CINQUIÈME ÉDITION

CHANSONS

DE

J.-B.-CLÉMENT

> Voilà trop longtemps, compagnons,
> Que nous chantons tous pour les autres;
> Ayons maintenant nos chansons
> Et ne chantons plus que les nôtres.

PARIS

C. MARPON ET E. FLAMMARION
ÉDITEURS
26, RUE RACINE, PRÈS L'ODÉON

CHANSONS

DE

J.-B.-CLÉMENT

CINQUIÈME ÉDITION

CHANSONS

DE

J.-B.-CLÉMENT

> Voilà trop longtemps, compagnons,
> Que nous chantons tous pour les autres
> Ayons maintenant nos chansons
> Et ne chantons plus que les nôtres.

PARIS

C. MARPON ET E. FLAMMARION

EDITEURS

26, RUE RACINE, PRÈS L'ODÉON

LA CHANSON

Je n'ai pas eu l'intention, en écrivant ces lignes, de faire le procès des chansons en vogue, non-seulement dans les cafés-concerts, mais un peu partout. Cela, du reste, ne servirait à rien, car il est probable que ceux qui produisent cet *article de Paris*, comme ils se plaisent eux-mêmes à qualifier leurs élucubrations, n'ont d'autre prétention que de divertir le public habituel des cafés-concerts. J'ajoute même qu'on se montrerait bien injuste à leur égard si on ne reconnaissait pas qu'il faut qu'ils soient doués d'une facilité prodigieuse pour entretenir ainsi leur répertoire et satisfaire une clientèle, très friande, assure-t-on, de couplets et de refrains aussi variés que choisis.

Si je me permettais la moindre critique à l'adresse de ces producteurs infatigables, j'aurais l'air, d'une part, de vouloir faire moi-même l'apologie des chansons contenues dans ce volume, et, de l'autre, on pourrait me croire jaloux de leurs nombreux succès, de leur verve intarrissable, et, je l'avoue, j'en serais désolé.

Mon intention est, à la fois, plus modeste et plus personnelle : J'ai tenu à expliquer le but que je me suis proposé en éditant ce volume de chansons par souscriptions, projet souvent difficile à réaliser, mais qui ne l'est pas plus en somme que de trouver un éditeur disposé à se soumettre aux volontés de l'auteur.

Depuis bien des années déjà, des amis et des amateurs insistaient pour que je fisse paraître un volume de mes chansons. Jusqu'ici j'avais toujours répondu ou qu'il fallait trouver un éditeur qui consentît à me laisser faire mon volume comme je l'entendrais, ou m'éditer moi-même par souscriptions, mes ressources ne me permettant pas de procéder autrement.

A une certaine époque cependant, un éditeur, que je n'ai pas à nommer ici, me fit des offres. Le moment, du reste, n'était pas mal choisi pour éditer et lancer un volume de chansons signé du nom d'un homme assez connu pour la part qu'il avait prise aux événements de 1871, et que les conseils de guerre avaient condamné à mort.

Mais, malgré ces titres qu'il considérait comme des éléments de succès et dont, quant à moi, je ne tire aucune vanité, nous n'arrivâmes pas à nous entendre. Il voulait absolument que je misse dans le volume qu'il se proposait d'éditer, non pas seulement les chansons que je considérais comme dignes de prendre place dans un livre, mais encore et surtout les chansons dont le seul mérite est d'avoir obtenu quelque succès, alors que d'autres,

de beaucoup supérieures, sont restées ignorées sinon des amis, mais du public.

Malgré les avantages que je pouvais tirer de cette offre, à une époque où j'avais à arpenter les quatre coins de Londres pour gagner ma vie et me soustraire ainsi à la condamnation à mort des conseils de guerre versaillais, je refusai nettement, ne voulant pas qu'on fît de la réclame autour de mon nom en exploitant les fonctions qu'on m'avait assignées pendant la Commune.

J'avais aussi un autre motif que tout le monde comprendra : Un volume composé d'une centaine de chansons est une espèce d'exposition. Or, lorsqu'on fait une exposition artistique, voire même industrielle, il est évident que les exposants n'y exhibent que les œuvres dont ils sont satisfaits.

Telle était et telle est encore mon opinion. Aussi, ne voulais-je pas mettre dans ce volume, quel que soit le succès qu'elles eussent obtenu, les chansons que l'on peut appeler les *Chansons du morceau de pain*, chansons qu'on rimaille au courant de la plume, sans effort et sans passion, sans joie et sans tristesse; qu'on vend comme on les a faites, et qui seraient sans excuse, si elles n'aidaient à l'enfantement de l'œuvre qu'on poursuit, qu'on rêve, qu'on caresse, de l'œuvre enfin qui donne de grandes et légitimes colères, de bons battements de cœur, des heures de joie et de douleur bien intimes.

A ce sujet, qu'il me soit permis de m'étendre un peu : les deux ou trois mille volumes de cette pre-

mière édition revenant de droit aux personnes qui m'ont témoigné leur sympathie, puisque c'est grâce à leur concours empressé que j'ai pu m'éditer, il m'est tout à fait agréable, sans entrer dans les détails minutieux d'une biographie que, du reste, il ne m'appartient pas de faire, de les renseigner sur mes débuts et sur l'origine de quelques chansons qui ne me feront pas bien venir, je le sais, de ceux qui trouvent que tout est pour le mieux, pourvu qu'ils n'aient qu'à se laisser vivre.

Sortant de l'école ne sachant rien, entrant en apprentissage à quatorze ans et n'en sortant qu'après cinq longues années d'esclavage, de misères et de résignation; connaissant mal mon métier, que le patron s'était peu préoccupé de m'apprendre; n'ayant aucun goût pour ce métier, le plus insignifiant d'entre tous; dès que je me sentis grand garçon, je voulus reconquérir mon indépendance et recommencer la vie à mes risques et périls.

C'en était fait! Je prenais place dans les rangs des révoltés; je m'insurgeais contre l'autorité maternelle, et à la fois contre la tyrannie et l'exploitation patronales. Je dus donc passer par trente-six métiers et bien plus de misères, — mais je n'en suis plus à les compter, — cherchant à m'instruire, à savoir ce que je n'avais pas eu le temps d'apprendre, lisant, commentant, pensant, rêvant, suant, jusqu'au découragement, sur Noël et Chapsal, me retrempant dans Musset, Flaubert, Balzac, Hégésippe Moreau, Béranger, Pierre

Dupont, et cela, à l'aide de ressources tellement minimes, pour ne pas dire imaginaires, qu'il m'arriva bien des fois, soutenu par la jeunesse probablement et sa compagne inséparable, l'Espérance, de danser devant le buffet en entonnant la *Capucine*, cette vieille chanson populaire, que les enfants chantent en dansant en rond, sans se douter, les innocents, du côté social de cette rengaine plaintive, qui explique si bien la révolte des Jacques et les insurrections de la faim !

Je n'ai pas à récapituler ici toutes les étapes plus ou moins pénibles ou plus ou moins heureuses que j'ai eu à parcourir pour arriver à gagner quelques sous avec mes chansons; cependant, je ne puis passer sous silence l'étrange émotion que j'éprouvai le jour où je vendis ma première chanson; j'ai encore dans les oreilles le son mélodieux des trois pièces de cent sous que l'éditeur me mit dans la main et que je serrai fiévreusement, comme si je venais de commettre un abus de confiance ou un vol avec effraction !

L'éditeur et moi nous étions seuls, bien seuls, il est vrai; mais je vous l'affirme, et vous pouvez me croire, je ne l'avais nullement pris à la gorge. Je lui avais, au contraire, présenté ma pauvre chanson avec une extrême timidité, avec cette *émotion inséparable d'un premier début*. Il avait pris le temps de la lire, de la relire — quel courage ! — de me soumettre ses observations, fort justes, du reste, et, finalement, de me faire signer une cession en bonne forme et en toute propriété.

cession qui fut à la fois l'acte de naissance et de décès de la sœur aînée de toutes les malheureuses que, depuis, j'ai lancées dans la circulation.

Cet éditeur, ce serait de l'ingratitude de ne pas le nommer ici, c'était M. Vieillot, l'éditeur intelligent et populaire, homme d'initiative et de flair, aimant à obliger les vétérans de la chanson qui avaient fait leurs preuves, devinant les jeunes qui avaient de l'avenir, et toujours prêt à les encourager et à les aider.

M. Vieillot est mort pendant que j'étais en Angleterre; ces sentiments, que j'aurais voulu exprimer sur sa tombe, je considère comme un devoir de les rappeler ici.

Ayant, à ma grande surprise, trouvé la possibilité de gagner quelques sous en rimaillant des couplets sans importance, je fis donc, comme je l'ai dit, des chansons que j'ai appelées *les Chansons du morceau de pain*, — et ce sont ces pauvres folles qui m'ont permis de faire à mes heures : *La Chanson du fou, Folies de Mai, Fournaise*, etc., et dans un autre ordre d'idées : *Quatre-vingt-neuf! Ah! le joli temps, les Souris*, et quelques autres que la censure impériale interdisait régulièrement et pour lesquelles je fus assez souvent inquiété, bien qu'elles n'eussent jamais été chantées en public, mais seulement en petits comités composés d'amis.

Chansonnant et journalisant, j'arrivai, tant bien que mal, à avoir en 1870 un peu de pain sur la planche... en qualité de pensionnaire de Sainte-Pélagie, où j'allais échouer à la suite de sept ou

huit procès de presse, en compagnie de mon complice, ce pauvre Vermorel, alors rédacteur en chef du journal *la Réforme*.

Expulsé de Pélagie le 4 septembre par la République qui, du même coup, expulsait l'empire du territoire français, après avoir, comme tous les camarades, rempli mes devoirs de citoyen et de soldat pendant le siège, je devais tout naturellement courir aux armes le 18 mars et prendre ma place dans les rangs des combattants de la Commune.

Je rappelle ces faits, sans m'y arrêter, pour en arriver justement à expliquer le but que j'ai voulu atteindre en éditant ce volume, et définir ce que j'appellerai les *Chansons de l'avenir*.

Il n'est pas admissible que l'homme qui pense un peu puisse rester indifférent à des événements qui bouleversent une époque et qu'il n'en tire pas quelque enseignement salutaire.

Les événements de 1871, la lutte héroïque que les combattants de la Commune soutinrent contre les armées Versaillaises, les grands principes qui étaient en cause, les massacres de la semaine sanglante, l'implacable vengeance des vainqueurs contribuèrent bien plus encore que tous les traités d'économie politique et sociale et que toutes les théories des philosophes à me confirmer dans cette idée : qu'il n'y avait plus de réconciliation possible entre les vainqueurs et les vaincus, et qu'il fallait, par tous les moyens, par les journaux, par les livres, par les brochures, par la parole, par les

chansons, forcer le peuple à voir sa misère, à s'occuper de ses intérêts et à hâter ainsi l'heure de la solution du grand problème social.

Aussi, réfugié en Angleterre, songeant à notre défaite, à ces combats sanglants de jour et de nuit, aux trente et quelques mille communeux massacrés, à mes amis, les uns fusillés, les autres en Nouvelle-Calédonie, je ne me sentis plus la patience d'aligner des couplets insignifiants et de recommencer la *Chanson du morceau de pain*. Je voulus mettre la chanson, qui est un moyen de propagande des plus efficaces, au service de la cause des vaincus, et c'est à cela que je me suis surtout appliqué depuis.

Mais il y avait à craindre que des chansons à thèse fussent monotones comme un *discours d'académicien* ou ennuyeuses comme un article d'économie politique. Cet écueil qu'on me signalait me parut facile à éviter. J'avais, du reste, des précédents : *Dansons la capucine, L'eau va toujours à la rivière, etc.* Il n'y avait, à mon avis, qu'à ouvrir la huche des pauvres gens pour voir qu'il n'y avait pas de pain dedans Il n'y avait qu'à suivre l'ouvrier dans sa vie de labeur et de misère pour trouver le mot vrai, la note sociale et empoignante. Il n'y avait qu'à pénétrer dans les mines, dans les manufactures, dans les chantiers pour dépeindre, en langue simple, les souffrances des travailleurs, pour protester contre l'esclavage moderne et mettre en chanson les revendications prolétariennes.

C'est ce que j'ai essayé de faire dans *les Traîne-*

Misère, la Machine, Comme je suis fatigué! Ne plaignons plus les gueux, etc., etc.

De même que dans *L'eau va toujours à la rivière* et *Paysan! Paysan!* j'ai voulu faire comprendre aux travailleurs des champs qu'ils étaient les frères de misère des travailleurs des villes, et qu'ils devaient se liguer ensemble pour la défense de leurs intérêts et la conquête de leur émancipation.

Il suffisait enfin, pour frapper juste, de bien penser ce qu'on écrivait, d'y mettre sa passion, ses convictions, et, qu'on me permette de le dire, un peu de sa vie. Car on ne fait pas bien ces chansons-là sans un peu de fièvre, sans serrements de cœur, sans éprouver un profond sentiment d'indignation contre les bourreaux et de douleur pour les victimes!

Non seulement jusqu'ici le peuple n'a jamais travaillé pour lui, mais encore il a toujours chanté pour les autres ; il est temps, comme je le dis en tête de ce livre, qu'il ait enfin ses chansons et qu'il ne chante plus que les siennes.

Oh! je sais bien qu'on ne peut pas chanter que des chansons ayant une portée philosophique, une idée politique ou sociale. Cela finirait, je le comprends, par fatiguer et peut-être même par dépasser le but.

Mais ce n'est pas ce que je demande, et je n'entends exclure du répertoire des amis de la chanson ni la romance, ni la chanson de genre, ni la gaudriole. Oh! non!

Vive la gaudriole!
O gué!

Je serais désolé, pour mon compte, de voir l'esprit, la bonne humeur, le sentiment déserter la chanson. J'apprécie trop pour cela les chansons badines et si spirituelles de Gustave Nadaud; j'aime trop les aimables gaudrioles de Béranger, si fin et si délicat dans la forme. Ah! oui! je serais désolé qu'on ne chantât plus, avec Pierre Dupont, les grandes et belles choses de la nature! Il ne manquerait plus que cela, par exemple, qu'on restât muet ou indifférent devant la mer aux vastes horizons, devant les plaines fécondes, les vallées fleuries et les forêts grandioses! Oui, certes, je veux qu'on chante les blés qui poussent et le tic-tac du moulin, la Bourgogne plantureuse, la grappe qui mûrit, les coteaux pierreux et ensoleillés, le vin nouveau qui s'insurge dans le pressoir et le vin vieux qui vit bourgeoisement en bouteille.

Oui, oui, je veux qu'on trouve encore et toujours des refrains passionnés et entraînants pour les amoureux qui s'en vont au bois cueillir la violette, et des couplets bachiques qui fassent choquer les verres et boire à la vigne, à l'amour, à l'humanité! Mais je prétends qu'il faut renoncer aux vieux clichés, donner au peuple des chansons qui ne l'égarent pas, en un mot qui ne perpétuent pas des préjugés, des erreurs philosophiques, sociales et religieuses, dont le bon sens et la science ont fait justice depuis longtemps.

La chanson est à la fois vulgarisatrice et propagandiste; les refrains de Béranger et de Pierre

Dupont nous ont prouvé l'influence qu'elle pouvait exercer sur l'esprit du peuple, tout pétri de sentiment et si facile à entraîner. Et je ne parlerai qu'en passant de la *Marseillaise* que les dirigeants ont si habilement exploitée, et à l'aide de laquelle ils ont tant de fois électrisé les enfants du peuple qu'ils envoyaient défendre, à leur place, leurs privilèges, leurs capitaux et leurs propriétés.

Mais pour que la chanson accomplisse son œuvre de propagande salutaire et émancipatrice, il faut au moins qu'elle soit au diapason des idées modernes, et, je dirai plus, qu'elle pressente l'avenir et le prépare.

On peut certainement être aussi poétique, aussi sentimental et plus empoignant même, en chantant les chefs-d'œuvre de la production humaine, les merveilles de la nature, les fleurs et le ciel, sans en reporter toute la gloire à un être suprême qui existe pour les uns et n'existe pas pour les autres, sans promettre un paradis où les croyants eux-mêmes ne sont pas bien sûrs d'être admis un jour, quoique munis de tous les saints sacrements de l'église.

Je sais bien que les enfants terribles de la muse qui troussent le fin couplet entre la poire et le fromage, à propos d'une noce ou d'un baptême, diront que je le prends de trop haut avec la chanson et que je lui impose une espèce de sacerdoce peu en harmonie avec son caractère insouciant et ses allures de bonne fille.

Je me garderai bien de les contredire et de faire la moindre tentative pour diminuer la notoriété qu'ils ont si laborieusement acquise dans le genre qui leur est familier et qui leur réussit à merveille. Libre à eux de faire de la chanson *une bonne à tout faire*. Pour mon compte, je l'aime mieux déesse de la liberté.

Je dis même qu'il ne faut plus faire, en chanson, de la philosophie évangélique à l'usage des pauvres gens et au mieux des intérêts des heureux et des égoïstes. Je dis que, sous prétexte de bonne humeur, d'indifférence, de jeunesse, de résignation, il ne faut plus, même sous une forme aimable, chanter au peuple comme l'a fait Béranger :

> Dans un grenier qu'on est bien à vingt ans.

Car, à cela, je répondrai qu'un grenier quel qu'il soit ne fait pas le bonheur, et qu'après tout on est aussi bien à vingt ans, si ce n'est mieux, dans une chambre confortablement meublée où l'on a de l'espace, de l'air et du soleil.

C'est également abuser de la simplicité du peuple que de lui faire chanter :

> Les gueux, les gueux
> Sont des gens heureux,
> Ils s'aiment entre eux,
> Vivent les gueux!

C'est de la bonne humeur aux dépens des souffrances des autres. Reprenant ce sujet qui, mal-

heureusement, est encore d'actualité, j'ai cru qu'il était plus conforme à la vérité de dire :

> Les gueux, les gueux
> Sont des malheureux.
> S'ils s'aimaient entre eux
> Tout irait mieux !

Est-ce qu'on fait œuvre de penseur, lorsqu'après avoir parcouru les galeries sombres des mines et vu les mineurs travailler, les uns couchés sur le dos et les autres à croupetons, on remonte au soleil poétiser les fatigues, les privations, le dur labeur et l'estomac complaisant de ces martyrs ? Est-il honnête, pour leur faire supporter le joug qu'ils subissent, de faire briller à leurs yeux des espérances de vie éternelle et de paradis, alors que leur vie est un enfer, qu'ils ne gagnent même pas de quoi vivre comme des hommes, et que la seule chance qu'ils aient de se soustraire à une vieillesse plus misérable encore est de finir écrasés sous un éboulement ou mutilés par le grisou qui n'a jamais, que je sache, défrisé un poil de la barbe de l'un des actionnaires des mines d'Anzin ou de la Grand'Combe?

N'est-ce pas tromper le peuple ou se moquer de lui que de pénétrer dans les usines, dans les manufactures, dans les chantiers et de s'en échapper pour mettre en chanson que *le travail c'est la liberté;* alors que le travail, au contraire, comme il a toujours été exécuté et comme il l'est encore, n'est qu'un véritable esclavage pour l'ou-

vrier, un esclavage hideux avec la misère noire en perspective !

Mais on dira, je le sais, que je veux me faire, même en chanson, l'apôtre de la haine et de l'envie.

N'est-il pas tout naturel que l'homme qui travaille envie un bien-être qu'il n'a pas, auquel il a droit et que d'autres se procurent à ses dépens ? Et si je parvenais à inspirer ces sentiments humains à la grande masse ouvrière, j'éprouverais cette bonne joie que donne le devoir accompli.

Est-ce donc ma faute à moi si les misères imméritées que je rencontre ne me permettent pas de voir tout en rose, et si l'ordre social actuel m'oblige à constater des crimes de lèse-humanité et des iniquités contre lesquels la justice et la raison doivent protester à toute heure, sous toutes les formes et par tous les moyens?

En fait de haine et d'envie, il n'y a dans les théories que je soutiens qu'un ardent désir d'en finir avec la misère, les guerres, les révolutions, et de voir un jour la bonne harmonie régner entre tous les humains.

Quand nous en serons à cet heureux temps, nous pourrons brûler en place publique, avec bien autre chose encore, toutes les chansons du genre que je préconise, — les miennes les premières, si l'on veut, — et, autour des grands feux de joie que nous allumerons pour fêter cette ere de justice, de liberté et d'égalité, nous danserons tous

en rond et en entonnant à pleins poumons la *Mère Godichon*, si vous y tenez !

Voilà quel doit être le devoir de tout homme qui pense et qui a conscience de l'art qu'il professe. Propagandiste par excellence, comme je l'ai dit, c'est bien le moins que la chanson suive, dans sa marche progressive, le développement des sciences et du machinisme.

Hégésippe Moreau, mort trop jeune et resté trop inconnu, fut un des premiers qui sut donner à la chanson une note plus humaine et plus peuple. Il chante les cloches, non plus pour les louanger du bruit qu'elles font dans le monde en carillonnant des noces et des baptêmes, mais pour leur demander de sonner enfin le tocsin de l'émancipation intellectuelle et physique de l'homme.

Pierre Dupont eut aussi la même préoccupation quand il fit sa belle *Chanson du pain, la Jeune République, le Chant des ouvriers*. Et avec lui je citerai Charles Gilles, Eugène Baillet et le citoyen Eugène Pottier qui vient de faire paraître un volume de chansons où le sentiment que j'indique est exprimé de main de maître.

Puisqu'on a fait grand bruit autour de la musique de l'avenir, pourquoi n'aurais-je pas le droit d'essayer d'en faire un peu en faveur des chansons de l'avenir ? L'œuvre est en bonne voie. D'autres viendront qui la continueront et qui l'achèveront sans doute. Ceux-là ne s'égareront pas dans les nuages, ni dans les labyrinthes d'un monde imaginaire. Ils trouveront la vraie poésie,

la poésie du travail ! Ils chanteront la vie mouvementée des usines, les outils et les machines, à la condition qu'ils soient des agents d'émancipation et non de servitude, qu'ils servent au bien-être de tous, et non de quelques-uns. Ils chanteront la vapeur et l'électricité, toutes les grandes découvertes scientifiques et toutes les grandes vérités sociales qui doivent conduire l'humanité à son plus haut degré de perfection, et il leur sera bien plus facile encore de trouver la note émue et vraie et d'être les interprètes inspirés et éloquents des grands et généreux sentiments qui rapprochent les humains et font aimer la vie.

C'est assez dire que je ne préconise pas un genre à l'exclusion des autres, et la preuve en est dans la façon dont j'ai composé ce volume. Il contient une trentaine de chansons dans la note amoureuse et sentimentale du *Temps des Cerises*, de *Connais-tu l'amour*, de *Bonjour printemps*. J'ai chanté dans d'autres la nature, la charrue et les bœufs, les blés et la vigne. Car je tenais aussi à donner la note rustique et pastorale qui est éternelle comme la nature. Je n'ai pas oublié non plus le genre satirique qui est le résultat de l'observation et qu'on ne saurait trop apprécier surtout en ces temps de vanités grotesques et d'ambitions éhontées !

A ces différents genres vient s'ajouter celui sur lequel je me suis longuement étendu à dessein, parce qu'il avait été trop négligé jusqu'ici : je veux dire les chansons qui sont des cris d'alarme, de dé

tresse et de ralliement, des refrains de combats, de protestations, en un mot des chansons révolutionnaires, si toutefois c'est être révolutionnaire que de vouloir un monde meilleur, le bien-être et l'égalité pour tous.

On m'a déjà fait observer que mon volume serait d'un matérialisme désespérant, parce que je repoussais dans mes chansons toute idée d'un dieu créateur et d'une vie future.

J'ai répondu à cette objection dans les pages précédentes. Ici il me reste à dire que j'ai voulu affirmer une fois de plus dans ce volume de chansons cette belle devise qui est celle de l'avenir : *ni Dieu, ni Maître !* et si l'on y rencontre parfois ces mots, on verra en effet que je ne m'en suis servi que pour conclure à la négation de l'un et à la disparition de l'autre.

Il ne me serait pas difficile de prouver que les croyances religieuses, loin d'unir les humains, les ont toujours divisés. Et quant à moi, je soutiens que plus nous nous détacherons du ciel et de ses légendes, plus nous ressentirons la nécessité de nous entr'aider sur terre et de ne compter que sur nous.

En somme, on ne chante guère dieu que parce que les auteurs, les uns très fervents chrétiens, les autres fidèles à la routine, acculés par les exigences de la rime ou pour faire image, l'ont glissé un peu partout.

Je suis bien sûr du reste que les amoureux ne me bouderont pas de n'avoir vu dans le ciel que

le vide. Que leur importe qu'il n'y ait ni dieu, ni diable, ni maître dans les chansons d'amour qu'on chante si bien à deux, s'ils y trouvent du soleil et des fleurs, un bon rire et une vraie larme !

Les intransigeants en matière de religion n'ont pas à se plaindre ; jusqu'ici, les chansons qui leur sont chères ne leur ont pas plus manqué que les cantiques ; c'est bien le moins que ceux qui ne partagent pas leurs croyances aient aussi leur répertoire.

Je terminerai en disant que le peuple n'a cessé jusqu'à ce jour de chanter les chansons qui ont été faites pour tout le monde, et qu'il est temps enfin qu'il ne chante plus que les chansons qui ont été faites pour lui.

<div style="text-align:right">J.-B.-C.</div>

Paris-Montmartre, décembre 1884.

BON VOYAGE

I

Rondeaux rustiques et grivois,
Nés au refrain de la musette,
Écrits à l'ombre, dans les bois
Où j'ai cueilli la violette,
Bon voyage! landerira!
Bon voyage! landerirette!

En ce grand siècle, mes enfants,
Les vers n'étant plus à la mode,
Je vous ai gardés bien longtemps
Dans le tiroir de ma commode;
Mais ce tiroir, sans doute étroit,
Où vous vous plaisiez tant naguère,
A ce que dit mon petit doigt,
Ne paraît plus vous satisfaire.
Comme d'effrontés polissons,
Vous voulez visiter le monde,
Faire bondir les pieds mignons,
Courtiser la brune et la blonde.
Vous voulez qu'au temps des amours,
On vous chante sous les tonnelles

Et que les galants troubadours
Vous soupirent aux demoiselles.
C'est, je crois, une folle erreur,
Vous croyez à la renommée,
Pauvres enfants, nés de mon cœur
Et de ma muse bien aimée ;
Vous le voulez, tentons le sort !
De ce tiroir je vous délivre
Et signe votre arrêt de mort
En vous enterrant dans ce livre.

Rondeaux rustiques et grivois,
Nés au refrain de la musette,
Écrits à l'ombre, dans les bois
Où j'ai cueilli la violette,
Bon voyage ! landerira !
Bon voyage ! landerirette !

II

L'œil en coulisse et lèvres avinées,
Allant, trottant, le bonnet de côté,
Poing sur la hanche et toutes dépeignées
Comme une fille un jour de liberté,
O mes chansons ! vous voilà chez Grégoire,
En train déjà de sourire au vin bleu.
 Le vin est tiré, faut le boire !
 Chansons à boire,
 Vous m'oubliez, morbleu !
 Eh bien, adieu !

III

Bon ! voici la chanson rustique
 Qui s'en va sans façon.
Voir si les gars font la moisson.
Bon ! voici la chanson rustique
Qui part avec ses gros sabots,
Ses chiens, sa charrue et ses faux.

Bon ! voici la chanson rustique
 Qui va revoir ses bœufs,
Ses francs et rudes amoureux.
Bon ! voici la chanson rustique
Qui se sauve dans les vallons
Prendre de l'air à pleins poumons.

Bon ! voici la chanson rustique
 Qui s'en va vendanger
Et rire un peu chez le berger.
Bon voyage, chanson rustique,
Bonjour à qui vous recevra,
Landerire, landerira !

IV

Et quoi ! vous aussi, chansons amoureuses,
Vous avez, dit-on, pris la clef des champs ;
Ainsi les soupirs de mes nuits fiévreuses,
Une femme aimée un soir de printemps,

Tout enfin sera su de tout le monde,
Vous allez encor citer plus d'un nom ;
Que dira Nandine?... O ma toute blonde,
Demande pour moi ma grâce à Ninon !

Vous pouvez partir, mes chères coquettes,
Je vous abandonne ; après tout, ma foi !
A votre âge on aime un peu les conquêtes;
Faites-en beaucoup, mais prévenez-moi.

V

Vivent les ritournelles ;
O gué, les villanelles ;
O gué, dites-moi donc :
Allez-vous aux charmilles
Faire danser aux filles
Un joyeux rigodon ?

N'allez pas aux charmilles
Faire danser les filles,
Restez encore ici,
Non belles, non parées,
Mais non pas déchirées ;
Moi, je vous aime ainsi.

Non belles, non parées,
Mais non pas déchirées,
Si vous restez chez nous,
Vous n'aurez pas à craindre

Des gens payés pour geindre
Et mal parler de vous.

Vous n'aurez pas à craindre
Des gens payés pour geindre,
Qui vous déchireront
Et vous diront des choses
A faner vos teints roses,
A m'en blêmir le front.

Mais vous voilà parties
Comme des étourdies,
S'en-sauve qui pourra,
Villanelle ou poète.
Adieu! landerirette!
Adieu! landerira!

VI

Folles chansons, rondeaux grivois,
Chansons à boire et villanelles,
Écrits à l'ombre dans les bois,
Aux sons des douces ritournelles,
Bon voyage! landerira!
Bon voyage! landerirette!

VII

Ah! bon voyage, à vous enfin,
Chansons des grands jours de colère,

Où grondent la misère,
Le deuil, la tristesse et la faim !

Allez, vaillantes insurgées,
Réveiller les cœurs endormis
De tant de femmes outragées
Et de tant d'hommes trop soumis !

Allez de la ferme à l'usine,
De la mansarde aux ateliers,
Allez jusqu'au fond de la mine
Crier : Debout ! aux ouvriers.

Allez et portez à la ronde
Ce mot d'ordre à l'humanité ;
Et puisse enfin l'égalité
Faire bientôt le tour du monde !

Ah ! bon voyage à vous enfin,
Chansons des grands jours de colère
 Où gronde la misère ;
Et bon courage aux meurt-de-faim !

Paris, 1884.

MUSE, CHANTONS LES OISEAUX ET LES FLEURS

Air : *Si le bon dieu faisait parler les fleurs.*

A. M. L. Vieillot.

Muse, quittons notre ville natale,
L'air qu'on respire y devient trop malsain ;
Ou, désormais, sans crier au scandale,
Faisons des vers qui rapportent du pain.
Mais gardons-nous d'une pensée amère,
Car je suis pauvre et je crains les censeurs.
Pour être en grâce auprès du ministère,
Muse, chantons les oiseaux et les fleurs.

Le ciel est sombre, on pressent la tempête ;
Les vents du nord menacent nos moissons.
Ne laissons pas notre lyre muette,
Le peuple est triste, il lui faut des chansons.
Au nom du peuple, ah ! déployons nos ailes !
Nos gais refrains ont tari tant de pleurs !
Pour le doter des chansons immortelles,
Muse, chantons les oiseaux et les fleurs.

Reprends ton vol, mais gardons-nous de dire
Comment en France on devient un héros ;

Laissons hurler la Pologne martyre,
Souffrons la faim et soldons les impôts.
Et s'il est vrai que nous payons la danse,
Nos vieux soldats n'en sont pas moins vainqueurs.
Pour célébrer les gloires de la France,
Muse, chantons les oiseaux et les fleurs.

J'ai, dans le fiel où s'abreuve ma plume,
De la censure encouru les leçons ;
Et ma Lison qui voit mon amertume
Veut elle-même y porter mes chansons.
Non, non, restez ! cela ne peut me plaire,
Vos grands yeux noirs séduiraient mes censeurs.
Moi, je vous aime et je bois dans mon verre :
Muse, chantons les oiseaux et les fleurs.

Je veux cacher mon nid sous le feuillage
Et le suspendre aux rameaux de l'espoir;
Là, les oiseaux n'ont qu'un même langage;
L'air est plus sain et le pain n'est pas noir.
J'y chanterai ta main blanche et coquette,
Ta lèvre rose et tes fraîches couleurs....
La liberté, c'est le pain du poète;
Muse, chantons les oiseaux et les fleurs.

Août 1863, Paris.

Voulant savoir pourquoi plusieurs de mes chansons étaient revenues de la censure avec un *non* en rouge qui équivalait presque pour elles à une condamnation à mort, je me rendis un jour au ministère.

J'y fus reçu par un chef de bureau qui, après avoir écouté mes protestations avec une parfaite indifférence, me répondit que je

ne devais m'en prendre qu'à moi. « Pourquoi traitez-vous, ajouta-t-il, des sujets qui, etc., etc... Il vous serait si facile cependant de faire de jolies choses en chantant les fleurs, les oiseaux, et que sais-je? Vous nous rendrez bien cette justice que vous n'avez nullement à vous plaindre de la censure lorsque vous restez dans le cadre que je vous indique. »

« — Eh bien, lui dis-je, je vais suivre votre conseil, je serai peut-être plus heureux. »

A quelques jours de là, j'envoyais à la censure deux copies admirablement écrites de : *Muse, chantons les oiseaux et les fleurs*, et j'allais une huitaine après me renseigner sur son sort.

Mais il paraît que ce n'était pas ainsi que mon Monsieur entendait qu'on chantât les oiseaux et les fleurs, car ma chanson me fut rendue avec un *non* en rouge bien plus grand encore que tous les autres.

Cette chanson n'a pas été éditée.

L'EAU VA TOUJOURS A LA RIVIÈRE

CHANSON DU BERGER

A Auguste Delâtre.

On peut, l'hiver, chasser les loups,
Soulager le pauvre qui passe,
Mettre du pain dans sa besace,
A ses souliers planter des clous.....
Mais on a beau dire et beau faire,
L'eau va toujours à la rivière.

Voilà pourquoi, pauvre troupeau,
 Dame fermière
Vit de ta graisse et de ta peau.
Bonne chance à dame fermière ;
 Mais gare l'eau,
 Quand l'eau
Fera déborder la rivière.

Le paradis peut être au ciel,
Saint Pierre ouvrir à tout le monde,
La terre peut bien être ronde,
Et l'abeille faire du miel.....
Mais on a beau dire et beau faire,
L'eau va toujours à la rivière.

Voilà pourquoi, pauvre troupeau,
 Dame fermière, etc...

L'arbre peut rapporter des fruits
Et des fleurs pour les amoureuses,
Le moissonneur pour les glaneuses
Peut oublier quelques épis.....
Mais on a beau dire et beau faire,
L'eau va toujours à la rivière.

Voilà pourquoi, pauvre troupeau,
 Dame fermière, etc...

En plein soleil on peut dormir,
Sur l'herbe on peut faire sa couche,
Pourvu qu'on n'ouvre point la bouche
Tout en soi-même on peut gémir.....
Mais on a beau dire et beau faire,
L'eau va toujours à la rivière.

Voilà pourquoi, pauvre troupeau,
 Dame fermière, etc...

Ainsi tout ira pour le mieux :
Les gueux iront à la potence,
Les malheureux à Sainte-Urgence,
Les hypocrites dans les cieux.....
Mais on a beau dire et beau faire,
L'eau va toujours à la rivière.

Voilà pourquoi, pauvre troupeau,
 Dame fermière, etc...

Iront ventrus, comme un pressoir,
Fermiers joyeux boire rasade,
Chiens efflanqués à la noyade,
Chevaux fourbus à l'assommoir.....
Mais on a beau dire et beau faire,
L'eau va toujours à la rivière.

 Voilà pourquoi, pauvre troupeau,
 Dame fermière, etc...

Iront ainsi, tant bien que mal,
Loups affamés aux bergeries,
Moutons bien gras aux boucheries,
Berger bien maigre à l'hôpital.....
Mais on a beau dire et beau faire,
L'eau va toujours à la rivière.

 Voilà pourquoi, pauvre troupeau,
 Dame fermière
Vit de ta graisse et de ta peau :
Bonne chance à dame fermière ;
 Mais gare à l'eau,
 Quand l'eau
Fera déborder la rivière.

 Chailly, 1864.

Musique de Darcier. — Éditeur : M. Vieillot, 32, rue Notre-Dame-de-Nazareth, Paris.

FOLIES DE MAI

A mademoiselle Lucie Hanser.

Ciel! dit l'aurore aux cheveux blonds,
Perlant sa robe virginale,
Que la nature est matinale!
Déjà tout est rire et chansons.
On ne dort plus dans les buissons,
On folâtre sous les gazons,
Ciel! dit l'aurore aux cheveux blonds,
Que de baisers et de chansons!

« Azur du ciel! dit un bluet
Enlaçant une paquerette,
Oui da, pour vous conter fleurette,
J'ai dans le cœur plus d'un sonnet.
Je gage un sort que l'oiselet
N'a pas un plus tendre caquet.
Azur du ciel! dit le bluet,
Vous me troublez le cervelet.

— Moi, dit la brise aux amoureux,
Je veux courir toutes les belles,
Folâtrer sous leurs blanches ailes,
Me glisser dans leurs fins cheveux.

— Tout beau ! dit le lys orgueilleux,
— Malheur ! dit le roseau quinteux,
— Soit ! dit la brise aux amoureux :
Je vous coifferai tous les deux.

— Par saint Muguet ! dit un pinson
Blotti sous l'aile de sa blonde,
Que je suis heureux d'être au monde,
J'ai le délire et le frisson !
Vive l'amour ! O mon mignon !
Le printemps n'a qu'une saison.
Par saint Muguet, dit le pinson,
Le printemps n'a pas eu raison.

— Nom d'un soleil ! dit l'arbre en fleur,
J'ai de l'amour à pleines branches.
— Naissez, dit la mousse aux pervenches.
J'ai de la rosée à plein cœur.
— Rêvons, dit le grillon rêveur.....
— Chantons, dit le merle trompeur.....
— Amour à tous ! dit l'arbre en fleur.....
— *Amen !* dit le coucou moqueur. »

Fontainebleau, 1866.

Musique de Renard. — Éditeur : M. Egrot, 25, boulevard de Strasbourg, Paris.

LA MARJOLAINE

A Jacques Bouché.

 O gué! O gué!
 O gué! la marjolaine!
 C'est la chanson
 Des enfants de la plaine.
 O gué! O gué!
 O gué! la marjolaine!
 C'est la moisson!
 C'est la moisson!

Holà, les gars! le vieux coq chante,
Holà! qu'on attèle les bœufs!
Les trésors que la terre enfante
Vont faire ployer les essieux.
 Hé lon, lon là!
 Belles des belles,
Gaiement nous voilà revenus,
Pour couper les gerbes nouvelles,
La faux en main et les bras nus.

 O gué! O gué!
 O gué! la marjolaine! etc...

Qu'on mette à la grosse charrette
Les deux bœufs roux en limoniers,
Les gerbes qui courbent la tête
Seront ce soir dans nos greniers.
 Hé lon, lon là!
 Dans la prairie,
Si le soleil chauffe trop fort,
Qu'on n'ait pas peur de la pépie,
La gourde est pleine jusqu'au bord!

 O gué! O gué!
 O gué! la marjolaine! etc...

On fauche et la caille babille
Les premiers mots de son réveil,
La gerbe tombe et la faux brille
Comme un miroir en plein soleil.
 Hé lon, lon là!
 Les moissonneuses
Portent les gerbes en chantant,
Le bon fermier donne aux glaneuses
Et les bœufs tirent en soufflant!

 O gué! O gué!
 O gué! la marjolaine! etc...

Holà! des bras et coupons ferme!
Lions, fauchons jusqu'à la nuit.
Ce soir en rentrant à la ferme
Je promets de saigner un muid.
 Hé lon, lon la!

Ouvrons les granges
Pour entasser les blés nouveaux,
Et dès demain, jusqu'aux vendanges,
Nous ferons siffler les fléaux.

O gué! O gué!
O gué! la marjolaine! etc...

Votre journée est bien remplie,
Mais, halte-là, les travailleurs;
Avant de quitter la prairie,
Moissonnons chacun dans nos cœurs.
Hé lon, lon là!
Tous à la ronde,
Les bras nus et la faux en main,
Saluons la terre féconde,
La nourrice du genre humain!

O gué! O gué!
O gué! la marjolaine!
C'est la chanson
Des enfants de la plaine.
O gué! O gué!
O gué! la marjolaine!
C'est la chanson
De la moisson!

Ermont, 1865.

Musique de Paul Henrion. — Éditeur : M. A. Leduc, 3, rue de Grammont, Paris.

L'ABSTINENCE

A Pacra.

L'abstinence est, ma chère enfant,
La sœur de la philosophie...
Il faut savoir, quand on n'a pas d'argent,
Rester à jeun sans maudire la vie,
Aimer un Dieu puissant et bon
Et se nourrir d'une sainte croyance...
Vite, Margot, servez-moi le bouillon,
Ce soir, je prêche l'abstinence.

Il faut se contenter de peu,
Se montrer humble autant qu'austère...
Un peu de pain béni par le bon Dieu
Suffit au corps et tient l'âme légère...
L'estomac est ce qu'on le fait :
Or, trop manger charge la conscience...
Allons, Margot, servez-moi le poulet,
Ce soir, je prêche l'abstinence.

La vigne est un bien superflu
Que le bon Dieu permit à l'homme,

Mais un peu d'eau suffit à la vertu
Comme au péché n'a suffi qu'une pomme...
 Or, le vin troublant nos cerveaux
Est le poison de notre intelligence...
Allons, Margot, mon flacon de Bordeaux,
 Ce soir, je prêche l'abstinence.

 Le bon Dieu permet quelquefois
 Le pain, le vin à notre table...
Mais il défend les beaux fruits que je vois
Et qu'on ajoute à trop de confortable...
 Ce luxe-là corrompt et perd
Tout ce qu'en Dieu nous avons de croyance...
Allons, Margot, servez-moi le dessert,
 Ce soir, je prêche l'abstinence.

 Or, on n'est pas bien vertueux
 Quand on a tout ce qui peut plaire...
Car pour gagner le royaume des cieux
Il faut un droit qu'on achète sur terre...
 Donc, l'homme, avec humilité,
Pour y monter, doit faire pénitence...
Allons, Margot, une tasse de thé,
 Ce soir, je prêche l'abstinence.

 Il faut savoir borner ses vœux...
 Si le bon Dieu permet qu'on aime,
Il ne dit pas d'être voluptueux...
Car les amours ont aussi leur carême.
 Pourtant, sans le rendre jaloux,
On peut parfois s'aimer avec prudence...

Allons, Margot, venez sur mes genoux,
Ce soir, je prêche l'abstinence.

Paris, 1866.

Musique de A. Ollivier. — Editeur : M. Gauvin, place Valois, 6, Paris.

Comme beaucoup d'autres, cette chanson eut maille à partir avec la censure.
Les puritains de l'empire ne permettaient pas qu'on mît en scène un curé un peu trop friand des choses de la terre.
Cependant, il n'en manque pas.
Après bien des refus, l'éditeur finit par obtenir le visa de cette chanson en changeant le titre de *l'Abstinence* par celui de *Mon grand'père et sa bonne*.
La religion était sauvée !...
Amen !

DANSONS LA CAPUCINE

VIEILLE CHANSON

A ma grand'mère Charlotte.

I

Dansons la capucine !
Le pain manque chez nous.
Le curé fait grasse cuisine,
Mais il mange sans vous.
Dansons la capucine !
Et gare au loup,
You !...

Dansons la capucine !
Le vin manque chez nous.
Les gros fermiers boivent chopine,
Mais ils trinquent sans vous.
Dansons la capucine !
Et gare au loup.
You !...

Dansons la capucine !
Le bois manque chez nous.

Il en pousse dans la ravine,
 On le brûle sans vous.
 Dansons la capucine!
 Et gare au loup,
 You!...

II

Dansons la capucine!
 L'argent manque chez nous!
L'empereur en a dans sa mine,
 Mais ça n'est pas pour vous.
 Dansons la capucine!
 Et gare au loup,
 You!...

Dansons la capucine!
 L'esprit manque chez nous.
L'instruction en est la mine,
 Mais ça n'est pas pour vous.
 Dansons la capucine!
 Et gare au loup,
 You!...

Dansons la capucine!
 L'amour manque chez nous.
La pauvreté qui l'assassine
 L'a chassé de chez vous.
 Dansons la capucine!
 Et gare au loup,
 You!..

III

Dansons la capucine
La tristesse est chez nous.
Dame Misère est sa voisine
Et vous en aurez tous.
Dansons la capucine !
Et gare au loup,
You !...

Dansons la capucine !
La misère est chez nous.
Dame Colère est sa voisine,
Et vous en aurez tous
Dansons la capucine !
Et gare au loup,
You !...

Dansons la capucine !
La colère est chez nous.
Dame Vengeance est sa voisine,
Courez et vengez-vous !
Dansons la capucine !
Et gare au loup,
You !...

Ile du Moulin-Joly, 1866.

Musique de Marcel Legay. — Editeur : M. Bassereau, 240, rue Saint-Martin, Paris.

Bien que ma grand'mère soit morte depuis bien des années, je pense souvent à elle et je crois encore l'entendre me raconter ses vieilles histoires.

Son bon cœur et son esprit naturel l'avaient fait aimer de tous ceux qui fréquentaient l'île Saint-Ouen ou l'*île du moulin de Cage*, comme on l'appelait alors qu'elle avait ses grands arbres, sa ferme et cette superbe avenue qui conduisait du bac au moulin.

Que d'hommes illustres aujourd'hui dans les arts et dans la littérature se sont rencontrés là, griffonnant ou crayonnant leurs premières œuvres, ayant alors plus d'espérances en tête que d'argent en poche.

Ils aimaient tous cette mère Charlotte qui les recevait à bras ouverts, ayant toujours un mot pour rire et, ce qui n'était pas à dédaigner, une bonne omelette au lard, un pichet de vin, du lait au service de ceux qui avaient... par hasard... oublié chez eux leur porte-monnaie... vide.

Ah! que j'étais heureux quand, à force de supplications, elle obtenait de ma mère, qui, elle, n'avait pas souvent le mot pour rire, de m'emmener passer deux ou trois jours dans son île!

Le soir, après m'avoir conté quelques histoires, pour m'endormir, elle me faisait sauter sur ses genoux en me chantant *la Capucine*.

Il paraît que je riais comme un bienheureux et que je criais : Encore! comme un petit enragé.

Grand garçon, j'ai souvent fredonné la chanson de ma grand'mère Charlotte, et depuis je l'ai entendu chanter bien des fois par de pauvres petits enfants à peine vêtus et mal nourris, qui, eux aussi, riaient en dansant en rond.

J'ai voulu rajeunir cette rengaine pour que les braves gens qui ont souci de l'avenir l'apprennent à leurs enfants.

Ils sauront, au moins, en grandissant, la cause de leur misère et peut-être essaieront-ils d'y remédier.

CONNAIS-TU L'AMOUR

A Marie Poulin.

Pâle voyageur connais-tu l'amour ?
Comme tout le monde, en rêvant, un jour,
Je l'ai rencontré fleuri d'espérances,
Et j'ai pris ma place avec les élus...
J'avais dans le cœur toutes les croyances,
Il m'en a tant pris, que je n'en ai plus.

Belle aux cheveux d'or connais-tu l'amour ?...
Comme tout le monde, en rêvant, un jour,
Il a dit mon nom avec tant de charmes
Que j'ai cru tenir l'éternel bonheur....
Hélas! J'ai depuis versé tant de larmes
Que c'est par les yeux qu'est parti mon cœur.

Si, pauvre Mignon, tu connais l'amour,
Fais-le moi connaître en rêvant un jour.
Selon-moi, vois-tu, c'est l'indifférence
Qui blesse le cœur et le fait souffrir.
Eh bien, si l'amour est une souffrance,
Donne-m'en, Mignon, dussé-je en mourir.

Paris-Montmartre, 1866.

Musique de Renard. — M. Bassereau, éditeur, 240, rue St-Martin, Paris.

QUE DE PEINE ET MOURIR

Au citoyen Alavoine.

On s'associe une compagne,
On s'établit aux quatre vents,
On travaille pendant trente ans,
On case après ses enfants
Et l'on va vivre à la campagne...
Mon dieu ! Mon dieu ! que de peine et mourir !
 Ne vivons-nous que pour souffrir ?

On s'abandonne à la paresse,
On se costume en bon bourgeois,
On songe aux amis d'autrefois,
On les héberge un jour par mois,
On mange, on dort et l'on engraisse...
Mon dieu ! Mon dieu ! que de peine et mourir !
 Ne vivons-nous que pour souffrir ?

On se promène et l'on voisine
Du gros adjoint chez le fermier,
Du vieux garde chez le meunier,
Du presbytère au bénitier,
Et de la cave à la cuisine...
Mon dieu ! Mon dieu ! Que de peine et mourir !
 Ne vivons-nous que pour souffrir ?

On se réunit sous la treille
Que l'on transforme en Monaco,
On fait sauter le domino,
Le roi de cœur et le loto,
Et l'on perd chacun sa bouteille...
Mon dieu! Mon dieu! Que de peine et mourir!
Ne vivons-nous que pour souffrir?

On se met trois et l'on s'abonne
Au journal du département;
On doit surveiller constamment
Les fruits, les fleurs, le bâtiment,
Les chiens, les chats, jusqu'à la bonne!...
Mon dieu! Mon dieu! Que de peine et mourir!
Ne vivons-nous que pour souffrir?

Sur la berge on pince une fièvre,
On casse, on perd mille hameçons
Pour attraper quelques poissons ;
On bat trois jours les environs
Pour tuer un malheureux lièvre !...
Mon dieu! Mon dieu! Que de peine et mourir!
Ne vivons-nous que pour souffrir?

On jase de ferme et de terre,
On hurle enfin avec les loups;
Les croquants sont reçus chez vous,
On les emplit comme des trous
Dans l'espoir d'être nommé maire..
Mon dieu! Mon dieu! Que de peine et mourir!
Ne vivons-nous que pour souffrir?

On fait aux pauvres une rente,
On crée un pays dans les bois ;
Un jour, on exhibe ses droits,
Et l'on arrive, avec la croix,
A peser dans les deux cent trente !
Mon dieu ! Mon dieu ! Que de peine et mourir
Ne vivons-nous que pour souffrir ?

Paris-Montmartre, 1866.

Musique de V. Parizot. — Éditeur : M. Gérard, 2, rue Scribe, Paris

LA MEUNIÈRE ET LE MEUNIER

A mademoiselle Marie Bosc.

Sous ce chaume aux grands volets verts,
Où grimpe une vigne fleurie,
L'oiseau, quand la mousse est jaunie,
S'y cache à l'abri des hivers :
Aussi, dans leur langue sonore,
De la vigne aux nids du sentier,
Ses petits chantent dès l'aurore
Pour la meunière et le meunier.

Collin, riche de ses vingt ans,
La joue encore enfarinée,
Presse sur sa lèvre rosée,
Jeanne fraîche comme un printemps :
Chez eux l'amour fête en caresse
Tous les saints du calendrier,
Ces papillons de la jeunesse
C'est la meunière et le meunier.

Le soir, si par le grand buisson
Le bruit d'un tendre caquetage
S'échappe au milieu du feuillage
Comme une amoureuse chanson,
Le garde chasse qui les guette
Et n'entend plus le braconnier,

Vous dira que c'est la cachette
De la meunière et du meunier.

Médor joue et poursuit Martin,
Les pigeons lissent leur plumage
Et les moineaux du voisinage
Glanent sur le pont du moulin ;
Les gaulois redressent leurs crêtes,
Les poules pondent au grenier,
C'est que tout s'aime jusqu'aux bêtes,
Chez la meunière et le meunier.

L'amour qui fait croire au bonheur
Rend généreux ceux qu'il protège ;
Quand vient décembre et que la neige
Couvre le toit du laboureur,
Dans la chaumière et dans l'étable,
Avec la couche et le foyer,
Les pauvres sont servis à table
Par la meunière et le meunier.

Que l'on soit riche ou malheureux,
Dans les hameaux du voisinage,
Quand on célèbre un mariage
On vient gaiement trinquer chez eux ;
Pour que la fête soit complète,
Quittant le chaume hospitalier,
Les époux font marcher en tête
Et la meunière et le meunier.

Villeneuve-Saint-Georges, 1864.

Musique de P. Henrion. — Éditeur : M. Leduc, 3, rue de Grammon

MONSIEUR GROSBONNET

A MM. les Députés présents et futurs.

Depuis trente ans je suis apothicaire,
 Et fort goûté, j'en suis certain.
 Je suis deux fois propriétaire,
 De plus ferré sur la grammaire :
 Je sais le grec et le latin.
 Je suis d'une adresse incroyable !
Ainsi, chez moi, je fais le menuisier,
 Le fumiste, le tapissier,
 Le cordon bleu, le sommellier.
Je verse à boire et je découpe à table !...
 Or, je crois que, sans vanité,
 Je ferais un bon député !...

Je suis d'un goût purement artistique,
 Je touche un peu l'accordéon...
 J'ai plus d'un titre honorifique :
 Je suis du Club philharmonique
 Et du Cercle de l'Orphéon.
 Je dessine avec élégance,
En un clin d'œil je vous trousse un portrait ;
 Je hasarde le fin couplet
 Et je pousse avec un fausset
L'air de la *Juive* et la douce romance...

Or, je crois que, sans vanité,
Je puis bien être député!...

Ma voix est forte, et j'ai le mot facile;
Je parlerais pendant deux jours!
Je suis du conseil, et la Ville,
Qui me doit plus d'une œuvre utile,
N'a pas oublié mes discours...
J'ai fait percer deux ou trois rues
Et caillouter deux chemins vicinaux,
J'ai fait un égout pour les eaux,
J'ai déjà fondé deux journaux
Et trouvé l'art de guérir les verrues!...
Or, je crois que, sans vanité,
Je ferais un bon député!

Je prouverai que je suis un légiste,
Et que je tiens de bonne part
Que le maire est légitimiste,
Que l'adjoint est socialiste,
Et que la ville est en retard!
Que nous faut-il?... L'intelligence!...
Que voulons-nous?... La marche du progrès!
Du confortable à peu de frais!...
Et j'ai dix volumes tout prêts,
Source profonde où doit puiser la France!...
Décidément, c'est arrêté,
Il faut que je sois député!

Aucun danger n'abattra mon courage;
Ce que je veux, c'est votre bien!

Accordez-moi votre suffrage,
Je vous assure de l'ouvrage
Et des médicaments pour rien.
Fouillez et retournez ma vie :
Depuis trente ans que j'adoucis vos maux,
Que je soigne vos animaux,
Ne suis-je pas digne, en deux mots,
De prendre place au banc de la patrie ?...
Décidément, c'est arrêté,
Je serai nommé député.

Paris, 1867.

Musique de Marcel Legay. — Editeur : M. Bassereau, 240, rue Saint-Martin, Paris.

LA PAUVRE GOGO

A madame Camille Bias.

Avec ton enfant sur le dos,
Sans coiffe et sans sabots,
Où t'en vas-tu, pauvre Gogo ?

Bien triste et bien abandonnée,
Comme la feuille à l'automnée,
Je m'en vais tout droit devant moi.
Ne me demandez pas pourquoi :
Quand un lourd chagrin vous déchire,
Ça fait trop mal à le redire.

Avec ton enfant sur le dos,
Sans coiffe et sans sabots,
Où t'en vas-tu, pauvre Gogo ?

Le cœur tout froid, je suis ma route,
Et trouverai, coûte que coûte,
Ce que je veux pour en finir.
Mais laissez mon marmot dormir,
Il faut qu'il ignore la chose,
Car le pauvret n'en est pas cause.

Avec ton enfant sur le dos,
Sans coiffe et sans sabots,
Où t'en vas-tu, pauvre Gogo?

J'ai mes peines et vous les vôtres,
Pourquoi chercher celles des autres
Quand on n'y peut porter secours?...
Moi, je m'en vais voir pour toujours
Si les poissons dans la rivière
Sont plus heureux que nous sur terre !

Champigny, 1866.

Éditeur : M. Bassereau, 240, rue Saint-Martin, Paris.

MAGLOIRE

Au citoyen Choulier.

Magloire
Aimait à boire.
Mais du raisin,
Puisque l'on fait du vin,
C'est pour le boire ;
Donc il n'avait pas tort.
Magloire
Est mort !
Buvons à sa mémoire.

Avec le vin il naquit en automne,
Au milieu d'un refrain, un soir,
Qu'on dansait autour du pressoir,
Et du vin doux qui chantait dans la tonne.
De sa coque à peine échappé,
Dans le pressoir il fut trempé.

Magloire
Aimait à boire, etc...

Enfant précoce, avec une fillette
On le trouva dans le grenier.

On l'enferma dans le cellier
Et dans la nuit il but une feuillette.
 Au jour, quand on vint le chercher,
 Il s'en alla sans trébucher.

 Magloire
 Aimait à boire, etc...

Quand le dimanche il chantait à l'office
 Les vitres tremblaient à sa voix ;
 Comme il fut pris plus d'une fois
A baptiser le vin blanc du calice,
 Le curé qui n'aimait pas l'eau,
 Le fit rosser par son bedeau.

 Magloire
 Aimait à boire, etc...

Seul héritier quand il perdit son père,
 Il vendit bois, maisons, chevaux,
 Pour acheter sur les coteaux,
Au beau soleil, quelques perches de terre.
 Il fit serment, le verre en main,
 De ne récolter que du vin.

 Magloire
 Aimait à boire, etc...

Il fit un trou qu'il recouvrit de paille,
 Pour mettre à l'abri ses outils,
 Ses grands pressoirs, ses fûts, ses muids,

Et fit sa couche à même une futaille.
 Quand Magloire était amoureux,
 On n'en était que mieux à deux.

 Magloire
 Aimait à boire, etc...

Son cousin Jean pendant toute l'année
 Lui donnait du pain et du bois ;
 Magloire fournissait par mois
De quoi griser toute la maisonnée.
 Jean l'aidait à boire son vin
 Et Magloire à manger son grain.

 Magloire !
 Aimait à boire, etc...

Il fit l'amour à toutes les fillettes,
 Il aima Javotte dix ans.
 Avec Jeanne il eut douze enfants,
Tous élevés au lait de ses feuillettes.
 C'est toujours quand on vendangeait
 Que la mère Jeanne accouchait.

 Magloire
 Aimait à boire, etc...

Un soir d'hiver, il fit appeler Jeanne
 Et lui montra deux testaments :
 Ses biens furent pour ses enfants,
Jean eut son vin et Jeanne sa cabane.

A cent vingt ans il expira.
Dans sa futaille on l'enterra.

 Magloire
 Aimait à boire.
 Mais du raisin,
Puisque l'on fait du vin,
 C'est pour le boire ;
Donc il n'avait pas tort.
 Magloire
 Est mort !
Buvons à sa mémoire.

Auxerre, 1864.

Musique de Darcier. — Éditeur : M. Vieillot, 32, rue Notre-Dame-de-Nazareth, Paris.

LE BONHEUR

A mademoiselle Rose Piconel.

Hélas! le bonheur,
Est-ce la chanson que chante une belle
Et qui vient tout droit mourir dans un cœur?
 Alors le bonheur
 N'est pas bien fidèle.

Hélas! le bonheur,
Aux jours de gaîté tient-il dans le verre
Que vide en chantant le pauvre buveur?
 Alors le bonheur
 N'est pas bien sincère.

Hélas! le bonheur,
Est-ce des bijoux, de fines dentelles,
Est-ce des rubans et des croix d'honneur?
 Alors le bonheur
 N'est que bagatelles.

Hélas! le bonheur,
Comme le bon vin, se met-il en cave
Dans les sacs de cuir d'un vieil exploiteur?
 Alors le bonheur
 N'est qu'un vil esclave.

Hélas! le bonheur,
Est-ce le babil d'un enfant aimable
A l'âge innocent de la vie en fleur ?
Alors le bonheur
N'est pas bien durable.

Hélas! le bonheur
Que nous cherchons tous autant que nous sommes
Est-ce les lauriers qu'on jette au vainqueur?
Alors le bonheur
N'est qu'un tueur d'hommes !

Hélas ! le bonheur,
Est-ce les bois verts et la plaine blonde,
Le ciel étoilé, les lilas en fleur?
Alors le bonheur
Est à tout le monde.

Hélas! le bonheur,
Est-ce une famille ou grande ou petite
Et des cheveux blancs qui nous font honneur ?
Alors le bonheur
Vient quand on se quitte.

Hélas! le bonheur
Se trouve en détail semé dans la vie ;
Ce qui plaît à l'un, à l'autre fait peur.
Je crois le bonheur
Une fantaisie.

Paris-Montmartre, 1865.

Musique de Marcel Legay. — Éditeur : M. Bassereau, 240, rue Saint-Martin, Paris.

LE VRAI NOËL

A Édouard Kleinmann.

Le pauvre espère
Voilà bientôt dix-neuf cents ans,
Mais rien n'est changé, mes enfants :
La terre
N'est que misère ;
Et si vous ne montrez les dents,
Vous attendrez encor longtemps !

D'après les rengaines du monde,
Des hommes noirs et des savants
Qui parlent de mille et mille ans
Tout comme nous d'une seconde,
Le petit Noël est venu
Par une nuit de fin d'année,
Avec l'hiver et sa traînée,
Comme vous et moi, pauvre et nu.

Le pauvre espère
Voilà bientôt dix-neuf cents ans, etc...

C'est, disent-ils, dans une étable,
Presque sous les pieds d'un ânon,
Sans langes dorés ni grand nom,

Tout à fait comme un pauvre diable.
Mais il avait, disent les vieux,
Beaucoup d'esprit, bonne figure.
C'était, ma foi, de bon augure
Pour la bande des malheureux.

 Le pauvre espère
Voilà bientôt dix-neuf cents ans, etc...

Pour faire croire à la débâcle,
On dit qu'il fit de beaux discours,
Qu'il guérit des fous et des sourds
Et des aveugles par miracle...
Mais que ne vient-il de nouveau,
Ses miracles seraient utiles :
N'avons-nous pas des imbéciles
Et des aveugles au boisseau !

 Le pauvre espère
Voilà bientôt dix-neuf cents ans, etc...

On donne comme histoires vraies
Que d'une eau fade il fit du vin,
Que d'un mot il faisait du pain
Et guérissait les vieilles plaies...
Je crois qu'il ne ferait pas mal
De commencer son tour de France,
Car nous avons maigre pitance
Et l'on meurt ferme à l'hôpital.

 Le pauvre espère
Voilà bientôt dix-neuf cents ans, etc...

Bref, il venait faire une ronde
Par ordre écrit de l'éternel,
Et ne devait revoir le ciel
Qu'après avoir sauvé le monde...
Je dis, malgré tous les Ave,
Que le Noël de nos oracles
A fermé sa boîte à miracles
Sans que le monde soit sauvé.

 Le pauvre espère
Voilà bientôt dix-neuf cents ans, etc...

Eh bien ! si vous voulez en croire
Un gueux qui connaît son métier,
Je dis qu'un bon coup de collier
Vaut mieux que cette vieille histoire.
Je dis qu'on n'est pas sous le ciel
Pour passer sa vie en carêmes,
Et qu'il faut nous sauver nous-mêmes...
Voilà, mes gars, le vrai Noël !

 Le pauvre espère
Voilà bientôt dix-neuf cents ans,
Mais rien n'est changé, mes enfants :
 La terre
 N'est que misère,
Et si vous ne montrez les dents,
Vous attendrez encor longtemps.

 Londres, 1874.

Éditeur : M. Bassereau, 240, rue Saint-Martin, Paris.

LA CHANSON DU FOU

Au père Piconel.

Oiselet sans nid, je chante à tous vents,
 Souvent
 Les plus fous sont les plus savants.

 Bedeaux de villages,
 Vieux sacs à tous grains ;
 Filles qu'on dit sages,
 Troupeau de catins ;
 Conteurs de malices,
 N'en font que bien peu ;
 Mangeurs de bon dieu,
 Boîte à tous les vices.

C'est des vérités pour qui les voudra,
Bien plus fou que moi qui s'en fâchera !
 Eh ioup !
 Laïra, laou !
 Gare au loup !

Oiselet sans nid, je chante à tous vents,
 Souvent
 Les plus fous sont les plus savants.

Baisers d'amourettes,
Baisers de Judas ;
Sentiers à noisettes,
Sentiers à faux pas ;
Griffes de notaire,
Griffes d'émouchet ;
Prêt sans intérêt,
Prêt d'apothicaire...

C'est des vérités pour qui les voudra,
Bien plus fou que moi qui s'en fâchera !
 Eh ioup !
 Laïra, laou !
 Gare au loup !

Oiselet sans nid, je chante à tous vents,
 Souvent
Les plus fous sont les plus savants !

.... Probité d'avare,
Sur l'eau ne va point ;
Fille qui s'égare
Ne se perd pas loin ;
Crésus qu'on enterre
Ne fait pas pleurer ;
Lente à se parer
Femme qui veut plaire.

C'est des vérités pour qui les voudra,
Bien plus fou que moi qui s'en fâchera !
 Eh ioup !

Laïra, laou !
Gare au loup !

Oiselet sans nid, je chante à tous vents,
Souvent
Les plus fous sont les plus savants !

Au loup les histoires,
L'église et les cieux ;
Au loup les grimoires,
Le monde est trop vieux ;
Qu'on me trouve bête,
On l'est tous un peu ;
Mais n'a pas qui veut
Ma folie en tête.

C'est des vérités pour qui les voudra,
Bien plus fou que moi qui s'en fâchera !
Eh ioup !
Laïra, laou !
Gare au loup !

Toucy-sur-Yonne, 1865.

Musique de Darcier. — Éditeur : M. Labbé, 20, rue du Croissant, Paris.

DANSONS LA BONAPARTE

Au citoyen E. Vivier.

Les gens d'esprit de notre époque
Qui lisent loin dans l'avenir,
Disent que l'empire est en loque
Et qu'on va bientôt en finir.
C'est une douce prophétie !
Faut-il en croire les savants ?
Car la France a la maladie
De tournoyer à tous les vents.

 Dansons la Bonaparte !
Ça n'est pas nous qui régalons.
Dansons la Bonaparte !
Nous mettrons sur la carte
 Les violons !

On dit l'empire à bout de forces,
Que la poule a couvé son œuf,
Que le règne de tous les Corses
Doit finir en soixante-neuf...
Ah ! puissions-nous revoir en France
Les jours heureux que vous rêvez !
Au signal de la délivrance
Nous ferons sauter les pavés !

 Dansons la Bonaparte ! etc...

Après tout, ça pourrait bien être.
Le vieux Paris est tout grognon.
On est las de ce méchant maître
Qui nous mène à coups de canon.
Franchement c'était bien la peine
De brûler tant de lampions,
Et de traîner la chair humaine
Parmi trois révolutions!

 Dansons la Bonaparte! etc...

Le pain est cher, l'argent est rare,
Haussmann fait hausser les loyers,
Le gouvernement est avare,
Seuls, les mouchards sont bien payés.
Fatigués de ce long carême
Qui pèse sur les pauvres gens,
Il se pourrait bien tout de même
Que nous prenions le mors aux dents.

 Dansons la Bonaparte! etc...

Oui, mais la danse sera chaude,
On criblera plus d'un drapeau;
Car les parvenus de la fraude
Ne donnent pas ainsi leur peau.
Oui, mais la danse sera bonne,
Car dans les temps, si l'on cherchait,
On verrait bien qu'une couronne
N'est pour le peuple qu'un hochet!

 Dansons la Bonaparte! etc...

Oui, mais la France qu'on délabre
Se réveille au bruit des tambours !
Etouffons le règne du sabre
Sous les pavés de nos faubourgs !
Plus de corses ni de farouches
Qui veulent nous martyriser :
Invitons nos bonnes cartouches,
Le quadrille va commencer !

Dansons la Bonaparte !
Ça n'est pas nous qui régalons.
Dansons la Bonaparte !
Nous mettrons sur la carte
Les violons !

Paris Montmartre, 1867.

Cette chanson n'a pas été éditée.

LA MACHINE

Aux filles du peuple.

Je viens de m'éveiller
Et je suis déjà fatiguée.
Ce matin, la nature est gaie.
Mais il faut aller travailler,
Et douze heures, sans sourciller,
Le dos courbé sur la machine...
Oh! que j'ai mal dans la poitrine!

Me voici dans mon coin,
Je manque d'air, j'y vois à peine.
Dire qu'il fait beau dans la plaine!
Ici, le soleil n'entre point.
J'en aurais pourtant bien besoin
Pour m'égayer à la machine...
Oh! que j'ai mal dans la poitrine!

On sonne le dîner.
Je n'ai pas faim, je suis trop lasse.
Voilà deux ans que rien ne passe.
Et, j'aurai beau me tisanner,
Ça ne fera que couviner
A chaque tour de la machine...
Oh! que j'ai mal dans la poitrine!

C'est beau d'avoir vingt ans
Quand on est bien folle et bien fraîche !
Moi, dans ce coin, je me dessèche.
J'avais des couleurs dans le temps,
Elles ont pris la clef des champs,
Elles n'aimaient pas la machine...
Oh ! que j'ai mal dans la poitrine !

Ah ! je n'y vois plus clair.
Mais la besogne est terminée.
Comme c'est long une journée !
Comme le pain qu'on gagne est cher !
Vite, courons prendre un peu d'air,
Bien loin, bien loin de la machine...
Oh ! que j'ai mal dans la poitrine !

Que doit-il advenir
De cette toux qui m'a meurtrie ?
Ah ! j'aimais pourtant bien la vie !
Minuit, je ne peux pas dormir,
Ou, si je dors, c'est pour gémir
Ou pour rêver de la machine....
Oh ! que j'ai mal dans la poitrine !

Londres, 1874.

Éditeur : M. Bassereau, 240, rue Saint-Martin, Paris.

Je dédie ces six couplets aux filles du peuple entassées pêle-mêle dans ces grands bagnes industriels où elles travaillent du matin au soir pour un salaire qui ne leur assure même pas le pain quotidien.

Des milliers de pauvres filles succombent tous les ans à cette vie de galères.

D'autres viennent prendre leur place sans s'inquiéter du sort qui leur est réservé.

Et cependant il n'est plus besoin d'écrire en grosses lettres sur la porte de ces bagnes :

ICI, L'ON TUE !

On le sait.

Mais qu'importe ! Les hauts barons de la féodalité industrielle et financière n'ont pas le temps de s'arrêter à ces petites misères. Il faut avant tout bâcler des affaires et amasser des millions.

Quant aux forçats du travail, il leur reste l'hôpital, le trottoir ou la rivière.

C'est à peu près le seul moyen qu'ils aient de rompre leur ban !

Ah ! il est temps, ce me semble, que nous ayons un peu plus le sentiment de la famille et que le peuple comprenne qu'il ne doit plus faire de ses enfants de la chair à produire pour les capitalistes et de la chair à canon pour les politiciens !

FOURNAISE

A Sarrus.

Dès l'aurore il quitte son lit,
Comme l'oiseau, c'est sa coutume,
Et tous les jours jusqu'à la nuit,
Il frappe dur sur son enclume;
Il a les bras comme du fer,
Il a du feu dans son haleine;
Mais ce soir tout chante dans l'air,
Fournaise a touché sa quinzaine.

Ah!
Gare à toi, Madeleine,
Tiens bien ton bonnet
Et le souper prêt;
Ton homme, Madeleine,
Ton homme a touché sa quinzaine.

Quand on est bien franc du collier,
Malheur! il fait chaud quand on forge!
Fournaise est un rude ouvrier
Et ça le brûle dans la gorge.

Au cabaret des *Bons enfants*
Le vin fait oublier la peine :
Il invite tous les passants,
Quand il a touché sa quinzaine.

 Ah !
Gare à toi, Madeleine, etc...

On y chante bien des chansons,
Avec vingt sous on fait ripaille ;
Quand on ferme et que les garçons
Éteignent tout pour qu'on s'en aille :
Comme on a bien bu, bien chanté,
Quoique solide comme un chêne,
Il va bien un peu de côté
Quand il a touché sa quinzaine.

 Ah !
Gare à toi, Madeleine, etc...

Quand il n'a bu que de bon vin,
Comme sa tête est plus légère,
Il retrouve bien son chemin,
Pour embrasser sa ménagère.
Ça coûte cher de l'embrasser !
De marmots, la maison est pleine :
Il les forge sans y penser
Quand il a touché sa quinzaine.

 Ah !
Gare à toi, Madeleine, etc...

Mais que le vin ne soit pas bon,
Ou qu'on ait causé politique,
Ou, par malheur, que le garçon
Ait fermé trop tôt la boutique :
Jurant après les maux d'autrui
Et contre l'injustice humaine,
Il ne faut pas rire avec lui
Quand il a touché sa quinzaine.

 Ah !
Gare à toi, Madeleine, etc...

Quand on a pioché quinze jours,
On peut bien flâner le seizième.
Madeleine, aimez-le toujours,
Aimez-le bien, car il vous aime.
Dam ! c'est qu'un rude travailleur
Ça n'est pas une mince aubaine :
Il a payé de sa sueur
Quand il a touché sa quinzaine.

 Ah !
Gare à toi, Madeleine !
 Tiens bien ton bonnet
 Et le souper prêt ;
Ton homme, Madeleine,
Ton homme a touché sa quinzaine.

Paris-Montmartre, 1865.

Musique de Darcier. — Éditeur : M. Vieillot, rue Notre-Dame-de-Nazareth, Paris.

VIEILLE CHANSON

A l'ami Dévé.

Vous avez beau faire,
Riche ou malheureux
Sous six pieds de terre
Ne valent pas mieux.
Gare au vilain riche
Qui de son vivant
Cache son argent
Et s'en montre chiche.
Car il est avéré,
Quand la mort s'en empare,
Qu'un méchant avare
N'est jamais pleuré.

Ma grand'mère Hélène,
Morte l'an passé,
Dans son bas de laine
Ne m'a rien laissé.
Des gens du village,
Aidé bien souvent,
J'ai de son vivant
Mangé l'héritage.
Le cœur tout déchiré
Je l'ai portée en terre.
Et depuis, grand'mère,
Combien j'ai pleuré !

Mon oncle Grégoire,
Un méchant Crésus,
Dans sa vieille armoire
Cachait ses écus.
A bouche affamée
Implorant secours,
Il laissait toujours
Sa porte fermée.
Du trésor désiré
On a fait le partage,
Malgré l'héritage
Je n'ai pas pleuré.

Laissons la fortune
Rire aux intrigants,
Et garder rancune
Aux cœurs bienfaisants.
Quand du grand voyage
On saute le pas,
Caron n'aime pas
Qu'on ait un bagage.
Car il est avéré,
Qu'il est bien préférable
D'être un pauvre diable
Et d'être pleuré.

Saint-Ouen, 1866.

Editeur : M. Labbé, 20, rue du Croissant, Paris.

MIGNON

A madame Bonnet.

Il est une fille brune
Que j'aimais bien tendrement,
Cet amour que j'aimais tant
N'a duré qu'un clair de lune.
Elle avait un joli nom,
 Le joli nom
 Que Mignon !

J'ai souvent dans la vallée,
Au fond des sentiers perdus,
Baisé ses jolis pieds nus
Tout humides de rosée,
Et gravé dans un buisson,
 Le joli nom
 De Mignon !

Un matin je l'ai revue
Qui s'en revenait du bois,
Mais ça n'était plus sa voix,
Ni sa tournure ingénue.
Elle avait bien la chanson
 Du vilain nom
 De Ninon !

Aujourd'hui la fille brune
A des robes de velours,
Elle en change autant de jours
Que le temps change de lune...
Mais elle n'a plus son nom.
 Le vilain nom
 Que Ninon !

Paris-Montmartre, 1882.

Musique de Marcel Legay. — Éditeur : M. Bassereau, 240, rue Saint-Martin, Paris.

LA BANDE A RIQUIQUI

Au citoyen Candelier.

Bien qu'on nous dise en République
Qui tient encore comme autrefois
La finance et la politique,
Les hauts grades, les bons emplois,
Qui s'enrichit et fait ripaille,
Qui met le peuple sur la paille...
 C'est qui ?...
Toujours la bande à Riquiqui !

Qui fait l'assaut des ministères
Pour s'engraisser à nos dépens,
Qui joue encore aux militaires
Avec la peau de nos enfants,
Qui ne rêve que plaie et bosse
Pourvu qu'on fasse bien la noce...
 C'est qui ?...
Toujours la bande à Riquiqui !

Qui conspire avec la calotte
Et tous les mangeurs de bons dieux
Pour faire une France bigotte,
Une république de gueux,

Qui vit avec la sainte clique
Aux crochets de la République...
 C'est qui?...
Toujours la bande à Riquiqui !

Qui se fait pître et saltimbanque
Pour décrocher le plus de voix,
Qui fait du prêt et de la banque
Comme Cartouche au coin d'un bois,
Et par un train grande vitesse
Qui file un jour avec la caisse...
 C'est qui?...
Toujours la bande à Riquiqui !

Qui possède toutes les mines,
L'outillage et les capitaux,
Le sol fertile et les usines,
L'air, le soleil et les châteaux,
Et qui se moque à panse pleine
Que le peuple meure à la peine...
 C'est qui?...
Toujours la bande à Riquiqui !

Qui dispose encor de l'armée,
Du gendarme et de l'argousin
Pour sabrer la plèbe affamée
Quand elle demande du pain ;
Qui spécule sur les misères,
Sur le travail et les salaires !...
 C'est qui?...
Toujours la bande à Riquiqui !

Qui rêve des guerres lointaines,
Guerres de spéculation,
Alors que plane sur nos plaines
Le spectre de l'invasion !
Et que les rois font alliance
Pour s'abattre encor sur la France...
C'est qui ?...
Toujours la bande à Riquiqui !

Paris-Montmartre, 1884.

Éditeur : M. Bassereau, 240, rue Saint-Martin, Paris.

EN COUPANT LES FOINS

A Léon Huet.

Pour clore mon rêve
De toute la nuit,
Pour sauter du lit
Quand elle se lève,
Et l'attendre pour
Lui dire bonjour...
J'aime la clochette,
 Landerirette !
J'aime la clochette,
 O gué !
La vieille clochette !

Pour rêver à l'ombre
Et couper des fleurs,
Pour prendre à nos cœurs
Des baisers sans nombre ;
Pour jaser d'amour
Pendant tout un jour...
J'aime la coudrette,
 Landerirette !
J'aime la coudrette,
 O gué !
La fraîche coudrette !

Pour lire en soi-même
De tendres aveux,
Pour combler les vœux
De celle qu'on aime ;
Pour mettre son cœur
Où l'on met la fleur...
J'aime la fleurette,
 Landerirette !
J'aime la fleurette,
 O gué !
La blanche fleurette !

Pour couper aux branches
Les plus hauts lilas,
Sentir dans mes bras
Frissonner ses hanches ;
Pour être en émoi
Sans savoir pourquoi...
J'aime la cueillette,
 Landerirette !
J'aime la cueillette,
 O gué !
La haute cueillette !

Pour danser ensemble,
Se serrer la main,
Et sentir soudain
Une main qui tremble,
Enfin, pour oser
Se prendre un baiser...
J'aime la musette,

Landerirette !
J'aime la musette,
O gué !
La douce musette !

Quand la fièvre altère
Nos cœurs amoureux,
Pour boire à nous deux
Dans le même verre,
Pour se perdre après
Sans le faire exprès...
J'aime la piquette,
Landerirette !
J'aime la piquette,
O gué !
La tendre piquette !

Pour toute la vie,
Vivrais-je toujours,
Que tous mes amours
Seront pour ma mie.
Le serment j'en fais
Et ne mens jamais...
J'aime ma Lucette,
Landerirette !
J'aime ma Lucette,
O gué !
Ma belle Lucette !

Montfermeil, 1865.

Musique de M. Frédéric Wachs. — Éditeur : M. Egrot, 25, boulevard de Strasbourg, Paris.

LA FORÊT

A Achille Turquois.

Salut nature, ô grande artiste!
Forêt, devant ta majesté,
Ah! que de fois je suis resté
 Triste!

Salut forêt, œuvre sublime,
Fragment du poëme éternel;
Salut peupliers dont la cime
Semble vouloir percer le ciel.
Salut ravins, sombres collines,
Rocs suspendus et menaçants
Qui ressemblez à des ruines
Après un combat de géants.

Salut nature, ô grande artiste!
Forêt, devant ta majesté,
Ah! que de fois je suis resté
 Triste!

Dans tes sentiers je viens encore,
Si petit qu'on ne m'y voit pas

Faire vibrer l'écho sonore
Et voir fuir au bruit de mes pas,
Sous tes grands pins, à l'ombre rousse,
La biche toujours en éveil,
Et sur le roc couvert de mousse,
Le lézard qui dort au soleil.

Salut nature, ô grande artiste!
Forêt, devant ta majesté,
Ah! que de fois je suis resté
 Triste!

Je viens rêver sous tes grands chênes
Que des siècles n'ont ébranlés,
Et sous les ombres incertaines
De tes saules échevelés.
Je viens courir dans ta bruyère,
Libre comme un jeune étalon
Dont le poitrail blanc de poussière
N'a point frémi sous l'éperon.

Salut nature, ô grande artiste!
Forêt, devant ta majesté,
Ah! que de fois je suis resté
 Triste!

Salut, ô forêt toujours belle!
Chaste amante qui, tous les ans,
Redevient vierge et renouvelle
Sa toilette avec le printemps :

En automne, grande coquette,
Qui jette au vent son manteau vert
Pour ne laisser que son squelette
Aux froids baisers des nuits d'hiver.

Salut nature, ô grande artiste !
Forêt, devant ta majesté,
Ah! que de fois je suis resté
 Triste!

Grand spectacle de la nature
Où le rêveur a cotoyé
Le nid d'oiseau dans la ramure
Auprès de l'arbre foudroyé,
Où le soleil lutte avec l'ombre,
Où l'orage a tant de courroux,
Où la lune, quand tout est sombre,
Se fait soleil pour les hiboux.

Salut nature, ô grande artiste!
Forêt, devant ta majesté,
Ah! que de fois je suis resté
 Triste!

O chante encor, forêt sublime !
Rien ici-bas n'est immortel.
Je suis venu jeter ma rime
A ta chanson qui monte au ciel.
Mais la vie est près de la tombe,
Qui sait demain où nous serons ?

Puisqu'il est écrit que tout tombe
Sous la hache des bûcherons.

Salut nature, ô grande artiste!
Forêt, devant ta majesté,
Ah! que de fois je suis resté
 Triste!

Fontainebleau, 1866.

Musique de Darcier. — Editeur: M. Vieillot, 32, rue Notre-Dame-de-
 Nazareth, Paris.

LES TRAINE-MISÈRE

Dédiée à ceux à qui l'on dispute le pain, l'air, la vie... tout enfin ce dont ont besoin des êtres humains et ce à quoi ils ont droit...
Dédiée à ceux qu'on exploite, qu'on affame, qu'on opprime, qu'on mitraille, qu'on garrotte, qu'on jette dans les prisons et dans les bagnes, quand ils revendiquent leur droit à l'existence.
Dédiée à ceux qui, après quarante et cinquante ans de travail, arrivent fourbus, désespérés et criblés de douleurs, à n'avoir pas même un morceau de pain sur la planche pour se reposer, ne fût-ce même que quelques jours.
Dédiée à ceux qui travaillent comme des bêtes de somme et qui ne vivent même pas aussi bien !
Dédiée à ceux qui piochent comme des sourds dans les sombres profondeurs de la terre, avec la perspective, en y descendant, d'y être ensevelis, ou, s'ils en sortent, de n'avoir pas à manger tout leur saoûl !
Dédiée à tous ceux dont la résignation, l'intelligence, le courage, le travail, entretiennent une poignée de parasites !
Dédiée à tous les serfs des mines, des manufactures, des champs et de l'atelier, courbés arbitrairement sous le joug de la féodalité capitaliste et du salariat mais dont il leur serait cependant bien facile de s'affranchir !
Dédiée enfin à la grande famille ouvrière.

Les gens qui traînent la misère
Sont doux comme de vrais agneaux ;
Ils sont parqués sur cette terre

Et menés comme des troupeaux.
Et tout ça chante et tout ça danse
Pour se donner de l'espérance !

Pourtant les gens à pâle mine
Ont bon courage et bonnes dents,
Grand appétit, grande poitrine,
Mais rien à se mettre dedans.
Et tout ça jeûne et tout ça danse
Pour se venger de l'abstinence !

Pourtant ces pauvres traîne-guêtres
Sont nombreux comme les fourmis ;
Ils pourraient bien être les maîtres,
Et ce sont eux les plus soumis.
Et tout ça trime et tout ça danse
Pour s'engourdir dans l'indolence !

Ils n'ont même pas une pierre,
Pas un centime à protéger !
Ils n'ont pour eux que leur misère
Et leurs deux yeux pour en pleurer.
Et tout ça court et tout ça danse
Pour un beau jour sauver la France !

Du grand matin à la nuit noire
Ça travaille des quarante ans ;
A l'hôpital finit l'histoire
Et c'est au tour de leurs enfants.
Et tout ça souffre et tout ça danse
En attendant la providence !

En avant deux ! O vous qu'on nomme
Chair-à-canon et sac-à-vin,
Va-nu-pieds et bêtes de somme,
Traîne-misère et meurt-de-faim.
En avant deux et que tout danse
Pour équilibrer la balance !

Londres, 1874.

Musique de Marcel Legay. — Éditeur : M. Bassereau, 240, rue Saint-Martin, Paris.

MANETTE

A madame Eyben.

La pauvre Manette,
Soufflant dans ses doigts,
S'en revient seulette
En longeant le bois;
Son jupon de laine
Est court par devant,
Elle va pleurant
Comme un cœur en peine...
Ah! ma pauvre enfant, lui dit le sorcier,
Que caches-tu donc sous ton tablier?

La pauvre Manette,
Par le vieux moulin,
Se sauve seulette
Couver son chagrin.
Son jupon de laine
Est plus court encor,
Elle attend la mort
Comme un cœur en peine...
Ah! ma pauvre enfant, lui dit le meunier,
Que caches-tu donc sous ton tablier?

La pauvre Manette,
Par la ferme aux Loups,
Se cache seulette
Et pleure à genoux.
Son jupon de laine
S'écourte toujours,
Car c'est dans neuf jours
Que finit sa peine...
Ah! ma pauvre enfant, lui dit le fermier,
Que caches-tu donc sous ton tablier?

La pauvre Manette,
Souffrant à mourir,
Se sauve seulette
Afin d'en guérir.
Et dans la fontaine
Se précipitant,
Elle dit pleurant,
Le cœur gros de peine...
Vous ne saurez pas, ô méchant sorcier,
Ce que je cachais sous mon tablier!!!...

Bry-sur-Marne, 1864.

Musique de Darcier. — Editeur : M. Labbé, 20, rue du Croissant
Paris.

O MA FRANCE !

A Mouren.

Que j'aime ton ciel et tes vins,
Que j'aime tes plaines fertiles,
Tes sombres forêts de sapins,
Tes hameaux et tes grandes villes !
Que j'aime ces mâles débris
Qui nous retracent ton enfance,
Que j'aime aussi ton vieux Paris,
 O ma France !

Que j'aime tes hardis penseurs,
Tes artistes et tes poètes,
Tes légions de travailleurs,
Tes jours de calme et de tempêtes !
Que j'aime ces cœurs de lions,
Tes fils nourris d'indépendance,
Et tes trois Révolutions,
 O ma France !

Mais ne crois pas que mon amour
S'arrête juste à la frontière :

Nous avons tous le même jour,
Nous avons tous la même terre.
Français ou non, si je restais
Indifférent à la souffrance,
N'est-ce pas, tu me renierais,
 O ma France !

Va ! laissons glaner nos voisins
Dans nos caves et dans nos granges ;
Qu'ils aient quelques sacs de nos grains
Et quelques crûs de nos vendanges ;
Et le peuple déshérité
Saura peut-être en récompense
Trinquer à la fraternité,
 O ma France !

Donne tes vins, donne tes blés,
Puisque ta mamelle est féconde ;
Ouvre tes flancs aux exilés
Qui, pour patrie, ont vu le monde :
Martyrs traqués par les tyrans,
Apôtres de l'Indépendance,
Bien dignes d'être tes enfants,
 O ma France !

Oh ! qu'on me laisse un petit coin
Quand viendra mon heure dernière,
Six pieds à peine, où, sans témoin,
Chante l'oiseau du cimetière ;
Que pour ce repos éternel
Je dorme à l'ombre du silence,

Sous les étoiles de ton ciel,
O ma France !

Paris, 1867.

Musique de Darcier. — Éditeur : M. Lebailly, 2, rue Cardinale, Paris.

Il est bien entendu que ce n'est pas un accès de chauvinisme qui m'a inspiré cette chanson.

Du reste, les sentiments que j'y exprime le prouvent et l'on connaît trop mon opinion sur cette question pour le supposer un instant.

Je suis internationaliste dans toute la force du terme, c'est-à-dire pour la coalition de tous les opprimés contre les oppresseurs.

Et si, dans cette chanson, je dis : *O ma France!* avec enthousiasme, ce n'est pas, on le sait bien, parce que je suis fier d'être Français, puisque c'est au hasard que je dois d'être né en France.

Je serais Allemand ou Russe que, pensant comme je pense au point de vue philosophique, j'aurais chanté de même la France, pour saluer en elle deux grandes révolutions : 1789 et 1871 !

D'où qu'on soit, on est bien obligé de reconnaître que ça n'a jamais été pour des questions purement locales, ni mêmes nationales, que les Parisiens ont fait sauter les pavés de Paris.

Leurs prises d'armes ont toujours eu pour but d'affirmer des idées générales et des revendications communes à tous les opprimés de la terre.

Aussi nous trouvons-nous en avance de deux révolutions sur tous les autres peuples : d'une révolution philosophique et politique et d'une révolution sociale.

C'est à ce titre seulement que je dis : *O ma France!* comme je dirais : O révolution ! O humanité !

LA FILEUSE

A Gilland.

File, file, ma Gavotte,
Pour le marmot qui grelotte.
Un lange réchauffera
Son pauvre corps qui tremblote.
Mais le marmot grandira,
File, file, ma Gavotte,
Et l'homme te le rendra.

File, ô ma belle épousée,
Fraîche comme la rosée,
De bon linge il te faudra
Quand va venir ta couvée.
Bien du temps ça te prendra,
File, ô ma belle épousée,
Et l'amour te le rendra !

File toujours, ô ma chère !
On a tant de mal sur terre.
File tant que l'on verra
Des pauvres pleurer misère.
Le lin que ça te prendra,
File toujours, ô ma chère !
Le printemps te le rendra.

File, file, ô ma jolie,
Le temps file aussi la vie,
Et le méchant te prendra
Bien alerte ou bien vieillie.
Mais quand ton heure viendra,
File, file, ô ma jolie,
Ton linceul on filera.

File, file en souvenance
Des rubans verts pour la France,
Des rubans que l'on nouera
Sur le front de l'espérance.
Le lin que ça coûtera,
File, file en souvenance,
L'avenir nous le rendra !

Pont-sur-Yonne, 1864.

Éditeur : M. Bassereau, 240, rue Saint-Martin, Paris

SOUVENANCE

A mademoiselle Marthe.

...J'ai, le mois dernier, cherchant le mystère,
Passé près de vous des jours bien heureux ;
Rêvant d'un moulin et d'une chaumière,
J'avais fui Paris sans être amoureux.
Ah ! je voulais voir si j'étais poète,
En courant les bois aux chants du matin ;
Mais je n'ai rien fait, car ma pauvre tête
Me faisait tic tac comme le moulin.

Je souffre aujourd'hui d'un mal que j'ignore,
J'ai devant les yeux vos saules pleureurs ;
Je crois vous entendre aussitôt l'aurore,
Je vais dans les joncs vous couper des fleurs.
Je me vois rêveur, tremblant et timide,
N'osant rien vous dire et pensant beaucoup ;
Je vois vos yeux bleus, votre lèvre humide,
J'entends votre voix qui me suit partout.

... Pourtant, sans rien dire, ô chaste meunière !
Nous sommes tous deux venus bien souvent
Regarder le soir couler la rivière,
Assis sous un saule où pleurait le vent

Et si, quand la nuit devenant plus sombre,
J'osais, en partant, vous donner la main :
Le méchant hasard, profitant de l'ombre,
Nous faisait toujours tromper de chemin.

...Ah ! ces jours heureux qui font ma souffrance
Me donnent la nuit des rêves bien doux ;
Mais, peut-être seul j'en ai souvenance,
Ou bien, comme moi, vous souvenez-vous ?...
...Je connais ce mal qui me désespère,
Je sais bien pourquoi je suis si rêveur :
C'est qu'en vous quittant, ô chaste meunière !
Par votre moulin j'ai laissé mon cœur

Villeneuve-Saint-Georges, 1865.

Musique de Marcel Legay. — Éditeur : M. Bassereau, 240, rue Saint-Martin, Paris.

LES SOURIS

Au citoyen Grisel.

Les souris
Ne sont pas bégueules.
Aux souris,
Gens de Paris,
Laisserez-vous manger les meules...
Les meules,
Aux riches épis.

Dur est le temps, cher est le pain,
Les enfants gémissent la faim,
L'homme travaille comme un nègre
Et s'abreuve avec du vin aigre.
Cependant j'ai vu, mes enfants,
Bien des tonneaux pour les vendanges,
Beaucoup de gerbes dans les granges,
De grandes meules dans les champs.

Les souris
Ne sont pas bégueules, etc...

Puisque le pain passe vingt sous,
Que nous avons des faims de loups,
Aux gros fermiers allons apprendre
Que nous ne voulons plus attendre.

Ho! faites battre votre grain :
Quand tiraillé dans la poitrine,
Le peuple crie à la famine,
Il faut répondre par du pain !...

 Les souris
 Ne sont pas bégueules, etc...

Les souris font joyeux repas
Et c'est nous qui ne mangeons pas...
Qui dit peuple, dit bonne bête !
Oui, mais parfois il a sa tête ;
Holà ! des blés ! ou, gros fermier,
Crains que la faim, donnant les fièvres,
Nous allions tous la mort aux lèvres,
Te l'arracher sans le payer !...

 Les souris
 Ne sont pas bégueules, etc...

Souvenez-vous, accapareurs,
Que la famine a ses horreurs ;
Au peuple pris par les entrailles
Il faut de grandes funérailles !
Quand à sa faim on ne répond
Que par le glaive et l'insolence,
Plein d'une farouche éloquence,
Le peuple parle avec du plomb !...

 Les souris
 Ne sont pas bégueules, etc...

Et le plomb ça rend bien méchant,
Le plomb ça fait couler du sang,
Ça met la furie à la bouche,
Ça détruit tout ce que ça touche!
C'est au plomb, formidable voix,
Qu'il faut qu'on cède ou qu'on réponde,
Et que les maîtres de ce monde
Se brûleront toujours les doigts!

 Les souris
 Ne sont pas bégueules, etc...

Ho! plus de meules dans les champs
Qui pourrissent au mauvais temps,
De greniers pleins jusqu'aux fenêtres,
Le blé n'a que la faim pour maîtres!
Allons, gens de mauvaise foi,
Faites que le pain diminue
Ou nous descendons dans la rue,
Dans la rue où le peuple est roi!..

 Les souris
 Ne sont pas bégueules.
 Aux souris,
 Gens de Paris,
Laisserez-vous manger les meules...
 Les meules,
 Aux riches épis.

Paris-Montmartre, 1867.

Editeur : M. Bassereau, 240, rue Saint-Martin, Paris.

En 1867, le pain fut cher à Paris. Les mères de famille doivent s'en souvenir. Il y eut même à ce sujet quelques rassemblements dans le faubourg Antoine. Le bruit courut qu'un bataillon de ligne en garnison à Vincennes avait reçu des cartouches et devait descendre sur le faubourg. C'est toujours ainsi qu'on apaisera la faim du peuple, jusqu'au jour où il se fâchera tout rouge.

Rien cependant n'avait motivé cette hausse subite ; la récolte avait été bonne en 1866 et meilleure encore en 1867, et l'on savait que les greniers étaient remplis de blé. Il était évident qu'on spéculait, comme on le fait encore aujourd'hui, sur la misère du peuple. C'est alors que cette chanson fut faite et, comme on le pense bien, la censure refusa le visa et je fus un instant inquiété.

Bien que datant de quelques années, les chansons du genre de celle-ci sont encore d'à-propos. Les travailleurs qui savent combien le pain est toujours cher pour eux et combien, surtout, il est dur à gagner, seront de mon avis.

PIMPERLINE ET PIMPERLIN

RONDE

A la petite Jeanne.

I

...Pimperline et Pimperlin
Sont allys au bois voisin...

...Pourtant la bise est ben dure
Et siffelle dans les bois ;
Il y fait tant de froidure,
Que ça cingle au bout des doigts.

Les feuilles n'y sont plus vertes,
Les oiseaux sont envolys,
Les routes y sont désertes,
Et les buissons désolys.

L'arbre a si frèt à ses branches,
Qu'il en pleurin dans les airs,
On a coupé les pervenches,
Moissonné les lauriers verts.

On dit même qu'on y trouve
Des grands loups et des petits,
Et que la vipère y couve
Dans le tronc des saules gris.

Aussi, ne s'en doutant guère,
Pimperline et Pimperlin,
Font l'école buissonnière
Et se tiennent par la main.

II

Pimperline et Pimperlin
Sont allys au bois voisin.

La petite Pimperline,
Entendant le cri d'un loup,
Se sauve par la ravine
Et tombe au fond d'un grand trou.

Pimperlin court après elle,
Pleure et la veut rattraper ;
Mais la frayeur l'ensorcelle
Et les loups vont bien souper !

Ils virent tomber la brune
Et passer l'ombre d'un loup,
Qui cherchait au clair de lune
A descendre dans le trou !

Sans assiette ni fourchette,
Le loup allait les manger,
S'il ne fût venu Trompette
Le gros chien du vieux berger.

Nos deux petits l'embrassèrent
Et Trompette en fit autant ;
Loin du bois, ils se quittèrent,
Et dirent en se quittant :

Pimperline et Pimperlin
N'iront plus au bois voisin.

Ile du Moulin-Joly, 1869.

Musique de Paul Henrion. — Éditeur : M. Labbé, 20, rue du Croissant, Paris.

BONJOUR, PRINTEMPS

A M. Théodore de Banville.

Bonjour, printemps !
Souffrez que je vous félicite.
Je veux répondre en vers galants
A votre carte de visite.
Ce matin avec le soleil,
Les fleurs et les chants qu'il fait naître,
Elle est entrée à mon réveil,
Par la porte et par la fenêtre.

Bonjour, printemps !
Enfant gâté de la jeunesse,
Vous avez chassé les autans
Et fait sourire ma maîtresse.
Ah ! si j'étais jaloux de vous,
Je chasserais mon amoureuse.
Mais non, je ne suis point jaloux ;
L'hiver l'attriste, elle est frileuse.

Bonjour, printemps !
Vous embaumez la violette,
Le muguet et les lilas blancs,
Le sainfoin et la pâquerette ;

Vous faites naître dans les cœurs
Cet amour qui donne la fièvre ;
Vous paraissez semer des fleurs
Et des baisers sur chaque lèvre.

 Bonjour, printemps !
Vous revenez à tire-d'ailes
Donner des lits d'herbe aux enfants,
Des papillons aux demoiselles.
On parle déjà de Meudon,
De rubans et de robes blanches,
Et votre effronté Cupidon
Met des nids sur toutes les branches.

 Bonjour, printemps !
Répondrez-vous de nos folies
Quand nous traduirons dans les champs
Le secret de vos harmonies ?...
Pourquoi la branche a des bourgeons...
Pourquoi la mousse est veloutée...
Pourquoi le cœur a des frissons...
Pourquoi la lèvre est agitée ?...

 Bonjour, printemps !
Quand donc comme des aubépines
Ferez-vous pousser des rubans,
De la guipure et des bottines ?
Au lieu d'attendre sous les toits
Notre marchande à la toilette,
Nous serions déjà dans les bois
A cueillir de la violette.

Bonjour, printemps !
Pour fêter votre anniversaire,
Pour conjurer les froids autans
Et mettre enfin l'hiver en terre,
Si le hasard m'aide en chemin,
Nous irons vous fêter dimanche :
J'aurai mon pantalon nankin
Et ma mie une robe blanche.

Meudon, 1864.

Musique de Paul Henrion. — Editeur : M. Lebailly,
2, rue Cardinale, Paris.

L'EMPEREUR SE DÉGOMME

Au citoyen Gaisné.

L'empereur se dégomme,
Les Français vont à Rome.

Ce joyeux citoyen
Après tout se rit bien
Que le peuple s'en plaigne;
Heureux de son passé,
Il veut finir son règne
Comme il l'a commencé.

L'empereur se dégomme,
Les Français vont à Rome.

Cet homme marié,
Pour sa chaste moitié
Et l'amour de la Vierge,
Veut avec nos écus
Faire brûler un cierge
Par le roi des Jésus.

L'empereur se dégomme,
Les Français vont à Rome.

Ayant fait, ici-bas,
Quantité de faux pas,
Faut bien qu'il se rattrape :
Or, il croit, mes amis,
En assistant le Pape,
Gagner le Paradis.

L'empereur se dégomme,
Les Français vont à Rome.

Qu'un ministre flatteur,
Hypocrite et menteur,
L'encourage et le prône :
Gare qu'il gagne aussi
Une chute de trône
Avant un an d'ici !

L'empereur se dégomme,
Les Français vont à Rome.

Toujours prêts aux combats,
Nos valeureux soldats,
Après cette campagne,
S'en reviendront chez eux
Couverts de croix d'Espagne
Et de petits bons dieux.

L'empereur se dégomme,
Les Français vont à Rome.

Il faut un homme noir,
Un soldat d'encensoir.

De rabat et de chape,
Pour oser, en païen,
Faire un soldat du Pape
Du zouzou voltairien !

L'empereur se dégomme,
Les Français vont à Rome.

Laissez faire le temps,
La rage, mes enfants,
Vous monte un peu trop vite :
Il va, des goupillons,
Pleuvoir de l'eau bénite
Sur tous les bataillons.

L'empereur se dégomme,
Les Français vont à Rome.

Aussi, pour le grand jour,
Nous prouvant son amour
Et sa reconnaissance,
Sa bonne Sainteté
Pourra venir en France
Bénir la liberté !

L'empereur se dégomme,
Les Français vont à Rome.

Paris-Montmartre, 1867.

Fidèle à sa tradition, la papauté, à cette époque, mettait tout en œuvre pour agiter l'Europe et renouveler les guerres de religion

Les hommes qui sont aujourd'hui à la tête de la République, et l'avocat Ferry en particulier, saisirent cette occasion pour faire une opposition des plus vives au gouvernement impérial.

Ces obstructionnistes d'alors mangeaient tous les jours du prêtre et du Pape à la tribune et dans leurs journaux.

Comme toujours, le peuple se laissait prendre à ces fourberies d'avocats.

A cette époque, il ne faisait même pas bon d'oser mettre en doute leur bonne foi. Les citoyens courageux et clairvoyants qui le tentèrent furent, on s'en souvient, assez maltraités.

Aujourd'hui, le but que poursuivaient ces hommes n'est plus un mystère pour personne : Ils voulaient capter la confiance du peuple, s'emparer du pouvoir pour en user et en abuser.

La farce est jouée ! Farce sinistre avec toutes les abominations de l'empire : Misères et grèves réprimées par le sabre ; républicains poursuivis et emprisonnés ; expéditions lointaines pour donner satisfaction aux appétits des amis et des parents des hommes au pouvoir.

Et, bien que les Ferry et consorts aient demandé, sous l'empire, la séparation de l'Eglise et de l'Etat, etc., ils n'en ont pas moins déclaré en pleine tribune qu'il fallait que la République française eût son ambassadeur à la cour de Rome.

En somme, les coupables ne sont pas ceux qu'on pense.

Le seul : C'est le peuple !

LE SAINFOIN

LÉGENDE RUSTIQUE

Au citoyen André Gély.

Faut s'en méfier, le sainfoin nouveau
 Ça monte au cerveau...
Eh bien, qu'après tout, mon sort soit le même,
 J'aimerai qui m'aime
 Au sainfoin nouveau.

 Dans la grange à la mère Annette
 Porte ben close et sans témoin,
 Finet emmena Marinette
 Et la fit asseoir sur le foin.
 Dam ! ça bat dru dans la poitrine
 Quand on a là deux jolis yeux :
 Marinette avait belle mine,
 Finet était ben amoureux...

Faut s'en méfier, le sainfoin nouveau
 Ça monte au cerveau..., etc.

 Le sainfoin frais sorti de terre
 Ça sent tout plein bon la fraîcheur,
 Ça fait pousser du caractère,
 Ça met de la folie au cœur.

Tout seul avec une jeunesse
Qui n'a pas l'air de vous chasser,
Ça pousse vite à la tendresse,
Et Finet lui prit un baiser...

Faut s'en méfier, le sainfoin nouveau
 Ça monte au cerveau..., etc.

Un baiser, ça n'est pas grand'chose,
C'est à peine si ça se sent.
La joue était dodue et rose,
Il en prit un, puis deux, puis cent !
Alors on rencontra la lèvre,
Et, ces baisers-là, c'est du feu !
Finet eut bien vite la fièvre,
La fille en avait ben un peu...

Faut s'en méfier, le sainfoin nouveau
 Ça monte au cerveau..., etc.

La grange close et ben fermée,
C'était noir comme dans un four ;
La nuit était comme embaumée,
Et Marinette faite au tour.
Finet ne se tenant plus d'aise,
Lui prit la taille, et serra bien.
On dit même, entre parenthèse,
Que la jeunesse y mit du sien...

Faut s'en méfier, le sainfoin nouveau
 Ça monte au cerveau..., etc.

Quand c'est tout frais sorti de terre,
C'est traître en diable les sainfoins !
Le fin Finet n'y songeait guère,
Et la petite encor ben moins...
Le lendemain la mère Annette,
En allant dénicher les œufs,
Trouva Finet et Marinette
Ben accouplés... mais morts... tous deux...

Faut s'en méfier, le sainfoin nouveau
 Ça monte au cerveau...
Eh bien, qu'après tout, mon sort soit le même,
 J'aimerai qui m'aime
 Au sainfoin nouveau.

Ile Marante, 1866.

Musique de Darcier. — Editeur : M. Lebailly, 2, rue Cardinale, Paris.

SANS LA NOMMER

A madame I. M.

Je puis vous dire que ma belle
Est un chef-d'œuvre de l'amour,
Et que depuis trois mois pour elle
Je rime dix sonnets par jour...

 Mais, c'est dommage,
Vous n'en saurez pas davantage.
 Je veux l'aimer
 Sans la nommer.

Je puis vous dire qu'elle est blonde
Et que sa main est un bijou,
Je puis crier à tout le monde
Que j'en rêve et que j'en suis fou.

 Mais, c'est dommage,
Vous n'en saurez pas davantage.
 Je veux l'aimer
 Sans la nommer.

Je puis vous dire que sa levre
Est brûlante comme un baiser.

Et que mon cœur a tant de fièvre
Que je mourrai sans l'apaiser.

 Mais, c'est dommage,
Vous n'en saurez pas davantage.
 Je veux l'aimer
 Sans la nommer.

Je puis vous dire que sa chambre
Est un boudoir de volupté,
Tout parfumé de rose et d'ambre,
De poésie et de gaieté...

 Mais, c'est dommage,
Vous n'en saurez pas davantage.
 Je veux l'aimer
 Sans la nommer.

Vous me direz que ma maîtresse
Doit cacher bien d'autres appâts ?...
Dame ! c'est si beau la jeunesse
Que, certe, elle n'en manque pas.

 Mais, c'est dommage,
Vous n'en saurez pas davantage.
 Je veux l'aimer
 Sans la nommer.

Si je vous tiens dans l'ignorance
De sa demeure et de son nom,
Mettez qu'elle demeure en France
Et nommez-la Berthe ou Ninon.

Mais, c'est dommage,
Vous n'en saurez pas davantage.
Je veux l'aimer
Sans la nommer.

Si vous venez à la connaître,
Ne fut-ce même qu'un moment,
L'un de nous deux par la fenêtre
Devra passer fort galamment.

Mais, c'est dommage,
Vous n'en saurez pas davantage.
Je veux l'aimer
Sans la nommer.

Paris, 1867.

Musique de Darcier. — Éditeur : M. Labbé, 20, rue du Croissant, Paris.

NE PLAIGNONS PLUS LES GUEUX

Au citoyen Jules Vaidy.

Allons, allons, c'est inutile,
 Ne plaignons plus les gueux !
Pourquoi se faire tant de bile,
 Puisque les gueux
Chantent comme des bienheureux ?

Que nous ayons de la misère
A n'en savoir que devenir ;
Que tous les monstres de la terre
Nous mitraillent pour en finir ;
Qu'on soit sans feu, qu'il gèle à glace,
Que le pain manque à la maison,
Les gueux, au fond de leur besace,
Trouvent toujours une chanson.

Allons, allons, c'est inutile,
 Ne plaignons plus les gueux ! etc.

J'entends chanter sous la futaie
Le bûcheron sec comme un clou,
Le mendiant traînant sa plaie
Et son vieux chien qui tend le cou,

Le compagnon battant la route
Le ventre creux et les pieds nus,
La vieille qui roule une croûte
Sous ses dents qui n'en veulent plus.

Allons, allons, c'est inutile,
 Ne plaignons plus les gueux! etc.

J'entends chanter devant la forge
Où l'homme sue à pleine peau ;
J'entends chanter à pleine gorge
Les noirs mineurs dans leur tombeau ;
La fille blême à la machine
Qui la tue à toute vapeur
En lui dévorant la poitrine,
Et sa jeunesse et sa fraîcheur.

Allons, allons, c'est inutile,
 Ne plaignons plus les gueux! etc.

J'entends chanter, sans pain ni boire,
Les marmousets tout engourdis,
L'idiot à la tête en poire,
Le musiqueux dans son taudis,
La nourrice aux mamelles vides,
Le berger gras comme un galet :
Gens affamés et gens livides,
Rivés tous au même boulet.

Allons, allons, c'est inutile,
 Ne plaignons plus les gueux! etc.

N'importe enfin, n'importe où grouille
Une misère, une douleur,
Une voix maigre se dérouille
Et chante pour tromper le cœur.
Voilà pourquoi les grosses têtes
Qui les entendent quelquefois
Représentent dans leurs gazettes
Les gueux heureux comme des rois !

Allons, allons, c'est inutile,
 Ne plaignons plus les gueux ! etc.

La chanson qui nourrit la lèvre
Fait tomber l'arme de la main,
Et ne guérit pas de la fièvre
Que donnent la soif et la faim.
Et puisque toutes vos aubades
Ne peuvent rien vous rapporter,
Je suis d'avis, mes camarades,
Qu'il est grand temps de déchanter !

Allons, allons, c'est inutile,
 Ne plaignons plus les gueux !
Pourquoi se faire tant de bile,
 Puisque les gueux
Chantent comme des bienheureux.

 Londres, 1874.

Éditeur : M. Bassereau, 240, rue Saint-Martin, Paris.

JAVOTTE

Au citoyen Ruff.

Comme un cri d'agneau
La musette est douce,
Souple est le roseau,
Fleurie est la mousse;
Dans les grands lilas
Chante bien la brise,
Mais, quoi qu'on en dise,
Tout ça ne vaut pas
La pauvre Javotte
Si gentille en cotte,
Si leste en sabiots;
La pauvre Javotte
Qui s'en revenait devant ses bestiaux,
Portant dans sa hotte
Tous ses affutiaux.

J'aime bien ma sœur
Comme on aime un frère.
J'aime de grand cœur
Mon père et ma mère;
Qui tuerait mon chien
Le paierait sur l'heure;

Il faut que j'en meure,
Car je n'aime rien
Comme la Javotte,
Si gentille en cotte,
Si leste en sabiots;
La pauvre Javotte
Qui s'en revenait devant ses bestiaux,
Portant dans sa hotte
Tous ses affutiaux.

De beaux troubadours
S'en allant en guerre,
Au bruit des tambours
Longeaient la rivière.
Au bord du grand pré
De la mère Annette,
Revenant seulette,
Ils ont rencontré
La pauvre Javotte,
Si gentille en cotte,
Si leste en sabiots;
La pauvre Javotte
Qui s'en revenait devant ses bestiaux,
Portant dans sa hotte
Tous ses affutiaux.

Sans voir les soldats
A longues moustaches,
Portant sur leurs bras
Leurs méchantes haches,

Laissant son troupeau
Bien en train de paître,
Elle aura peut-être
Suivi le drapeau,
La belle Javotte,
Si gentille en cotte,
Si leste en sabiots ;
La pauvre Javotte
Qui s'en revenait devant ses bestiaux,
Portant dans sa hotte
Tous ses affutiaux.

Adieu mon pays,
Mes bois et mes plaines,
Adieu mes amis,
Rochers et fontaines.
Berceau de mes jours,
Adieu mon village,
Demain je m'engage
Dans les troubadours,
Pour voir la Javotte,
Si gentille en cotte,
Si leste en sabiots ;
La pauvre Javotte
Qui s'en revenait devant ses bestiaux,
Portant dans sa hotte
Tous ses affutiaux.

Chailly, 1866.

Musique de Darcier. — Editeur : M. Labbé, 20, rue du Croissant, Paris.

LA PLEURETTE

A mon ami Acelly.

Tout en chantant, il suit sa pente
Et se perd au pied d'un coteau.
Parmi le lierre et le roseau,
 Chante,
 Petit ruisseau.

Bordé de saules centenaires
Qui semblent geindre en frémissant,
Caché sous les fleurs printanières
Il suit le bois en serpentant.
Penché sur une fleur humide,
L'oiseau vient s'y désaltérer.
Son onde pure est si limpide,
Qu'une étoile peut s'y mirer.

Tout en chantant, il suit sa pente
Et se perd au pied d'un coteau.
Parmi le lierre et le roseau,
 Chante,
 Petit ruisseau.

Quand, le cœur triste, on s'y repose,
La fleur a de tendres frissons.

Le flot semble en dire la cause
Au vent qui pleure dans les joncs.
De ce ruisseau le petit monde
Connaît bien le bruit de mes pas;
Sa solitude est si profonde,
Que les heureux n'y viennent pas.

Tout en chantant, il suit sa pente
Et se perd au pied d'un coteau.
Parmi le lierre et le roseau,
 Chante,
 Petit ruisseau.

Le saule gris au tronc robuste
Baigne son feuillage argenté ;
Le lierre s'attache à l'arbuste
Et l'abeille au lys velouté ;
Les joncs, courbés comme une gerbe,
Baisent le flot capricieux ;
Le ver luisant brille dans l'herbe
Comme une étoile au fond des cieux.

Tout en chantant, il suit sa pente
Et se perd au pied d'un coteau.
Parmi le lierre et le roseau,
 Chante,
 Petit ruisseau.

Quand du printemps la tiède haleine
Fait frémir l'herbe aux mille fleurs,
Sur sa rive les cœurs en peine
Viennent exhaler leurs douleurs.

Cheveux épars sur leurs épaules,
Les Madeleines du canton
Cherchent à l'ombre des vieux saules
Un peu de calme et de pardon.

Tout en chantant, il suit sa pente
Et se perd au pied d'un coteau.
Parmi le lierre et le roseau,
 Chante,
 Petit ruisseau.

L'ombre est si pure et si discrète,
Son chant si doux au pèlerin,
Qu'on l'a surnommé la « Pleurette »,
Nom triste comme le chagrin.
Pleurette chère à mes pensées,
Souvenir que j'ai retrouvé,
Que d'illusions j'ai laissées
Sur ta rive où j'ai tant rêvé !

Tout en chantant, il suit sa pente
Et se perd au pied d'un coteau.
Parmi le lierre et le roseau,
 Chante,
 Petit ruisseau.

Pont-sur-Yonne, 1865.

Éditeur : M. Labbé, 20, rue du Croissant, Paris.

LA SEMAINE SANGLANTE

Air : *Le Chant des Paysans*, de Pierre Dupont.

Aux fusillés de 71 !

Sauf des mouchards et des gendarmes,
On ne voit plus par les chemins
Que des vieillards tristes aux larmes,
Des veuves et des orphelins.
Paris suinte la misère,
Les heureux même sont tremblants,
La mode est au conseil de guerre
Et les pavés sont tout sanglants.

 Oui, mais...
 Ça branle dans le manche.
Ces mauvais jours-là finiront.
 Et gare à la revanche
Quand tous les pauvres s'y mettront !

Les journaux de l'ex-préfecture,
Les flibustiers, les gens tarés,
Les parvenus par aventure,
Les complaisants, les décorés,

Gens de bourse et de coin de rues,
Amants de filles aux rebuts,
Grouillent comme un tas de verrues
Sur les cadavres des vaincus.

 Oui, mais...
 Ça branle dans le manche, etc.

On traque, on enchaîne, on fusille
Tout ce qu'on ramasse au hasard :
La mère à côté de sa fille,
L'enfant dans les bras du vieillard.
Les châtiments du drapeau rouge
Sont remplacés par la terreur
De tous les chenapans de bouge,
Valets de rois et d'empereur.

 Oui, mais...
 Ça branle dans le manche, etc.

Nous voilà rendus aux jésuites,
Aux Mac-Mahon, aux Dupanloup.
Il va pleuvoir des eaux bénites,
Les troncs vont faire un argent fou.
Dès demain, en réjouissance,
Et Saint-Eustache et l'Opéra
Vont se refaire concurrence,
Et le bagne se peuplera.

 Oui, mais...
 Ça branle dans le manche, etc.

Demain, les manons, les lorettes
Et les dames des beaux faubourgs
Porteront sur leurs collerettes
Des chassepots et des tambours.
On mettra tout au tricolore,
Les plats du jour et les rubans,
Pendant que le héros Pandore
Fera fusiller nos enfants.

 Oui, mais...
 Ça branle dans le manche, etc.

Demain les gens de la police
Refleuriront sur le trottoir,
Fiers de leurs états de service
Et le pistolet en sautoir.
Sans pain, sans travail et sans armes,
Nous allons être gouvernés
Par des mouchards et des gendarmes,
Des sabre-peuple et des curés.

 Oui, mais...
 Ça branle dans le manche, etc.

Le peuple au collier de misère
Sera-t-il donc toujours rivé?...
Jusques à quand les gens de guerre
Tiendront-ils le haut du pavé?...
Jusques à quand la sainte clique
Nous croira-t-elle un vil bétail?...
A quand enfin la République
De la justice et du travail?...

Oui, mais...
Ça branle dans le manche.
Ces mauvais jours-là finiront.
... Et gare à la revanche
Quand tous les pauvres s'y mettront !

Paris, juin 1871.

Éditeur : M. Bassereau, 240, rue Saint-Martin, Paris.

J'étais encore à Paris quand je fis cette chanson. Ce n'est que quelques semaines plus tard que je pus gagner la frontière et me réfugier en Angleterre. De l'endroit où l'on m'avait recueilli et où je restai du 29 mai au 10 août 1871, j'entendais toutes les nuits des coups de fusil, des arrestations, des cris de femmes et d'enfants. C'était la réaction victorieuse qui poursuivait son œuvre d'extermination. J'en éprouvai plus de colère et de douleur que je n'en avais ressenti pendant les longs jours de lutte.

LA MUSETTE ENSORCELÉE

LÉGENDE RUSTIQUE

Au citoyen V. Peyrot.

Pour musiquer comme un oiseau,
Pour égayer celle que j'aime,
 Mon vieux chien, mon troupeau,
 Et ma mère elle-même,
Le cornemusier du canton,
M'a fait cadeau d'une musette ;
J'en souffle à m'en gonfler la tête,
A m'en décrocher un poumon ;
 Mais la méchante
Embrouille tout ce que je chante.

De par le diable et les follets,
Qui sautillent dans les genêts
 De la vallée,
Ma musette est ensorcelée !

Quand je viens au lever du jour
Lui souffler à pleine poitrine
 Une chanson d'amour
 Pour plaire à Catherine,

Catherine tremble et bondit,
Comme atteinte par cent abeilles ;
Et puis se bouche les oreilles,
Tant ma musique a vilain bruit :
 Que l'on me damne
Si ça n'est point comme un cri d'âne !

De par le diable et les follets,
Qui sautillent dans les genêts
 De la vallée,
Ma musette est ensorcelée !

Ma mère en a gagné la peur ;
Mes moutons, quand je les appelle,
 En ont tant de frayeur
 Qu'ils s'en vont pêle-mêle.
J'ai beau chanter des mots bien doux,
Et souffler clair comme eau de roche,
L'oiseau s'enfuit à mon approche,
Mes chiens hurlent comme des loups,
 Et dans l'étable
Les bœufs me prennent pour le diable.

De par le diable et les follets,
Qui sautillent dans les genêts
 De la vallée,
Ma musette est ensorcelée !

Musique d'âne et de païen,
Vous épeurez ma Catherine,
 Mes moutons et mon chien,
 Et lassez ma poitrine.

C'est que, sans doute, le chevreau,
Dont la peau fit cette musette,
Avait un follet dans la tête,
Ou bien le diable dans la peau.
 Eh bien, ma chère,
Allez au diable en la rivière !

De par le diable et les follets
Qui sautillent dans les genêts
 De la vallée,
Ma musette est ensorcelée !
 Va-t-en,
Musette ensorcelée !

Villeneuve-Saint-Georges, 1866.

Musique de Darcier. — Éditeur : M. Le Bailly, 2, rue Cardinale, Paris.

NOTRE BON SEIGNEUR

Au citoyen Adrien Mayer.

Notre bon seigneur,
Pour nous faire honneur,
Habite au village
Et n'est avec nous ni fier ni sauvage.
Merci, mon seigneur,
C'est bien de l'honneur!

Notre bon seigneur
N'a qu'un serviteur
Pour sa suffisance;
Il le paye, à l'an, d'une révérence.
Merci, mon seigneur,
C'est bien de l'honneur!

Notre bon seigneur,
En franc maraudeur,
Glane dans les granges
Et remplit sa cave au temps des vendanges.
Merci, mon seigneur,
C'est bien de l'honneur!

Notre bon seigneur
Fait la bouche en cœur

A nos grosses filles,
Et prend le menton de nos plus gentilles.
　　Merci, mon seigneur,
　　C'est bien de l'honneur !

　　Notre bon seigneur
　　Aime à la rigueur
　　La franche commère ;
De son parrainage on flatte le père.
　　Merci, mon seigneur,
　　C'est bien de l'honneur !

　　Notre bon seigneur,
　　En joyeux buveur,
　　Ne craint pas la gale :
Il boit avec nous pourvu qu'on régale.
　　Merci, mon seigneur,
　　C'est bien de l'honneur !

　　Notre bon seigneur
　　Mange bien sans peur
　　A même une étable,
Quand un bon chapon fume sur la table.
　　Merci, mon seigneur,
　　C'est bien de l'honneur !

　　Notre bon seigneur
　　En bon emprunteur,
　　Le jour de sa fête,
Nous rend en baisers l'argent qu'on lui prête.
　　Merci, mon seigneur,
　　C'est bien de l'honneur !

Notre bon seigneur,
Qu'un vin bienfaiteur
Porte à la tendresse,
Crie en trébuchant : A bas la noblesse !
Merci, mon seigneur,
C'est bien de l'honneur !

Notre bon seigneur,
Qui voit avec peur
La sombre demeure,
En l'y conduisant permettra qu'on pleure.
Merci, mon seigneur,
C'est bien de l'honneur !

Bry-sur-Marne, 1865

Editeur : M. Labbé, 20, rue du Croissant, Paris.

CASSE-GRAIN

Au citoyen Laurent Graillat.

L'ivrogne est l'homme, à mon avis,
Le plus poétique du monde :
 Qu'on m'en blâme à la ronde.
 Ma foi, tant pis!
 C'est mon avis.

Pour vous prouver ce que j'avance,
Entrons chez la mère Picard,
Et la main sur la conscience
Esquissons un maître pochard.
Prenons ce gars à belle mine,
Luron solide et sans souci,
Qui vous avale une chopine
Le temps de vous dire : merci!

L'ivrogne est l'homme, à mon avis,
Le plus poétique du monde :
 Qu'on m'en blâme à la ronde.
 Ma foi, tant pis!
 C'est mon avis.

Casse-Grain, ainsi qu'on le nomme,
Est gai comme plusieurs pinsons ;

Ça n'est pas seulement un homme,
C'est un volume de chansons.
Sa lèvre d'un rouge cerise
Est humide comme un fruit mûr :
Poète, à table, il improvise
Des jurons francs comme un vin pur.

L'ivrogne est l'homme, à mon avis,
Le plus poétique du monde :
 Qu'on m'en blâme à la ronde,
 Ma foi, tant pis !
 C'est mon avis.

Muid de vin dans un sac de toile,
S'il chavire dans ses sabots,
Il s'endort à la belle étoile
Comme les fleurs et les oiseaux.
Toujours solide à la consigne,
La soif n'a pas tari son cœur :
Ses yeux pleurent comme la vigne
Et son nez est toujours en fleur.

L'ivrogne est l'homme, à mon avis,
Le plus poétique du monde :
 Qu'on m'en blâme à la ronde,
 Ma foi, tant pis !
 C'est mon avis.

Joigny, 1865.

Editeur : M. Bassereau, 240, rue Saint-Martin, Paris.

AIMEZ-VOUS !

A madame Caille.

Aimez-vous !
Cachés dans vos alcôves roses
Et dites-vous de belles choses,
La poésie est née un jour
De l'éloquence et de l'amour.
Aimez-vous !
Si dans votre amoureuse fièvre,
Les mots meurent sur votre lèvre,
Redoublez vos embrassements :
Les baisers en amour sont toujours éloquents !
Aimez-vous !

Aimez-vous !
Dans les sillons et dans les herbes,
En portant les foins et les gerbes,
Dans la grange où l'on bat le grain,
Dans la cave où chante le vin.
Aimez-vous !
Et laissez rire les mignonnes
Des gros baisers de vos luronnes

Et de leur taille sans atour :
Qu'on soit pâle ou joufflu, c'est toujours de l'amour !
 Aimez-vous !

 Aimez-vous,
Et sans courtiser la fortune
Ne lui gardez pas trop rancune,
Puisqu'elle fait des envieux
Et que l'amour fait des heureux...
 Aimez-vous !
Nos pères ont aimé nos mères,
Par l'amour les hommes sont frères,
Et puisqu'ils ont fait comme nous,
Le cœur des vétérans n'en sera pas jaloux !
 Aimez-vous !

 Aimez-vous !
Mais trouvez d'ardentes caresses
A faire crier vos maîtresses,
Et que l'amour, comme aux peureux,
Vous fasse dresser les cheveux...
 Aimez-vous !
Ne perdez pas en rêverie
Le temps fugitif où la vie
Est un vaste pavillon bleu :
C'est si beau la jeunesse et ça dure si peu !
 Aimez-vous !

 Aimez-vous !
Pour inspirer les grands artistes,
Pour consoler ceux qui sont tristes,

Pour conserver un souvenir,
Pour savoir vivre et bien mourir...
 Aimez-vous !
Et que l'amour dans la nature
Répande un éternel murmure,
Que le monde en soit enflammé
Et qu'il endiable ceux qui n'ont jamais aimé !
 Aimez-vous !

 Paris, 1868.

Musique de Darcier. — Editeur : M. Michaëlis, 45, rue de Maubeuge.
 Paris.

VIVE L'EMPEREUR !

Air : *La bonne Aventure*

Au citoyen Petite.

Bonjour au grand empereur
 Qui gouverne en France,
Élu par la voix du cœur
 Ou par manigance.
Mais n'importe, il règnera
Plus longtemps qu'on ne voudra.

 Vive l'empereur,
 O gué !
 Vive l'empereu...eu...re !

A la gloire de son nom
 Et de tout le monde,
Inventons une chanson
 Qu'on chante à la ronde.
Si nos vers sont bien carrés
Nous serons tous décorés.

 Vive l'empereur,
 O gué !
 Vive l'empereu...eu...re !

On dit que sa majesté
 Et toute sa clique
Ont juré fidélité
 A la République.
Mais puisqu'ils sont parvenus,
Pourquoi seraient-ils pendus?

 Vive l'empereur,
 O gué!
Vive l'empereu...eu...re!

Prévoyant les accidents
 Au temps où nous sommes,
On muselle en même temps
 Les chiens et les hommes.
Moins de rage et plus d'impôts,
Et César dort en repos.

 Vive l'empereur,
 O gué.
Vive l'empereu...eu...re!

De vaincre par-ci par-là,
 Il ne fut pas chiche,
Et la France malgré ça
 N'en est pas plus riche.
Mais l'on saura désormais
Ce que valent les Français.

 Vive l'empereur,
 O gué!
Vive l'empereu...eu...re!

Il fait des quartiers nouveaux,
 Droits comme des flèches,
Et le jour où ses bourreaux
 Seront à leurs mèches,
Vous verrez qu'au bon endroit
Les boulets iront tout droit.

 Vive l'empereur,
 O gué !
Vive l'empereu...eu...re !

Pour montrer au genre humain
 Comment l'on gouverne,
Il n'ouvre pas un chemin
 Sans une caserne.
La moisson manque de bras,
Mais Paris a des soldats.

 Vive l'empereur,
 O gué !
Vive l'empereu...eu...re !

Ça n'est pas, à mon avis,
 Bonne renommée,
Que de gouverner Paris
 La mèche allumée,
Et le dernier sacripant
En saurait bien faire autant !

 Vive l'empereur,
 O gué !
Vive l'empereu...eu...re !

Aussi le voit-on chez nous
 Suivi par derrière
D'un vilain troupeau de loups
 Armés comme en guerre :
Ce coureur de lupanars
A la bosse des mouchards!

 Vive l'empereur,
 O gué !
 Vive l'empereu...eu...re!

Cependant, tas de coquins,
 Si j'en crois l'histoire,
Sans nos vieux républicains,
 Il serait sans gloire,
Puisque c'est quatre-vingt-neuf
Qui l'a fait sortir de l'œuf.

 Vive l'empereur,
 O gué !
 Vive l'empereu...eu...re!

C'est encor bien plus affreux
 De la part d'un homme,
De traiter des malheureux
 En bêtes de somme,
Quand c'est au prix de leur peau
Qu'on s'est fait un beau manteau.

 Vive l'empereur,
 O gué !
 Vive l'empereu...eu...re!

Mais bah ! les iniquités
Et les téméraires,
Les voleurs de libertés
Et les muselières,
Lasseront les bons enfants,
Et tout ça n'aura qu'un temps !

Vive l'empereur,
O gué !
Vive l'empereu...eu...re !

Paris, 1867.

Éditeur : M. Bassereau, 240, rue Saint-Martin, Paris.

CHANSON D'AVANT-POSTE

Au citoyen Georges Limousin.

...Au bois de la Saulette,
Ma sœur baisse le dos
Et taille des fagots
A grands coups de hachette ;
Elle en revient le soir
Bien triste et bien peinée,
N'ayant dans sa journée
Mangé que du pain noir.
Au lieu d'être avec elle,
J'ai le fusil au bras
Et je fais sentinelle,
Pour chagriner des gens que je ne connais pas.

Sous les drapeaux de France,
Que deviendrait Jacquot
Privé de souvenance ?
Petite sœur Margot,
Pensez-vous à Jacquot ?

Au bois de la Gerbaude,
Accroupi sous les houx,
Pour qu'on mange chez nous,
Mon père est en maraude.

Courant à ses lacets,
Il est suivi peut-être
Par le garde-champêtre
Qui lui fera procès.
Au lieu d'être à la guette
A sauver le carnier,
Comme une grande bête
On m'envoie en avant pour servir de gibier.

Sous les drapeaux de France,
Que deviendrait Jacquot
Privé de souvenance?
Pauvre père Pierrot,
Reverrez-vous Jacquot?

Ma mère bien vieillie,
De m'avoir tant pleuré,
Va voir chez le curé
Si la guerre est finie ;
Le commis du bon dieu,
A propos de gibernes,
Conte des balivernes ;
Ça la console un peu.
La France est votre mère,
A dit le général.
Tout ça, c'est bon en guerre,
Les petiots qu'elle pond ne lui font pas grand mal.

Sous les drapeaux de France,
Que deviendrait Jacquot
Privé de souvenance?

Pauvre mère Pierrot,
Reverrez-vous Jacquot ?

Tout me paraît plus sombre
En songeant au pays ;
J'aperçois des esprits
Qui sautillent dans l'ombre.
J'ai cru voir un géant
Le fusil sur l'épaule,
Et ça n'était qu'un saule
Balancé par le vent.
Tantôt je m'imagine,
Tant je tremble de peur,
Qu'on m'ouvre la poitrine
Et qu'à coups de mailloche on m'écrase le cœur.

Sous les drapeaux de France,
Que deviendrait Jacquot
Privé de souvenance ?
Petite sœur Margot,
Reverrez-vous Jacquot ?

Si je prenais la route
Qui conduit au pays,
Je serais bientôt pris,
Et mis à mort sans doute.
Mieux vaut tomber encor
Dans une fusillade
Et qu'un bon camarade
Écrive qu'on est mort.

Demain dans la bataille,
En voyant le troupeau
Criblé par la mitraille,
Faudra voir tout de même à défendre sa peau.

Sous les drapeaux de France,
Que deviendrait Jacquot
Privé de souvenance ?
Pauvre mère Pierrot,
Reverrez-vous Jacquot ?

Paris-Montmartre, 1866.

Musique de Darcier. — Éditeur : M. Lebailly, 2, rue Cardinale, Paris.

On a toujours fait des *Bayard* de tous les pauvres diables qui grelottent de froid et de peur en sentinelles perdues ou de faction aux avant-postes. Les chauvins ne seront sans doute pas de mon avis, mais je crois que tous ceux qui ont passé par cette émotion désagréable ont eu la même peur et les mêmes pensées que mon infortuné Jacquot.

Ceci dit, cela n'empêchera pas Jacquot de faire aussi bonne figure que les camarades.

LE DIABLE

Au citoyen Champy.

Ah ! pauvre diable, mon ami,
Que de bruits on fait sur ton compte !
Plus on est fou, plus on en conte.
Ah ! pauvre diable, mon ami,
Va, ton règne n'est pas fini.

Par un beau soir, au long des houx,
Que chacun avait sa chacune,
J'ai vu le diable au bois des fous
Qui faisait l'amour à la lune.
Il avait des cornes de bœufs,
Un œil tout vert et l'autre rouge,
Des crins en guise de cheveux
Qui carillonnent quand il bouge.

Ah ! pauvre diable, mon ami, etc.

C'est un conte à dormir debout,
Le diable n'est pas un fantôme ;

Le méchant rôde un peu partout
Et l'enfer n'est pas son royaume.
Rapide et froid comme le vent,
Cruel et dur comme la guerre,
Je l'ai rencontré bien souvent
Le vrai diable, c'est la misère!

Ah! pauvre diable, mon ami, etc.

Chacun le voit à sa façon :
Les amoureux dans les charmilles,
Le malade dans sa boisson,
Le malheureux sous ses guenilles.
Mais en laissant tomber un pleur
Pour me soulager la poitrine :
Va donc, va donc, me dit mon cœur,
Le vrai diable, c'est Catherine!

Ah! pauvre diable, mon ami, etc.

Le vrai diable, c'est les écus,
C'est une belle qui se ride,
C'est les espoirs qu'on a perdus,
C'est un regard dans un sac vide,
C'est le froid, la soif et la faim,
C'est la discorde où l'on demeure,
C'est la moitié du genre humain
Et l'autre qui n'est pas meilleure.

Ah! pauvre diable, mon ami, etc.

Le diable, c'est l'ambition,
La jalousie et la vengeance ;
C'est un pays sans union,
C'est un amour sans espérance ;
C'est naître, souffrir et mourir...
Vous jasez bien. O fantaisie !
Mais dites-nous pour en finir,
Que le vrai diable, c'est la vie !

Ah ! pauvre diable, mon ami,
Que de bruits on fait sur ton compte !
Plus on est fou, plus on en conte...
Ah ! pauvre diable, mon ami,
Non, ton règne n'est pas fini.

Londres, 1873.

Musique de Paul Henrion. — Éditeur : M. Labbé, 20, rue du Croissant, Paris.

L'INVASION

A M. Paul Goutière.

En moins d'un siècle d'existence
Nous avons eu deux empereurs,
Et trois fois notre pauvre France
Fut livrée aux envahisseurs.
Nous en garderons la mémoire,
O race des Napoléon!
Qu'on surnommera dans l'histoire :
Les Bonaparte-invasion!

Silence aux faiseurs de conquêtes,
Aux bourreaux de la liberté!
Leurs victoires sont des défaites
 Pour l'humanité...
 Place à la liberté!

Trois fois l'incendie et les guerres
Ont ensanglanté nos hameaux;
Trois fois les hordes étrangères
Chez nous ont planté leurs drapeaux;

Trois fois les vieillards et les femmes
Ont dû s'enfuir à travers champs,
Laissant leurs chaumières en flammes
Pour aller cacher leurs enfants.

Silence aux faiseurs de conquêtes,
Aux bourreaux de la liberté !
Leurs victoires sont des défaites
 Pour l'humanité...
 Place à la liberté !

Ceux qui, jadis, courbaient la tête
Devant nos soldats sans souliers,
Fiers aujourd'hui de leur conquête
Dictent des lois dans nos foyers !
Et la France républicaine
Qui les vainquit tous en un jour,
Pleure l'Alsace et la Lorraine
Et porte le deuil de Strasbourg.

Silence aux faiseurs de conquêtes,
Aux bourreaux de la liberté !
Leurs victoires sont des défaites
 Pour l'humanité...
 Place à la liberté !

C'est en vous parlant de patrie,
C'est en divisant l'univers,
Qu'on nous mène à la boucherie
Et qu'on nous jette dans les fers.

Courons tous autant que nous sommes
A la conquête de nos droits,
Et d'esclaves devenons hommes
En nos liguant contre les rois !

Silence aux faiseurs de conquêtes,
Aux bourreaux de la liberté !
Leurs victoires sont des défaites
 Pour l'humanité...
 Place à la liberté !

Londres, 1874.

Musique de Marcel Legay. — Editeur : M. Bassereau, 240, rue Saint-Martin, Paris.

FANCHETTE

A madame Magnien.

Notre palais, c'est une chambre,
Le paradis des quatre vents.
Fanchette y chante en plein décembre,
 Landerirette!
 Comme au printemps.
L'amour qui rit de l'étiquette
Chez nous se loge sans façon,
 Landerirette!
— Eh, que m'importe, dit Fanchette,
Si la cage plaît au pinson!

Sans meuble, on est mieux à son aise;
Aussi, quand nous rentrons le soir,
Nous n'avons qu'une vieille chaise,
 Landerirette!
 Pour nous asseoir.
L'amour qui rit de l'étiquette
Ne fit pas les fauteuils pour nous,
 Landerirette!
— Il a bien fait, me dit Fanchette:
Je suis bien mieux sur tes genoux.

Que la terre tourne et soit ronde,
Mais que le printemps ait des fleurs,

Pour nous qui n'avons en ce monde,
 Landerirette !
 Que nos deux cœurs.
L'amour qui rit de l'étiquette
N'en trouve point à chaque pas,
 Landerirette !
— Je le sais bien, me dit Fanchette,
J'en connais tant qui n'en ont pas.

Je suis certain que la fortune
Ne nous tombera pas des cieux,
L'argent semble garder rancune,
 Landerirette !
 Aux amoureux.
L'amour qui rit de l'étiquette
Ne recherche pas sa faveur,
 Landerirette !
— Il a raison, me dit Fanchette :
L'argent ne fait pas le bonheur.

Nous voltigeons pleins d'espérance
Quand l'herbe commence à fleurir.
Tant pis, si c'est une existence,
 Landerirette !
 Sans avenir.
L'amour qui rit de l'étiquette
Ne nous mettra pas hors la loi,
 Landerirette !
Aussi je n'aime que Fanchette,
Et Fanchette n'aime que moi.

Musique de P. Henrion. — Editeur : M. Labbé, 20, rue du Croissant.

LE MOULIN NOIR

A Clémence Baudin.

La meule tourne et moud du grain
Au moulin noir du vieux ravin...

... Il babille au long des grands saules,
Le garde-moulin a six pieds,
Des bras noueux et des épaules
Comme des troncs de peupliers ;
Il a le chant des tourterelles,
Et du velours dans les prunelles...

... Au moulin noir du vieux ravin,
C'est à qui portera son grain.

Quand fillette porte son grain
Au moulin noir du vieux ravin...

... Elle en revient toute épeurée,
Ayant de la malice au cœur,
La lèvre chaude et colorée,
Des frissons et de la pâleur ;
Elle fuit quand on l'amignonne
Et ne veut plus aimer personne...

... Au moulin noir du vieux ravin,
L'amour est-il garde-moulin ?

Quand un garçon porte son grain
Au moulin noir du vieux ravin...

... Il en revient poitrine en rage,
Tête affolée, œil flamboyant ;
Il ameute tout le village,
Il se grise et devient méchant :
Il a tant de rouge aux prunelles
Qu'il en fait peur aux demoiselles.

... Au moulin noir du vieux ravin,
Bien fin est le garde-moulin.

Quand le curé porte son grain
Au moulin noir du vieux ravin...

.. Il en revient sur son ânesse,
Niant la vierge et le bon dieu.
Il se trompe en disant la messe,
Il se grise de petit bleu,
Et trouve alors que sa servante
Est une fille appétissante...

... Au moulin noir du vieux ravin
Bien fin est le garde-moulin.

Il tourne, tourne, et moud du grain,
Le moulin noir du vieux ravin...

... Quand la meule agite la cloche,
Le follet saute dans les bois ;
Pas un bigot ne s'en approche
Sans faire un grand signe de croix.
Si les buveurs sont gens à croire,
Jadis, on disait après boire :

... Qu'au moulin noir du vieux ravin
Le diable était garde-moulin.

Ile du Moulin-Joly, 1864.

Musique de Darcier. — Éditeur : M. Lebailly, 2, rue Cardinale, Paris.

LA RONDE DU PRINTEMPS

RONDEAU

A madame Camille Vézan.

En avant deux,
Les amoureux,
Allez cueillir la violette
Et profitez de vos vingt ans.
La nature est en fête,
C'est le printemps!

Le voilà tout frais de soleil,
De lilas et de feuilles vertes,
Sonnant la cloche du réveil
Sur toutes les routes désertes.
Le voilà couronné de fleurs
Comme une jeune fiancée;
Il fait sauver l'hiver en pleurs
Et tomber la fraîche rosée.
Il met l'amour dans les buissons,
Sur les branches et dans la mousse;
Il fredonne avec les pinsons,
Il chante avec la fleur qui pousse!

Il habille en blanc les pommiers,
Il met des nids dans les charmilles,
Il fait roucouler les ramiers
Et soupirer les jeunes filles.

　　En avant deux,
　　　Les amoureux,
Allez cueillir la violette
Et profitez de vos vingt ans.
　　La nature est en fête,
　　　C'est le printemps !

Il met des étoiles aux cieux,
Il peint en bleu tous les nuages ;
Il endiable les amoureux,
Il chiffonne tous les corsages !
Le monstre ne peut faire un pas
Sans semer une villanelle,
Une chanson dans les lilas
Et des rondeaux sous la tonnelle.
Le monstre ne peut soupirer
Sans faire éclore une pensée,
Ou bien, s'il se met à pleurer,
Il fait pleuvoir de la rosée.
Et comme on aime nuit et jour,
On n'entend plus que le murmure
D'un immense baiser d'amour
Qui fait frissonner la nature !

　　En avant deux,
　　　Les amoureux,

Allez cueillir la violette,
Et profitez de vos vingt ans.
La nature est en fête.
C'est le printemps !

Alors les oiseaux amoureux
Se font de l'œil entre deux branches,
Les grillons s'en vont deux par deux
Faire leur nid sous les pervenches.
Les fleurettes poussent en chœur
Et soupirent des élégies,
La terre ouvre son vaste cœur
Et fait jaillir ses mélodies.
Alors les vieillards rajeunis
De secouer leur barbe grise,
Et d'aller prendre aux bois fleuris
Une bonne goutte de brise.
Mais pour les filles et les gars,
Les bois fleuris, c'est autre chose :
Ils y feront bien des faux pas
Et le printemps en sera cause !...

En avant deux,
Les amoureux,
Allez cueillir la violette,
Et profitez de vos vingt ans.
La nature est en fête.
C'est le printemps ?

Chailly, 1866.

Musique de M. Emile Bouillon. — Éditeur : Société anonyme
7, rue d'Enghien, Paris.

FRANÇAIS, RÉVEILLEZ-VOUS DONC !

Au citoyen J.-B. Dumay.

Digue din don ! din don ! din don !
Français, eh ! réveillez-vous donc !...

France, deviendrais-tu cagote
Que tu dors comme une marmotte
Quand on outrage ton honneur ?
Car à tous autant que nous sommes
On peut crier la rage au cœur :
Français, vous n'êtes plus des hommes !

Digue din don ! din don ! din don !
Français, eh ! réveillez-vous donc !...

Faut-il pour que vous soyez braves
Que le clairon de vos zouaves
Vous entraîne comme un drapeau ?
Quoi ! tes enfants, France guerrière,
Vont se faire trouer la peau
Pour les beaux yeux du vieux Saint-Père !

Digue din don ! din don ! din don !
Français, eh ! réveillez-vous donc !...

Êtes-vous des polichinelles
Qu'on fait marcher par des ficelles,
Soldats du Rhin et d'Austerlitz?
Et toi, vainqueur de la Bastille,
As-tu dans le sang de tes fils
Mêlé du sang de pacotille?...

Digue din don! din don! din don!
Français, eh! réveillez-vous donc!...

Peuple, tu n'as plus qu'à te pendre
Si tu ne sais pas te défendre
Quand les esprits sont soulevés.
Si ta voix est insuffisante,
Va-t-en derrière les pavés
Où ta colère est éloquente!

Digue din don! din don! din don!
Français, eh! réveillez-vous donc!...

France, que doit dire l'Europe
De te voir tomber en syncope
Sous l'éperon de tes tyrans?
Veux-tu, qu'échappés de leur antre,
Les Prussiens te saignent aux flancs
Et qu'ils te passent sur le ventre?...

Digue din don! din don! din don!
Français, eh! réveillez-vous donc!...

Ce que tu dois porter au monde
C'est le progrès, source féconde,

Et le chant des républicains.
Mais, fils d'une même patrie,
N'allons pas comme des Vulcains
Forger des fers à l'Italie.

Digue din don ! din don ! din don !
Français, eh ! réveillez-vous donc !...

Pourquoi franchissant tant d'abîmes,
Dans le sang de tant de victimes,
Avez-vous fait quatre-vingt-neuf,
Si vous allez tous, d'un pas ferme,
Couver à Rome un mauvais œuf
Dont il faut étouffer le germe !...

Digue din don ! din don ! din don !
Français, eh ! réveillez-vous donc !...

Assez de papes et de corses !
Protestons de toutes nos forces
Avant qu'on ait ouvert le feu.
Si l'on veut nous mener à Rome
Sauver le mangeur de bon dieu,
Levons-nous tous comme un seul homme.

Digue din don ! din don ! din don !
Français, eh ! réveillez-vous donc !

Paris-Montmartre, 1867.

Éditeur : M. Bassereau, 240, rue Saint-Martin, Paris.

MON PAUVR' PETIOT

A madame Louise Poulin.

Etait-ce possibl' qu'on s'imagine
Qu'il était v'nu pour si peu d' temps
A voir ses p'tits yeux si vivants,
Son doux sourire et sa bell' mine ?...
Après l' travail Jean n' flânait pas,
Il était si content d'êtr' père,
Qu'y s'en r'venait bercer l' tit gars
Qu'était l'espoir de notr' chaumière !
 Ah ! petiot !
 Petiot !
 Mon pauvr' petiot !

Quand y f'sait soleil dans la plaine,
Mon Jean l'emportait sur son dos ;
J'y f'sions un lit sous les rameaux
Tout doucett'ment env'loppé d'laine.
Si Jean l'entendait soupirer,
Un coup d' couteau n'était pas pire !
L' bonheur aussi ça fait pleurer,
Car nous pleurions en l' voyant rire !
 Ah ! petiot !
 Petiot !
 Mon pauvr' petiot !

On a beau s' dir' faut du courage !
Mais c'est si triste à la maison,
Que c'est plus fort que la raison.
On n'a plus grand cœur à l'ouvrage.
Dam ! il paraît qu' les pauvres gens
N'ont rien à eux que leur misère.
On leur prend jusqu'à leurs enfants.
C'est à n' plus croire à rien sur terre !...
 Ah ! petiot !
 Petiot !
 Mon pauvr' petiot !

Maint'nant y r'pose auprès d' cett' pierre,
Là, sous l'herbe où qu'y pousse un' fleur,
C'est p't-êtr' seul'ment son pauvr' tit cœur
Que l' soleil fait sortir de terre ?
Aussi je l'aimons ce p'tit r'coin,
Et quand j' somm's fatigués d' notr' peine,
Main dans la main et sans témoin,
J'y v'nons pleurer comme un' Mad'leine !...
 Ah ! petiot !
 Petiot !
 Mon pauvr' petiot !

Ile du Moulin-Joly, 1864.

Musique de Victor Parizot. — Éditeur : M. Lebailly,
 2, rue Cardinale, Paris.

AU SECOURS! AU SECOURS!

A Charles Lamy.

Un jeune homme à la barbe brune,
Tout rayonnant d'amour et de beauté,
 Vient d'escalader à la brune
Le petit mur du chalet d'à côté :
 Le doux zéphyr aime la rose
 Et la jeunesse les amours...
Il a volé le papillon de Rose,
 Au secours! au secours!

 Bontemps nous dit, quand il chancelle,
Que le bon vin nous fait voir tout en bleu ;
 Qu'il faut s'arroser la cervelle
Pour que l'esprit n'y mette pas le feu...
 Gris de bourgogne et de champagne,
 Il va nous faire un long discours...
Maître Bontemps a battu la campagne,
 Au secours! au secours!

 Madeleine veut rester sage,
Mais son voisin a des charmes trompeurs ;
 L'amour est un oiseau volage
Qui fait son nid au tic-tac de nos cœurs.

Du doux baiser qu'on prend si vite
Naît le volcan de nos amours
Et ce feu-là dévore la petite...
　　Au secours! au secours!

L'Anglais que la Tamise altère,
Encore en fleur, achète notre vin;
　Depuis qu'il boit dans notre verre
L'odeur du spleen attaque le raisin.
　　On vend, de patrie en patrie,
　　La vieille mère des amours;
Depuis, en France, on meurt de la pépie,
　　Au secours! au secours!

　Aux premiers cris d'indépendance,
Tout un grand peuple est sorti du tombeau :
　　La Pologne a crié vengeance,
Et sur la brèche a planté son drapeau.
　Les chants de mort, les cris d'alarme,
　　Le son funèbre des tambours
Semblent nous dire : Ils sont nos frères d'armes!
　　Au secours! au secours!

Paris-Montmartre, 186...

Musique de V. Boullard. — Éditeur : M. Labbé, 20, rue du Croissant, Paris.

QUATRE-VINGT-NEUF !

A Théophile Ferré, membre de la Commune de Paris, fusillé au plateau de Satory le 22 novembre 1871.

Avant Quatre-vingt-neuf
On n'était pas un homme
Sans titre et sans argent,
Mais la bête de somme
D'un seigneur insolent :
Et notre pauvre France
Était dans l'indolence
Avant Quatre-vingt-neuf.

Avant Quatre-vingt-neuf,
De quelle pauvre race,
Tonnerre ! étions-nous donc ?
Mais de tout on se lasse,
Et lançant un juron,
Le peuple débonnaire,
Dans un jour de colère,
Hurla Quatre-vingt-neuf !

Hurla Quatre-vingt-neuf,
Et coupant les racines
Qui produisaient les rois,
Sur le trône en ruines

Il inscrivit ses droits :
Un trône, comme un saule,
S'abat d'un coup d'épaule
Dans un Quatre-vingt-neuf.

Dans un Quatre-vingt-neuf,
La vengeance publique
Marche à pas de géants,
Et c'est la République
Qui jaillit de ses flancs :
Cette mère des mâles
Qui fait peur aux gens pâles
Depuis quatre-vingt-neuf !

Depuis quatre-vingt-neuf,
On a taillé les hommes
A même les granits.
Ceux du temps où nous sommes
Seraient-ils plus petits ?
Pourquoi la décroissance,
Et n'est-on plus en France
Fils de quatre-vingt-neuf ?

Fils de quatre-vingt-neuf,
Ardents comme la foudre
Vous construisez des lois,
Vous brûlez de la poudre,
Vous châtiez les rois,
Et, las de faux apôtres,
Vous en reprenez d'autres
Nés de quatre-vingt-neuf.

Nés de quatre-vingt-neuf,
Ils ont construit leur aire
Avec nos ossements ;
Mais les flancs de la terre
En sont encor fumants.
Si le peuple sommeille,
Gare qu'il se réveille
Comme en quatre-vingt-neuf !

Comme en quatre-vingt-neuf,
Le peuple est au supplice,
On n'a rien fait pour lui.
Au nom de la justice,
Il est temps aujourd'hui
Que les serfs des usines,
De la terre et des mines
Aient leur quatre-vingt-neuf !

Ile du Moulin-Joly, 1866.

Musique de Darcier. — Éditeur : M. Léon Langlois, 48, rue de Petits-Champs, Paris.

A près d'un siècle de la grande Révolution de 1789, le peuple en est encore à attendre la réalisation des promesses qui lui ont été faites par la bourgeoisie. Bien qu'on ait inscrit en tête des *Droits de l'Homme* que nous étions tous égaux, il n'en existe pas moins dans la société actuelle deux classes de citoyens ayant des intérêts tout à fait opposés.

C'est au tour des travailleurs de poursuivre l'œuvre commencée et de hâter l'avènement de la révolution économique, de laquelle sortira l'émancipation humaine et l'égalité pour tous.

C'est ce que j'ai indiqué dans le dernier couplet de cette chanson, que Darcier n'a pu chanter qu'après la chute de l'empire.

BONJOUR A LA MEUNIÈRE

A mademoiselle Rose Choulier.

Sur le dos de son bourriquet,
Si vous rencontrez la meunière,
Vous mettrez bas votre capet,
Vous mettrez vos genoux en terre;
Mais prenez garde à son caquet,
Elle est si belle la meunière!
 La tirelonla,
 Lonlaire,
 Bonjour à la meunière!

Par les sentiers du chemin creux,
Si vous rencontrez la meunière,
Vous en deviendrez amoureux
A n'en plus souffrir père et mère.
Elle a le diable dans les yeux;
Elle est si belle la meunière!
 La tirelonla,
 Lonlaire,
 Bonjour à la meunière!

En jupon court, au long des houx,
Si vous rencontrez la meunière,
Vous tremblerez sur vos genoux,
Vous tomberez en long par terre,
Vous hurlerez comme les loups,
Elle est si belle la meunière !
 La tirelonla,
 Lonlaire,
 Bonjour à la meunière !

Se baignant au long des grands joncs,
Si vous rencontrez la meunière,
Votre cœur aura des frissons
Et vous irez, dans la rivière,
Finir vos jours en deux plongeons !
Elle est si belle la meunière !
 La tirelonla,
 Lonlaire,
 Bonjour à la meunière !

Oui-dà ! cachez-vous bien les yeux,
Si vous rencontrez la meunière :
Vous auriez peur de ses cheveux,
Je les ai vus traîner par terre ;
Mais elle a bien plus d'amoureux,
Elle est si belle la meunière !
 La tirelonla,
 Lonlaire,
 Bonjour à la meunière !

Joyeux grillons, petits oiseaux,
Si vous rencontrez la meunière,
Dites-lui que, le sac au dos,
Vous m'avez vu courant la terre,
Avec sa fièvre dans les os :
Elle est si belle la meunière!
 La tirelonla,
 Lonlaire,
 Bonjour à la meunière!

Villeneuve-Saint-Georges, 1864.

Musique de Darcier. — Éditeur : M. Labbé, 20, rue du Croissant, Paris.

LETTRE A MIGNON

A madame Blanche Bloch.

Mignon, si tu veux te donner la peine
De passer ce soir chez ton amoureux,
Tu verras un drame avec mise en scène
Ayant pour acteur un homme fiévreux.

J'ai la tête en feu, la chair agacée,
Je voudrais pleurer des larmes de sang ;
Mais vois-tu, Mignon, l'enfance passée,
L'homme le meilleur pleure en grimaçant.

Pourtant je suis là le cœur en alarme,
Cloué comme un Christ au mur d'un manoir,
Et je ne puis pas verser une larme
Sur ce papier blanc que je tache en noir.

Je crois que le cœur est d'un froid de neige
Quand l'horloge humaine a sonné vingt ans,
Et qu'alors les pleurs sont un privilège
Qui n'appartient plus qu'aux petits enfants.

Du reste, pleurer est une folie
Qui fait, à raison, rire les moqueurs ;
On n'a pas besoin pour passer la vie
De se déguiser en saule-pleureur.

Oh ! viens, ma Mignon, j'ai le cœur en rage !
Nous allons chanter et faire du bruit.
Nous ameuterons tout le voisinage
Et les gens heureux qui dorment la nuit.

Oh ! viens, nous allons causer politique
Sans aucun égard pour les majestés,
Et nous finirons par une chronique
Où tous nos amis seront éreintés.

Viens, tu me diras des choses cruelles,
La furie au cœur je t'en répondrai...
Nous casserons tout, meubles et vaisselles,
Et si tu me bats je te le rendrai.

Nous ferons un punch comme un incendie,
Nous crierons au feu pour mettre sur pieds
Les gens sérieux, les gens en folie,
Les sergents de ville et tous les pompiers.

Et si le portier, au nom de son maître,
Nous montre son nez, ne fût-ce qu'un bout,
Nous le flanquerons par notre fenêtre
Comme une fusée un jour de quinze août.

Et campés tous deux dans ce beau désordre,
Marchant à pieds joints sur l'humanité,
L'amertume aux dents nous pourrons nous mordre
Au sein des transports de la volupté.

N'allant pas chercher à l'heure où l'on s'aime
Comment finira le dernier tableau,
Ne serait-ce pas le bonheur suprême
Si la mort venait baisser le rideau ?

Mignon, si tu veux te donner la peine
De passer ce soir chez ton amoureux,
Tu verras un drame avec mise en scène
Ayant pour acteur un homme fiévreux.

Paris-Montmartre, 1865.

Éditeur : M. Bassereau, 240, rue Saint-Martin, Paris.

AH! LE JOLI TEMPS!

Au citoyen J. Joffrin.

Ah! le joli temps!
Mes enfants,
Ah! le joli temps!

Il pleut sur les vendanges,
Le vin sera mouillé;
Et le blé mutilé
Se pourrit dans les granges.
Les humains se font vieux
Sur la machine ronde,
Où le frisson des gueux
Gagne un peu tout le monde.

Ah! le joli temps!
Mes enfants,
Ah! le joli temps!

Il pleut de la misère,
Il pleut des croix d'honneur,
Il pleut des gens sans cœur
Et des armes de guerre.

Bismarck, l'homme au canon,
Proclame sa vengeance,
Et ses chevaux, dit-on,
Vont venir boire en France !...

 Ah ! le joli temps !
 Mes enfants,
 Ah ! le joli temps !

Enjambant nos frontières,
Les Prussiens entreront :
Les Français s'armeront
De fusils et de pierres.
On verra le tableau
De sanglantes batailles,
Et l'avide corbeau
Déchirer des entrailles.

 Ah ! le joli temps !
 Mes enfants,
 Ah ! le joli temps !

Pour attirer le monde,
On expose à Paris,
Et de tous les pays
On se presse à la ronde :
On expose des chiens,
Des fusils-à-aiguilles,
Des canons, des vauriens,
Des magots et des filles !

Ah! le joli temps!
 Mes enfants,
Ah! le joli temps!

Afin de nous instruire,
On fonde des journaux;
Les blancs, les libéraux
Veulent tomber l'empire.
Ils sont, comme pas un,
Plus méchants que la peste,
Mais en temps opportun
On retourne sa veste.

Ah! le joli temps!
 Mes enfants,
Ah! le joli temps!

En fait d'art et de gloire,
Plus rigide à présent,
On veut, pour son argent,
De quoi manger et boire.
On ne s'incline plus,
En ce temps d'aventures,
Que devant les écus
Et les caricatures!

Ah! le joli temps!
 Mes enfants,
Ah! le joli temps!

L'empereur se réveille,
Se drape en son manteau;
Mais la gloire aussitôt
Le tirant par l'oreille,
Il rêve cent combats
Pour la France héroïque,
Et nos pauvres soldats
Vont mourir au Mexique.

 Ah ! le joli temps !
 Mes enfants,
 Ah ! le joli temps !

En braves camarades,
Les Français d'autrefois,
Pour défendre leurs droits,
Faisaient des barricades.
Mais ce bon temps a fui,
Et, traînant la misère,
Les hommes d'aujourd'hui
Portent la muselière.

 Ah ! le joli temps !
 Mes enfants,
 Ah ! le joli temps !

La bande impériale
Fait noces et festins :
Ses Morny, ses catins
Narguent la capitale !

Bien que payant les frais,
Le peuple s'en console
En lisant les hauts faits
De monsieur Rocambole.

 Ah ! le joli temps !
 Mes enfants,
 Ah ! le joli temps !

Paris-Montmartre, 1867.

Musique de Darcier. — Editeur : M. Labbé, 20, rue du Croissant, Paris.

LA BRANCHE DE MAI

LÉGENDE

A madame Claire de Réville.

Pour fêter ma mie en ce mois d'amour,
J'ai couru le bois au lever du jour;
D'un grand cerisier j'ai pris une branche,
 Une branche en fleur,
J'ai fait un bouquet d'aubépine blanche
 Où j'ai mis mon cœur...

...Ayant mis mon cœur, l'ai baisé cent fois,
Et toujours courant j'ai quitté le bois.
Comme un bienheureux que l'amour emporte
 Je n'ai fait qu'un bond,
Et m'en suis venu le pendre à sa porte,
 Mon bouquet mignon.

Quand le mois de mai fleurit les chemins,
Ma pâle ma mie a de noirs chagrins.
On dit qu'un grand mal ronge sa poitrine,
 Et la fait mourir.
Si ma branche en fleur et mon aubépine
 La pouvaient guérir!

Le bouquet pendu, près de la maison,
Je me suis caché derrière un buisson,
Pour voir au réveil ma pauvre ma mie
 Prendre son bouquet,
Et mettre en dansant la branche fleurie
 A son corselet.

Tout dans la nature était bien heureux,
Les arbres chantaient des airs amoureux.
Les petits oiseaux jouaient dans la mousse
 Et se becquetaient.
La brise était tiède et l'herbe si douce
 Que mes yeux pleuraient...

J'attendis longtemps, et, de la maison,
Je vis s'en sauver la mère Toinon :
Elle sanglotait que ça me fit peine
 Et vins la trouver,
Afin de savoir quand ma mie Hélène
 Allait se lever...

— Jeannet, me dit-elle, en pleurant beaucoup,
Elle ne doit plus se lever du tout :
Reprends ton bouquet et vite lui porte
 En bien l'embrassant.
Hélène, mon fieu, notre Hélène est morte
 A minuit sonnant.

...Souffrant à mourir, hurlant comme un fou,
J'ai couru la voir et l'ai prise au cou,

Mais le corps glacé de ma pauvre ma mie
M'a fait tant de peur,
Que j'en garderai pour toute la vie
Un froid dans le cœur.

Ile Marante, 1864.

Musique de Darcier. — Éditeur : M. Lebailly, 2, rue Cardinale, Paris.

QUAND NOS HOMM'S SONT AUX CABARETS

A Thérésa.

C'est aujourd'hui fête au village,
Tout est rangé jusqu'au grenier.
L'âne a du son et du r'moulage
Et la paill' pend au ratelier ;
Nos vach's ont d' l'herbe et d' la litière,
Nos marmots sont rougeauds et frais ;
Les dévot's vont à la prière,
Et nos homm's sont aux cabarets.

Hé ! v'nez donc Jeann', Cath'rin', Julie,
Les jours de fête on n' travaill' pas ;
L' soleil qui dort dans la prairie
En f'ra plus que nous avec nos bras.
J'allons jaser d' bal et d' toilette
Et nous raconter nos p'tits secrets...
J' pouvons ben tailler un' bayette
Quand nos homm's sont aux cabarets.

V'là les trois grands gars à Jean-Pierre
Qui pass'nt avec leux p'tit cousin ;
Quatr' contre quatr', c'est notre affaire ;
Entrez donc qu'on vous cause un brin.

N' craignez rien, nous n' somm's pas bégueules :
Ça s' devin' ben à nos caquets,
Et j' n'aimons pas à rester seules
Quand nos homm's sont aux cabarets.

J'allons payer un coup à boire,
Vous verrez si notr' vin est bon :
C'est moi qui s'rai la mèr' Grégoire
Et vous entonn'rez la chanson.
C'est qu'y n' faut pas s' rendr' trop esclave,
Ni s' laisser m'ner comm' des baudets.
Nous j' trouvons ben la clef d' la cave
Quand nos homm's sont aux cabarets.

Bon, v'là Collin qui t' pinc' la taille :
Prends gard', Jeann', c'est un enjoleux !
Bon, v'là maint'nant Cath'rin' qui braille :
Prends gard', Giroux, qu'a t' saute aux yeux !
A la bonne heur', v'là qu' tout s'arrange,
Ces gars-là n' sont pas des bénêts.
J' crois ben que l' diable est dans la grange
Quand nos homm's sont aux cabarets.

Paris-Montmartre, 186 .

Musique de Darcier. — Éditeur : M. Lebailly, 2, rue Cardinale, Paris.

LES AMOURS D'UN GRILLON

BALLADE

A Murger.

Comme d'un beau rêve épris de ton livre,
Où j'ai ri peut-être autant que pleuré,
Enterré dans l'ombre afin d'y mieux vivre,
Je l'ai dans les bois cent fois dévoré.

Je les aime aussi, tes chères frileuses,
Heureux souvenirs d'un ciel printanier,
Et j'ai tant rêvé de tes amoureuses
Que je sais par cœur ton volume entier.

C'est à chaque page un nom de maîtresse,
Un jour du passé que nous aimons tant.
C'est un rire amer de notre jeunesse,
C'est un flot d'amour qui meurt en chantant !

Au titre frileux de ton cher volume,
On se croit d'abord dans un bois désert ;
Mais les fleurs de mai naissant sous ta plume
Ont fait un printemps de tes nuits d'hiver.

De rire et de pleurs mouillant chaque feuille,
Dans tes champs fleuris j'ai fait la moisson :
Tu m'as donné l'air, j'ai fait la chanson,
Et t'offre en bouquet tes fleurs que je cueille.

Quand l'oiseau frileux qui craint les hivers
Dira de son nid que l'aurore est blonde,
Nous nous en irons chanter à la ronde
Tes joyeux refrains sous les rameaux verts.

Au temps bien heureux des fraîches soirées,
De l'amour dans l'herbe et dans les buissons ;
Au temps bien heureux des moissons dorées,
Des soupirs du cœur et des verts gazons,

Un grillon venait, dans la nuit sans voile,
Rêver tristement sur un épi mûr,
Et chanter en vers une blanche étoile
Qui peuplait, dit-on, les champs de l'azur.

« Stella, disait-il, l'amour me dévore.
« Si tu l'ordonnais je saurais mourir,
« Et de cet épi quand viendrait l'aurore
« Je t'adresserais mon dernier soupir.
« Tu brilles là haut, je chante sur terre,
« Je suis bien petit et bien loin de toi :
« De ton palais bleu veux-tu, solitaire,
« Sur l'aile du vent venir jusqu'à moi.

« Hélas! je suis noir comme la tristesse
« Et c'est le hasard qui m'habille ainsi.
« Je suis orphelin et n'ai pour richesse
« Que les tendres vers que je chante ici.
« Mais si tu m'aimais, j'irais par le monde,
« Pour te le donner, voler un trésor.
« J'irais dans les blés cueillir à la ronde
« L'humble marguerite et le bouton d'or.

« Déjà tu pâlis, et les alouettes
« Dans leur nid de mousse ont chanté deux fois;
« Déjà les pastours et les bergerettes
« Ont sifflé leur chien pour aller au bois.
« Adieu, ma cruelle! et la nuit prochaine
« Tu me reverras sur cet épi mûr,
« Espérant toujours pour calmer ma peine
« Que tu quitteras les champs de l'azur. »

Au temps des bois morts et des neiges blanches,
Au temps où la faim fait courir les loups ;
Au temps où le vent fait trembler les branches,
Et que les grillons chantent dans leurs trous,
Une froide nuit, aux yeux du poëte,
De son palais bleu Stella disparut.
Il pleura longtemps, se cacha la tête,
Et dans un trou noir tout seul il mourut.

Juvisy, 1866.

Musique de Darcier. — Éditeur : M. Labbé, 20, rue du Croissant, Paris.

Je fis cette ballade ainsi que *O ma cousine Angèle* et *Tu vas m'oublier*, qu'on trouvera plus loin, sous l'impression que je ressentis en lisant le volume de poésies d'Henri Mürger, intitulé *Nuits d'Hiver*.

Je le dis du reste dans ma dédicace :

> Tu m'as donné l'air, j'ai fait la chanson,
> Et t'offre en bouquet tes fleurs que je cueille.

MON HOMME

Souvenir de mai 71

Au citoyen Martin.

...Ce que je cherche, à bout d'espoir,
Sous ces pavés, sous ces ruines,
A même ce sang rouge et noir,
 Parbleu ! tu le devines :
C'est un gaillard, et l'un de ceux
Qui n'ont jamais eu froid aux yeux...
 C'est Martin qu'on le nomme,
Soldat, l'as-tu vu ?... C'est mon homme.

Je te l'ai dit, c'est un grand gas :
Il a près de cinq pieds six pouces,
La peau brune, les cheveux ras
 Et les moustaches rousses.
Il a le cœur bien planté là,
Et des épaules comme ça...
 C'est Martin qu'on le nomme,
Soldat, l'as-tu vu ?... c'est mon homme.

Il porte une cotte en velours,
Une vareuse en laine bleue ;
Le béret qu'il met les grands jours,
 On le voit d'une lieue.

Son linge est propre comme un sou,
Marqué J. M. et sans un trou...
 C'est Martin qu'on le nomme,
Soldat, l'as-tu vu ?... C'est mon homme.

Voilà Martin... Quant au moral,
En dire long c'est pas la peine :
Il travaille comme un cheval
 Six grands jours par semaine;
Il est bon comme du bon pain
Et broierait du fer dans sa main...
 C'est Martin qu'on le nomme,
Soldat, l'as-tu vu ?... C'est mon homme.

Je le connais depuis douze ans
Et je l'ai toujours vu le même.
J'ai de lui six jolis enfants,
 Et j'ai là le septième !
Qu'est c' que je leur dirai là-bas
Si je ne le retrouve pas ?...
 C'est Martin qu'on le nomme,
Soldat, l'as-tu vu ?... C'est mon homme.

 Londres, 1874.

Éditeur : M. Bassereau, 240, rue Saint-Martin, Paris.

QUAND J' MARIERAI MA FILLE

A Louis Poulin.

Je fais ma bours' depuis longtemps,
Et v'là qu'ell' prend d'la corpulence.
Dame ! quand on a des enfants,
Faut songer à leur existence.
J'ai des écus pour la doter,
Ma petite grain' de famille !
Et mes écus, j'les f'rai sauter
 Quand j'marierai ma fille.

J'veux inviter les trois cantons,
Et qu'on la mène à la mairie
Aux sons des flût's et des pistons,
Et que la route soit fleurie.
Le soir, au bal, ah ! si j'pouvais
Pincer encore un p'tit quadrille !
Bah ! je r'trouv'rai bien mes jarrets
 Quand j'marierai ma fille.

Je veux qu'tout l'mond' soit en gaîté :
Les plus bell's noc's sont les plus folles.
J'veux qu'on mett' son bonnet d'côté
Et que l'on chant' des gaudrioles.

Je veux qu'on vide mes tonneaux,
Et qu'au dessert on émoustille
Le vin qui dort sous mes fagots
 Quand j'marierai ma fille.

Mais quand j'pens' qu'ell'ne s'ra plus là
A fair' marcher la maisonnée,
A m'app'ler son bon vieux papa,
A m'caresser tout' la journée,
A prendr' son petit air boudeur :
Quand ell' boude elle est si gentille!
Ah! c'est égal, ça m'fendra le cœur
 Quand j'marierai ma fille.

Allons, allons, c'est mal penser
Pour un bonhomme de mon âge :
C'est un ch'min où faut tous passer,
Et c'est si bon le mariage!
Si je ne la mariais pas,
Ça f'rait du tort à la famille...
Et puis quand on trouve un bon gas
 Faut marier sa fille.

Paris-Montmartre, 1865.

Éditeur : M. Bassereau, 240, rue Saint-Martin, Paris.

CATHERINE

A Alexis Bouvier.

Boîte à Crésus !
Sac à farine !
On peut avoir cent bœufs et plus,
Des vins de tous les crûs,
Des fûts
Pleins d'écus,
Mais on n'a point deux Catherine !

Ça prend vingt ans à la mi-août,
C'est frais comme une marjolaine,
Solide comme un cœur de chêne,
Rangée, et propre comme un sou...
Ça vous a trente-deux dents blanches,
Ça vous est campé sur ses hanches...

Boîte à Crésus !
Sac à farine ! etc.

Ça fait la soupe avant le jour,
Ça soigne les bêtes de somme,
Et ça vous mène comme un homme

Nos deux grands bœufs en plein labour.
Un sac de grain sur son épaule,
C'est comme un oiseau sur un saule.

 Boîte à Crésus !
 Sac à farine ! etc.

Tout l'été ça vit sans sommeil,
Ça va, ça vire à droite, à gauche ;
Ça se met nu-bras quand ça fauche
Et ça travaille en plein soleil ;
Ça monte en cuve à la vendange
Et tout l'hiver ça bat en grange...

 Boîte à Crésus !
 Sac à farine ! etc.

Ça vous a deux pieds bien d'aplomb ;
Ses mains, c'est comme deux tenailles.
Ça n'a pas de ces fines tailles,
C'est à pleine peau... c'est tout rond !
Quand son cœur bat la générale,
Faut lui prouver qu'on est son mâle !

 Boîte à Crésus !
 Sac à farine ! etc.

Ça ne met point de falbaias,
Ça se coiffe d'une marmotte,
Ça porte un an la même cotte ;

Quant aux bijoux, ça n'en met pas.
C'est avec ça qu'on devient riche
Et qu'on n'a point de terre en friche...

 Boîte à Crésus !
 Sac à farine ! etc.

Ho ! du collier, dur et longtemps !
Va, ma gaillarde, en taupant ferme,
Nous pourrons acheter la ferme
Avant qu'il soit deux fois dix ans...
Tiens, femme, viens que je t'embrasse
Et fais-moi dix gars de ta race !

 Boîte à Crésus !
 Sac à farine !
On peut avoir cent bœufs et plus,
 Des vins de tous les crûs,
 Des fûts
 Pleins d'écus,
Mais on n'a point deux Catherine !

 Petit-Bry, 1866.

Musique de Darcier. — Éditeur : M. Labbé, 20, rue du Croissant, Paris.

LA GRIVE

A Auguste Caille.

Vite, que diable, à bas du nid !
Le fléau siffle dans les granges.
Le froid a cinglé cette nuit,
Et le brouillard sent les vendanges :
Je vais me gaver comme un muid,
Car je suis fort en appétit.
Vite, que diable, à bas du nid !
Ce brouillard-là sent les vendanges !

Quand le jour est triste et brumeux,
Ah ! que je plains les poitrinaires !
Ceux qui s'en vont le ventre creux,
Soupant d'espoir et de chimères.
Ces beaux raisins en manteaux bleus,
Ça rend grivois et généreux.
Quand le jour est triste et brumeux,
Ah ! que je plains les poitrinaires !

Choisissons le grain velouté,
Comme l'œil noir d'une fauvette ;
Quant au grain vert et picoté,
L'homme en fera de la piquette.
Diable ! je vais tout de côté...

La terre tourne en vérité...
Quant au grain vert et picoté,
L'homme en fera de la piquette.

Ah ! je l'avoue en tout honneur :
A part le monde à forme impure,
Les chiens, la poudre et le chasseur,
Rien n'est beau comme la nature !
Corbleu ! je nage en plein bonheur,
Vivent les vignes du seigneur !
Ah ! je l'avoue en tout honneur,
Rien n'est beau comme la nature !

Hé ! là-bas, monsieur l'oiseau gris
Qui ne buvez que le dimanche !
Vous m'avez l'air d'être assez gris :
Tenez-vous bien sur votre branche.
Capon, j'ai bu comme deux muids
Et je n'ai point le cerveau pris.
Hé, là-bas, monsieur l'oiseau gris,
Tenez-vous bien sur votre branche !

Je suis prête à tous les ébats
Si mon maître est d'humeur maligne.
Qui le verra ?... N'avons-nous pas
Un rideau de feuilles de vigne.
Qui fait tourner les échalas ?
Qui donc me met la tête en bas ?
Je suis prête à tous les ébats,
Même sans la feuille de vigne !

Argenteuil, 1865.

SŒUR ANNE

A mon ami Valnay.

Sœur Anne, ma sœur Anne,
Ne vois-tu rien venir ?...

J'aperçois à l'horizon sombre
Des tas d'hommes épouvantés ;
Ils cherchent à traverser l'ombre
Où la haine les a jetés.
Cette ombre-là, c'est l'ignorance,
Et, fatigués d'un lourd sommeil,
Ils tendent les bras à la France
Où le progrès s'est fait soleil.

Sœur Anne, ma sœur Anne,
Ne vois-tu rien venir ?...

Je vois la Pologne meurtrie
Râlant sous le poids de ses fers,
Et pour pleurer son agonie,
Le tocsin hurle dans les airs.
Les pavés sautent dans la rue,
Et le faible mordant le fort,
Le trône où le peuple se rue
Roule à ses pieds comme un chien mort.

Sœur Anne, ma sœur Anne,
Ne vois-tu rien venir?...

Je vois un grand peuple en déroute
Reconduit à coups de fusils,
Laissant tout le long de la route
Un ruisseau du sang de ses fils.
Je vois l'Italie en carnage,
N'ayant plus ni sous ni soldats,
Et le pape qui déménage
Avec ses bons dieux sous le bras.

Sœur Anne, ma sœur Anne,
Ne vois-tu rien venir?...

Je vois le progrès qui révèle
La marche d'un monde futur;
Je vois son aurore immortelle
Qui se reflète dans l'azur.
Je vois la terre plus féconde,
Et la déesse Liberté
Qui va faire le tour du monde
Avec son bonnet de côté.

Sœur Anne, ma sœur Anne,
Ne vois-tu rien venir?...

Je vois succéder aux batailles
La paix pour tout le genre humain,
Car le vin coule des futailles
Et l'on vient mordre au même pain.

Le progrès a fait la conquête
De tous les points de l'univers ;
La paix qui préside à la fête
Sème partout des lauriers verts.

Paris, 1866.

Éditeur : M. Bassereau, 240, rue Saint-Martin, Paris.

LA COQUETTE.

A M. Armand Silvestre.

Qu'elle ait ouï dire ou qu'elle devine
La rare beauté de ses pieds mignons,
En les trempant nus dans la mare aux joncs
Un profond dépit agite Fantine...
... Et les recourbant comme deux roseaux :
 Ah ! dit la coquette,
Il ne se peut pas que toujours on mette
De si jolis pieds dans de gros sabots.

Je comprends le bât sur le dos de l'âne,
La blouse de toile au garde-moulin,
Les souliers ferrés au chercheur de pain,
Le chaume noirci sur une cabane...
... Et cueillant un lys au sein des roseaux :
 Mais, dit la coquette,
Il ne se peut pas que toujours on mette
De si jolis pieds dans de gros sabots.

Quand on voit des nids et des fleurs nouvelles,
Des étoiles d'or briller dans les cieux ;
Quand on voit le monde avec de grands yeux,
Lorsqu'en soupirant on se sent des ailes...

... Et jetant son lys au sein des roseaux :
 Ah ! dit la coquette,
Il ne se peut pas que toujours on mette
De si jolis pieds dans de gros sabots.

Je comprends la vase et l'anse à la cruche,
La laide chenille aux fleurs des pommiers,
Les airs langoureux des cornemusiers
Et le gros pain bis moisi dans la huche...
... Et dans son dépit, tordant les roseaux :
 Ah ! dit la coquette,
Il ne se peut pas que toujours on mette
De si jolis pieds dans de gros sabots.

Quand on cache en soi tant de belles choses,
Quand on a la peau comme du velours,
Un cœur qui soupire au temps des amours,
Dix ongles bien faits, dix petits doigts roses...
... Et la volupté sortant des roseaux
 Dit à la coquette :
Venez, ma mie, il ne faut plus qu'on mette
De si jolis pieds dans de gros sabots

 Ile Marante, 1865.

Musique de Darcier. — Éditeur : M. Labbé, 20, rue du Croissant,
 Paris.

SAINT MÉDARD ET SAINT VINCENT

A M. Gustave Nadaud.

... Saint Médard est un petit homme
Qui n'a que la peau sur les os.
Saint Vincent, rond comme une pomme,
Est gai, joufflu, frais et dispos.
Saint Médard inonde le monde,
Mais n'a ni souffle, ni poumons.
Saint Vincent promène à la ronde
Son gros ventre et ses deux mentons.

 Mais aussi,
 Bonnes filles,
 Joyeux drilles,
 Mais aussi,
 Biribi !
 Saint Médard
 Est un pendard !
 Et saint Vincent
 Un bon vivant !
Et gai ! préparons les fûts et les tonnes,
 Cerclons le ventre des tonneaux,
 Le soleil dore nos coteaux,
 Et les vendanges seront bonnes !

... Saint Médard est un méchant diable
Qui met de l'eau dans le raisin.
Saint Vincent roule sous la table
Plutôt que de noyer son vin.
Saint Médard avait des béquilles,
Habits râpés et rien dedans.
Saint Vincent courtisait les filles
Et fut père jusqu'à cent ans.

 Mais aussi, etc.

... Saint Médard, le jour de sa fête,
Frappa, dit-on, au paradis.
Saint Vincent, la vendange faite,
S'y fit hisser entre deux muids.
Saint Médard offrit à saint Pierre
Un verre d'eau qu'il refusa.
Saint Vincent lui prêta son verre,
Et le bonhomme se grisa.

 Mais aussi, etc.

... Saint Médard, chez dame Abstinence,
Pleura quarante jours, dit-on.
Saint Vincent, chez dame Indulgence,
Alla demander son pardon.
Saint Médard, dévoré de haines,
Jeta son écume au raisin.
Saint Vincent se perça les veines
Et mit son sang dans chaque grain.

 Mais aussi, etc.

... Saint Médard l'a prouvé lui-même,
Les buveurs d'eau sont des méchants.
Saint Vincent qu'on chante et qu'on aime,
Est le patron des bonnes gens.
Saint Médard, aux peuples de l'onde,
Prêche un déluge sans pareil.
Saint Vincent, pour doter le monde,
Maria la vigne au soleil!

 Mais aussi,
 Bonnes filles,
 Joyeux drilles,
 Mais aussi,
 Biribi!
 Saint Médard
 Est un pendard!
 Et saint Vincent
 Un bon vivant!
Et gai! préparons les fûts et les tonnes,
 Cerclons le ventre des tonneaux,
 Le soleil dore nos coteaux
 Et les vendanges seront bonnes!

 Paris-Montmartre, 1865.

Musique de Darcier. — Éditeur : M. Labbé, 20, rue du Croissant,
 Paris.

LE DERNIER MORCEAU DE PAIN

A mon camarade Desmonteix

Allons, mon pauvre vieux Médor,
Le vent, ce soir, est en pleine abstinence.
Je m'y suis laissé prendre encor,
J'ai trop courtisé l'espérance.
Par conséquent notre dîner,
Va ressembler au déjeuner.
Si tu m'en crois, bannissons l'étiquette
Le sans-façon vaut mieux quand on a faim ;
Et nous saurons bien sans assiette,
Manger notre morceau de pain.

Depuis que Ninon m'a quitté,
Tous mes pinceaux dorment sur la palette ;
Tous les amours ont déserté
Et le deuil est dans ma chambrette :
N'est-ce pas qu'en perdant Ninon
On peut bien perdre la raison ?
Au souvenir que nous laisse la belle,
Oh ! viens pleurer la tête dans ma main,
Et nous aurons, mon vieux Fidèle,
Une larme avec notre pain.

Pas de tabac et pas d'argent
Pour attraper le bonhomme décembre,
 Qui s'amuse à souffler le vent
 Par les fentes de notre chambre.
 Mais bah! consolons-nous, Médor,
 Ninon reviendra bien encor;
Et tous les trois, pour fêter l'infidèle,
A Fontenay nous irons un matin,
 Nous régaler sous la tonnelle
 De vin clairet et de bon pain.

 Soyons philosophes ce soir,
Gai compagnon de mes jours de bohême;
 Le pain qu'on arrose d'espoir
 N'est pas un trop maigre carême.
 Pour se consoler, ici-bas,
 J'en connais tant qui n'en ont pas.
Rêvant ce soir à ma Ninon chérie,
Sans trop souffrir, j'attendrai bien demain;
 Mais toi, voyons, prends je t'en prie,
 Notre dernier morceau de pain.

 Paris, 1864.

Musique de Darcier. — Éditeur : M. Labbé, 20, rue du Croissant
 Paris.

O MON MARTEAU!

A Carjat.

Un, deux, trois, quatre!
Pour battre
Le fer quand il est chaud,
Il ne faut pas être manchot.
Un, deux, trois, quatre!

O mon marteau.
Avec ce manche,
Vous voilà beau
Comme mes gamins le dimanche!
Ah! vous n'êtes pas un outil
De petit maître,
Et vous valez, dans tout votre être,
Mieux qu'un fusil!...

Un, deux, trois, quatre!
Pour battre, etc.

Oh! dépêchons,
Mon camarade,
Et turbinons :
Ça vaut mieux que d'être malade.

Faut des biceps et le restant
 Quand on a charge :
Nos six gars ont l'estomac large,
 Vas-y gaîment !

 Un, deux, trois, quatre !
 Pour battre, etc.

 Voici le froid,
 Et l'autre année,
 Il faut de droit
Remettre à neuf la maisonnée.
Faut une robe, *et cœtera*,
 A la bourgeoise.
Montrons qu'on n'est pas de Pontoise,
 Forgeons tout ça !..

 Un, deux, trois, quatre !
 Pour battre, etc.

 Mais, c'est égal,
 Le cœur m'en tremble !
 Qu'on a de mal
A mettre les deux bouts ensemble,
Quand faut trouver pour le loyer,
 Pour la buvette,
Tout ça, sans faire un sou de dette
 Dans son quartier.

 Un, deux, trois, quatre !
 Pour battre, etc.

Mais un bobo
A la marmaille,
Qu'un lumbago
Me couche neuf jours sur la paille,
Bédame! on s'aime, et, supposez
Une seconde
Qu'il faille madame Tirmonde,
C'en est assez!..

Une, deux, trois, quatre!
Pour battre, etc.

Pas de grands mots
De rhétorique,
Nos six marmots
Veulent du pain, c'est la logique,
La logique d'un temps nouveau
Et des vrais hommes :
Un jour, on verra qui nous sommes,
O mon marteau!

Un, deux, trois, quatre!
Pour battre
Le fer quand il est chaud,
Il ne faut pas être manchot.
Un, deux, trois, quatre!..

Londres, 1873.

Éditeur : M. Bassereau, 240, rue Saint-Martin, Paris.

CHANTE-MALHEUR

LÉGENDE RUSTIQUE

A la cousine Aurélie Beaugrand.

Que le follet roucoule,
Que le chat noir se roule,
Le diable en prendra soin ;
Mais quand le coq chante la poule,
Le malheur n'est pas loin.

Les moutons de la mère Eustache,
Son taureau, son mulet,
Son cochon et sa vache,
Et même aussi son cervelet,
Tout, pour mieux dire, avait la transe,
La tête folle et la malchance,
A ce point que le vieux bedeau,
Qui ne craignait ni Dieu ni diable,
Fit serment de garder l'étable
Avec son chien et son fléau.

Que le follet roucoule,
Que le chat noir se roule,
Le diable en prendra soin ;
Mais quand le coq chante la poule,
Le malheur n'est pas loin.

Il attendit la nuit entière,
 Buvant dur et souvent;
 Mais, bah! en cette affaire
Le diable était bien innocent.
Un matin que la mère Eustache
Frottait l'échine de sa vache,
Dans un panier en jonc tout neuf,
Elle vit que, cachant sa crête,
Son coq noir des pieds à la tête,
Chantait la poule et pondait l'œuf.

 Que le follet roucoule,
 Que le chat noir se roule,
 Le diable en prendra soin;
Mais quand le coq chante la poule,
 Le malheur n'est pas loin.

Dam! c'est connu de tout le monde :
 Avoir dans sa maison
 Un coq qui chante et ponde,
C'est de la malchance à foison.
On jeta l'œuf dans la rivière,
Et le coq noir eut son affaire :
Le bedeau lui coupa le cou;
Et, comme il aimait la volaille,
Il promit de faire ripaille,
Et surtout de boire un bon coup.

 Que le follet roucoule,
 Que le chat noir se roule,

Le diable en prendra soin ;
Mais quand le coq chante la poule,
Le malheur n'est pas loin.

Alors tout revint à la joie :
Le mulet, le taureau ;
Et l'habillé de soie
Refit du lard à pleine peau.
La mère Eustache, bien calmée,
Reprit sa mine accoutumée.
Le vieux bedeau, sans grand fla fla,
Aurait mangé toute la bête,
Mais, il commença par la tête,
Et la chantoire l'étrangla.

Que le follet roucoule,
Que le chat noir se roule,
Le diable en prendra soin ;
Mais quand le coq chante la poule,
Le malheur n'est pas loin.

Juvisy, 1866.

Musique de Darcier. — Éditeur : M. Le Bailly, 2, rue Cardinale
Paris.

NOUS N'IRONS PLUS AU BOIS

A Rosine Compoint.

Cousine, voici le printemps
Qui fredonne sur chaque branche,
Et l'aubépine en robe blanche
Cause amourette aux lilas blancs.
Je viens de voir une hirondelle
Portant de la mousse à son nid...
Et cependant c'est bien fini...
Nous n'irons plus au bois, ô ma cousine Angèle !

Jadis, levés de grand matin,
Quand le printemps naissait à peine,
Nous comptions les fleurs dans la plaine,
Et les nids dans le bois voisin.
Ce temps heureux, ça me rappelle
Votre chanson que j'aimais tant...
J'en ai la fièvre... et cependant,
Nous n'irons plus au bois, ô ma cousine Angèle !

Nous étions enfants tous les deux,
De même taille et du même âge ;
Les bonnes femmes du village
Nous appelaient les amoureux.

On disait que vous étiez belle,
Et que j'étais déjà galant...
J'en rêve encor... et cependant...
Nous n'irons plus au bois, ô ma cousine Angèle!

Pourquoi cela? me direz-vous,
J'irais encor sans défiance
Revoir les bois de notre enfance
Et m'endormir sur vos genoux...
C'est que vous êtes chaste et belle,
Trop chaste, hélas! En attendant
Je vous adore... et cependant...
Nous n'irons plus au bois, ô ma cousine Angèle!

C'est qu'aujourd'hui je suis rêveur,
C'est vous qui m'avez fait poète;
J'ai trop de souvenirs en tête,
Et trop de fièvre au fond du cœur.
C'est que je vous trouve si belle...
J'ai tant rêvé des jours passés...
C'est que... les lauriers sont coupés!
Nous n'irons plus au bois, ô ma cousine Angèle!

Saint-Ouen, 1865.

Musique de Darcier. — Éditeur : M. Labbé, 20, rue du Croissant,
Paris.

NEIGE ET BOIS MORT

A l'ami Faillet.

La nature va s'endormir,
Le fagot pétille dans l'âtre.
 On n'entend plus gémir
 La musette du pâtre.
La neige et le bois mort
Tombent avec le vent du nord.

Le loup des bois hurle la faim,
Il rôde autour des bergeries :
Gare aux pauvresses mal nourries
Qu'il va trouver sur son chemin.
La nuit est longue et le protège,
Il flaire une côte d'agneau ;
Il a beau marcher sur la neige,
Quand le berger veille au troupeau
Le loup doit y laisser sa peau.

La nature va s'endormir, etc.

Pour appauvrir les malheureux,
La terre a mis sa nappe blanche ;
Le givre pend à chaque branche,
Comme des larmes à nos yeux ;

Les mendiants vont à la brune
Chercher quelques brins de bois mort ;
Le braconnier, au clair de lune,
Quand le garde ronfle bien fort,
Condamne plus d'un lièvre à mort.

La nature va s'endormir, etc.

En souvenance des beaux jours,
Des rendez-vous sous la feuillée,
On entretient à la veillée
Les gais propos et les amours.
Un vieux raconte aux jeunes filles
Des histoires de revenants
Qui font casser bien des aiguilles,
Beugler bien des petits enfants
Et roupiller les grand'mamans.

La nature va s'endormir, etc.

L'oiseau frileux quitte son nid
Et vient s'abriter sous nos chaumes
Qui sont blancs comme des fantômes
Ayant pour robe un drap de lit :
Que deviendront les pauvres mères
Qui n'auront pas quelques fagots
Pour brûler la barbe aux misères,
Faire gonfler les haricots
Et ravigoter les marmots.

La nature va s'endormir, etc.

Oui, mais bientôt disparaîtront
L'hiver et son triste cortège ;
La terre avalera la neige,
Les loups au bois se sauveront.
Quand feront signe à la nature,
Soleil aimable et gai printemps,
Plus de neige ni de froidure,
Mais des fleurettes à pleins champs,
De la besogne et du bon temps.

La nature va s'endormir,
Le fagot pétille dans l'âtre.
 On n'entend plus gémir
 La musette du pâtre.
La neige et le bois mort
Tombent avec le vent du nord.

<center>Chennevières, 186...</center>

Éditeur : M. Bassereau, 240, rue Saint-Martin, Paris.

LIBERTÉ – ÉGALITÉ – FRATERNITÉ

A Blanqui.

Liberté,
Égalité,
Fraternité.

Lorsque nous sapons par ses bases
Votre édifice mal d'aplomb,
Vous nous répondez par du plomb
Ou vous nous alignez des phrases.
En attendant, cher est le pain,
Longs la misère et le chômage...
Hier, en cherchant de l'ouvrage,
Hier, un homme est mort de faim !

Liberté,
Égalité,
Fraternité.

Vous pouvez couvrir les murailles
De ces mots vides et pompeux :
Ils ne sont pour les malheureux
Que synonymes de mitrailles.

Nous connaissons le prix du pain
Et vos doctrines libérales...
Hier, sur le carreau des halles,
Une femme est morte de faim !

 Liberté,
 Égalité,
 Fraternité

Pour qui s'en va l'estomac vide,
Ayant chez lui femme et marmots,
On peut traduire ces trois mots :
Chômage, Misère, Suicide.
Les mots ne donnent pas de pain,
Car nous voyons dans la grand' ville
De vieux travailleurs sans asile
Et des enfants mourir de faim.

 Liberté,
 Égalité,
 Fraternité.

Ces mots sont gravés dans la pierre
Sur les frontons des hôpitaux,
De la Morgue et des arsenaux
Et sur les murs du cimetière.
Avec le temps, il est certain
Que la bourgeoisie en délire
Finira bien par les inscrire
Sur le ventre des morts de faim.

Liberté,
Égalité,
Fraternité.

Hommes libres nous voulons être,
Mais il nous faut l'Égalité.
Nous voulons la Fraternité,
Mais il ne faut « Ni Dieu ni Maître ».
Moins de phrases et plus de pain,
Et, surtout, moins de politique,
Car nous disons qu'en République
On ne doit pas mourir de faim.

Liberté,
Égalité,
Fraternité.

Paris-Montmartre, 1884.

J'ai dédié cette chanson à Blanqui, la plus grande victime peut-être de ces trois mots, pour lesquels il a lutté toute sa vie, avec un stoïcisme qui ne s'est jamais démenti.
Je l'estimais vivant, je le salue dans la tombe !

LA FLEURAISON

A la citoyenne Varenne.

Ce doux frisson,
Ce rustique murmure,
C'est le printemps qui prédit la moisson.
C'est la chanson
Que chante la nature.
Ce doux frisson,
C'est l'œuvre immense en pleine fleuraison !

L'herbe frémit près de la fleur qui pousse,
Humide encore des brouillards du matin ;
Le mois d'amour a velouté la mousse
Où sont blottis les oiseaux du chemin ;
Le flot inonde et caresse la berge
Où le mûrier près du saule est planté :
C'est la nature en sa robe de vierge
Portant les fleurs de sa fécondité.

Ce doux frisson,
Ce rustique murmure, etc.

La terre s'ouvre et le blé qu'elle enfante
Sort frémissant aux yeux des laboureurs ;

L'arbre se tord, la sève est palpitante,
Et les sainfoins sont émaillés de fleurs ;
Le cep noueux se cramponne à la terre,
Car de ses fruits il pressent le fardeau ;
Tout se remue et le marbre et la pierre,
Tout chante et pousse avec le renouveau.

<center>Ce doux frisson,
Ce rustique murmure, etc.</center>

Les bois sont verts, venez, garçons et filles,
Chanter en chœur la ronde des beaux jours.
Le gai soleil a fleuri les charmilles :
Le temps des fleurs, c'est le temps des amours !..
Qu'on se prépare et qu'on cercle à la ronde
Des muids ventrus et des tonneaux géants,
Et que nos vins fassent le tour du monde :
La vieille vigne a partout des enfants.

<center>Ce doux frisson,
Ce rustique murmure.
C'est le printemps qui prédit la moisson.
C'est la chanson
Que chante la nature.
Ce doux frisson,
C'est l'œuvre immense en pleine fleuraison !</center>

Ermont, 1865.

Musique de J. Quidant. — Éditeur : M. Gérard, 2, rue Scribe, Paris.

L'AMOUR DE MA MIE

VIEILLE CHANSON

A madame Laurette.

Le roi, pour son royaume
Et tous ses environs,
Peut demander mon chaume ;
Il peut, de nos vallons,
Conjurer le fantôme
Qui mange nos moutons ;
Il peut me faire vendre
Ma houlette et mon chien ;
Il peut me faire pendre
Et je n'en pourrai rien...

Je donnerai ma vie
Pour ce qu'on voudra,
Mais l'amour de ma mie
 Le roi ne l'aura.

Le roi peut en ce monde
Précipiter longtemps
La course furibonde
De ses beaux coursiers blancs ;

Mais qu'il prie ou qu'il gronde,
Tout règne n'a qu'un temps.
Dans sa course insensée,
S'il veut passer un jour
Où ma mie est passée
Avec tout son amour...

Je donnerai ma vie
Pour ce qu'on voudra,
Le roi de chez ma mie
 Ne s'en reviendra.

La nuit, à ma couchette,
Je dis mon désespoir ;
J'ai mis à ma houlette
Un petit ruban noir ;
Et ma pauvre musette
Pleure avec moi le soir :
Au retour des fougères
J'irai couper des fleurs,
Si la voix des bergères
Se mêle à mes douleurs...

Je donnerai ma vie
Pour ce qu'on voudra,
Mais ça n'est point ma mie
 Qui me répondra.

Le printemps sur la terre
Fait l'amour à l'été ;
Déjà sur ma chaumière
Les oiseaux ont chanté ;

Un grand manteau de lierre
Couvre sa vétusté.
Le soleil vient nous rendre
Les fleurs et les beaux jours,
Que l'hiver doit reprendre
Avecque nos amours...

Je donnerai ma vie
Pour ce qu'on voudra,
Mais l'amour de ma mie
 Qui me le rendra?

Montargis, 1865.

Musique de Darcier. — Éditeur : M. Labbé, 20, rue du Croissant, Paris.

LE BONHOMME MISÈRE

Au citoyen F. Gambon.

Haro !
Voici le bonhomme Misère,
Livide, décharné, malsain,
Tortillard, cagneux, poitrinaire,
Honteux, hardi, rampant, calin,
Menaçant, farouche, assassin !
... Voici le bonhomme Misère,
Haro !

Haro !
Voici le bonhomme Misère
Avec sa clique et ses truands,
Marchant sans but et sans bannière,
Comme un troupeau de loups errants
Que la faim presse par les flancs.
Voici le bonhomme Misère,
Haro !

Haro !
Voici le bonhomme Misère
Avec ses filous de tripot
Et ses détrousseurs de barrières :

Gibier de bagne et d'échafaud,
Professeurs de crime et d'argot.
Voici le bonhomme Misère,
 Haro!

 Haro!
Voici le bonhomme Misère
Et ses impudiques amours,
Ses fils sans patrie et sans mère,
Ses jongleurs, ses faiseurs de tours
Et ses filles de carrefours.
Voici le bonhomme Misère,
 Haro!

 Haro!
Voici le bonhomme Misère
Et ses enfants, sans feu ni lieu,
Philosophes courant la terre,
Amoureux quand le ciel est bleu,
Doutant de tout, surtout de dieu.
Voici le bonhomme Misère,
 Haro!

 Haro!
Voici le bonhomme Misère
Avec ses martyrs efflanqués,
Portant tous, sur leur front austère,
La griffe qui les a marqués
Des noms de pauvres, de toqués.
Voici le bonhomme Misère,
 Haro!

Haro!
Voici le bonhomme Misère
Et son troupeau déshérité,
Chair d'hôpital et de rivière,
Grande et sinistre majesté
Des forçats de l'adversité !
Voici le bonhomme Misère,
Haro!

Haro!
Voici le bonhomme Misère
Que le vice tient aux cheveux
Et fait rouler dans son ornière,
Puis l'ogre Or qui rit auprès d'eux
De leur mine et de leurs flancs creux.
Voici lo bonhomme Misère,
Haro!

Haro!
Voici le bonhomme Misère,
Vieux comme l'égoïsme humain,
Sec, endurci comme une pierre ;
Il suit une route sans fin.
Comme il a froid !.. comme il a faim !
Voici le bonhomme Misère,
Haro!

Haro!
Voici le bonhomme Misère
Qui voit dans des mondes nouveaux
La fin de son rude calvaire.

7.

Tais-toi, vieux fou ! Porte-fardeaux !
L'ogre Or va te rompre les os !
Voici le bonhomme Misère,
 Haro !

.
.

 Haro !
Voici le bonhomme Misère,
Qui se fait homme et révolté !
Il a jeté son cri de guerre
Et conduit son monde irrité
A l'assaut de l'Égalité !
Voici le bonhomme Misère,
 Hourra !
 Hourra !

Paris-Montmartre, 1868.

Éditeur : M. Labbé, 20, rue du Croissant, Paris.

LE TEMPS DES CERISES

A la vaillante citoyenne *Louise*, l'ambulancière de la rue Fontaine-au-Roi, le dimanche 28 mai 1871.

Quand nous en serons au temps des cerises,
Et gai rossignol et merle moqueur
 Seront tous en fête.
Les belles auront la folie en tête
Et les amoureux du soleil au cœur.
Quand nous en serons au temps des cerises,
Sifflera bien mieux le merle moqueur.

Mais il est bien court le temps des cerises,
Où l'on s'en va deux cueillir en rêvant
 Des pendants d'oreilles,
Cerises d'amour aux robes pareilles
Tombant sous la feuille en gouttes de sang.
Mais il est bien court le temps des cerises,
Pendants de corail qu'on cueille en rêvant.

Quand vous en serez au temps des cerises,
Si vous avez peur des chagrins d'amour
 Évitez les belles.
Moi qui ne crains pas les peines cruelles,

Je ne vivrais pas sans souffrir un jour.
Quand vous en serez au temps des cerises,
Vous aurez aussi des chagrins d'amour.

J'aimerai toujours le temps des cerises :
C'est de ce temps-là que je garde au cœur
 Une plaie ouverte,
Et dame Fortune, en m'étant offerte,
Ne saurait jamais calmer ma douleur.
J'aimerai toujours le temps des cerises
Et le souvenir que je garde au cœur.

Paris-Montmartre, 1866.

Musique de Renard. — Éditeur : M. Egrot, 25, boulevard de Strasbourg, Paris.

Puisque cette chanson a couru les rues, j'ai tenu à la dédier, à titre de souvenir et de sympathie, à une vaillante fille qui, elle aussi, a couru les rues à une époque où il fallait un grand dévouement et un fier courage !

Le fait suivant est de ceux qu'on n'oublie jamais :

Le dimanche, 28 mai 1871, alors que tout Paris était au pouvoir de la réaction victorieuse, quelques hommes luttaient encore dans la rue Fontaine-au-Roi.

Il y avait là, mal retranchés derrière une barricade, une vingtaine de combattants, parmi lesquels se trouvaient les deux frères Ferré, le citoyen Gambon, des jeunes gens de dix-huit à vingt ans et des barbes grises qui avaient déjà échappé aux fusillades de 48 et aux massacres du coup d'État.

Entre onze heures et midi, nous vîmes venir à nous une jeune fille de vingt à vingt-deux ans qui tenait un panier à la main.

Nous lui demandâmes d'où elle venait, ce qu'elle venait faire et pourquoi elle s'exposait ainsi ?

Elle nous répondit avec la plus grande simplicité qu'elle était ambulancière et que la barricade de la rue Saint-Maur étant prise, elle venait voir si nous n'avions pas besoin de ses services.

Un vieux de 48, qui n'a pas survécu à 71, la prit par le cou et l'embrassa.

C'était en effet admirable de dévouement!

Malgré notre refus motivé de la garder avec nous, elle insista et ne voulut pas nous quitter.

Du reste, cinq minutes plus tard, elle nous était utile.

Deux de nos camarades tombaient frappés l'un, d'une balle dans l'épaule, l'autre au milieu du front.

J'en passe!!...

Quand nous décidâmes de nous retirer, s'il en était temps encore, il fallut supplier la vaillante fille pour qu'elle consentît à quitter la place.

Nous sûmes seulement qu'elle s'appelait Louise et qu'elle était ouvrière.

Naturellement, elle devait être avec les révoltés et les las-de-vivre.

Qu'est-elle devenue?

A-t-elle été, avec tant d'autres, fusillée par les Versaillais?

N'était-ce pas à cette héroïne obscure que je devais dédier la chanson la plus populaire de toutes celles que contient ce volume?

QUE LA TERRE A DE BONNES CHOSES !

A mademoiselle Henriette Geslin.

A part la peste et les fripons,
Les mauvais dîners de rencontre,
Les sots qui taillent des chansons,
Les affamés qui font la montre...

 A part les grippe-sous,
 Les jaloux,
Les buveurs d'eau, les gens moroses,
 Ah !
Que la terre a de bonnes choses !

A part tous les fléaux humains,
La nature est une merveille !
La Bourgogne a de si bons vins,
C'est si bavard une bouteille !

 A part les grippe-sous,
 Les jaloux,
Les buveurs d'eau, les gens moroses,
 Ah !
Que la terre a de bonnes choses !

Et que dirai-je du soleil
Qui fait mûrir la grappe ronde,

Qui met la jeunesse en éveil
Et dit : Aimez! à tout le monde.

 A part les grippe-sous,
 Les jaloux,
Les buveurs d'eau, les gens moroses,
 Ah!
Que la terre a de bonnes choses!

Je parle du vin comme un vieux,
Mais l'amour a sa poésie :
C'est si tendre deux amoureux
Et ma Ninon est si jolie!

 A part les grippe-sous,
 Les jaloux,
Les buveurs d'eau, les gens moroses,
 Ah!
Que la terre a de bonnes choses!

On a fait plus d'une chanson
Sur le vieux sujet qui m'inspire.
Ces couplets seront pour Ninon,
Pour Ninon qui m'a tant fait dire :

 A part les grippe-sous,
 Les jaloux,
Les buveurs d'eau, les gens moroses,
 Ah!
Que la terre a de bonnes choses!

 Paris, 1866.

LA NOURRICE A PIERROT

A l'ami Eugène Baillet.

Un jour ou l'autre on va m'le r'prendre,
Aussi je n'veux plus d'nourrisson.
Ça fait trop d'mal quand y faut l'rendre,
C'est comme un mort dans la maison.
Mais c'qu'on n'rend pas c'est ce gai ramage
Qu'les p'tits enfants font dès l'matin ;
C'est c'bon sourir' du premier âge
Qu'est si finaud et si câlin.

 Fais do do,
 Do do,
 Pierrot,
 T'auras tantôt
 Du bon lolo.
Hé, lon lon la, faites do do,
 Ou ben, Pierrot,
 Votr' bon lolo
 S'ra pour Jacquot.
 Do do, petiot,
 Mon pauvr' Pierrot.

Tout l'mond' sait comme il était frêle
Quand je l'ons pris pour le nourrir.

Il s'accrochait à ma mamelle
Comme pour dir' : Ne m'laiss' pas mourir.
J'lai mis dans l'mêm' berceau que ma fille
Et je m'suis dit en l'embrassant :
C'est un gars d'plus dans la famille,
Nourrissons-le comm' notre enfant.

 Fais do do, etc.

A Paris, t'auras ben d'la peine...
Si tu restais dans not' pays,
T'épous'rais notr' fill' Madeleine
Et t'aurais là d'bons vieux amis.
J'vous donnerions en mariage
L'peu d'bien qu'j'avons en plein soleil,
Et la maisonnett' de c'village
Où tout sourit à ton réveil.

 Fais do do, etc.

S'y t'arriv' jamais d'la souffrance,
O p'tiot ! quand tu s'ras bien loin d'moi,
Au fond d'ton cœur gard' la souv'nance,
Qu'chez nous j'aurons toujours pour toi :
Dans notr' foyer un' bonn' gross' bûche,
Un bon lit d'plum' pour te r'poser,
Un morceau d'pain bis dans la huche,
Pour te recevoir un gros baiser.

 Fais do do, etc.

Ta bouch' rose a ben d'la malice,
Tu ris en d'dans, mon beau p'tit gas.
Ah! quand tu s'ras loin d'ta nourrice
Comm' tous les autr's tu l'oublieras...
On frapp'!.., c'est p't'être déjà ta mère!
Avec ell' tu vas t'en aller...
Endors-toi vit', mon p'tit gars Pierre,
Ell' n'os'ra pas te réveiller!

 Fais do do,
 Do do,
 Pierrot,
 T'auras tantôt
 Du bon lolo.
Hé, lon lon la, faites do do,
 Ou ben, Pierrot,
 Votr' bon lolo
 S'ra pour Jacquot.
 Do do, petiot,
 Mon pauvr' Pierrot.

Ormesson, 1865.

Musique de V. Parizot. — Éditeur : M. Lebailly, 2, rue Cardinale, Paris.

LES VOLONTAIRES

A Bayeux-Dumesnil

Comme ils étaient fort entêtés
Quand ils avaient leurs volontés
 Nos vaillants pères !
Les gas à poil de ce temps-là
Voulurent qu'on les appelât
 Les volontaires,

Au pays où l'on fait du vin,
Où la vigne est le médecin
 Des poitrinaires,
Les hommes sont si bien bâtis
Que tous, un jour, grands et petits,
 Sont volontaires.

Mal équipés, en gros sabots,
Ils coururent, le sac au dos,
 A nos frontières,
Avec la *Marseillaise* au cœur
Et du courage à faire peur,
 Des volontaires.

On ne voyait point de musards,
Point de poussifs, point de traînards
 Dans les ornières.
La Liberté donnait du nerf,
Des pieds et des jarrets de cerf
 Aux volontaires.

Aussi ce ne fut pas bien long
De reclouer le pavillon
 Sur nos frontières.
Liberté, mère des héros,
Ils avaient du feu dans les os,
 Tes volontaires.

Liberté, c'était en ton nom
Qu'ils se faisaient chair à canon
 Et de civières !
O patronne ! quand vous hurlez,
Ça fourmille comme les blés,
 Les volontaires.

 Londres, 1873.

Musique de Marcel Legay. — Éditeur : M. Bassereau, 240, rue Saint-Martin, Paris.

FLEURS ET FRUITS

A mademoiselle E. Canat.

Apprêtez, fillettes,
Vos petits paniers et vos corselettes,
Voici la saison des fleurs et des fruits.
La fraise est au bois à côté des nids ;
La cerise, aux champs, attend les cueillettes.
　　O gué, les fillettes !
Voici la saison des fleurs et des fruits.

　　Feu dans les prunelles
　　Qui brille et fait peur,
　　Fraîches demoiselles,
　　La poitrine en fleur,
Des bruns et des blonds toutes les promises
S'en vont en dansant aux rouges cerises ;
Et rougisse bien qu'en les regardant
Ça vous semble aux yeux des gouttes de sang.

　　Apprêtez, fillettes, etc.

　　Tiédeur sur la joue,
　　Par malice un peu,
　　Pour voir ce qui noue
　　Le petit bas bleu,

Le gars le plus dru fait la courte échelle
Au tendron léger comme une hirondelle.
Tout ça c'est si prompt et se fait si bien,
Qu'ouvrant de grands yeux même on n'y voit rien.

 Apprêtez, fillettes, etc.

 L'oiselet volage,
 Tout vêtu de gris,
 Vient du bois sauvage
 Avec ses petits.
Sans s'épouvanter du garde qui braille,
Ni du mannequin au fusil de paille,
Il dîne au bel air, aux frais du printemps,
Et dort sur la branche à l'abri du temps.

 Apprêtez, fillettes, etc.

 Vive comme un lièvre,
 Fillette, au corset
 Ou bien à sa lèvre
 Porte un blanc muguet.
Pour un baiser pris sur lèvres vermeilles,
On lui donne en gage un pendant d'oreilles :
Pendant de corail, cerises d'amour,
Qu'on laisse dans l'herbe à la fin du jour.

 Apprêtez, fillettes, etc.

 Puis le cœur à l'aise
 D'avoir bien aimé,
 Quand paraît la fraise
 Au bois embaumé,

Sous les grands buissons d'aubépine blanche,
Avec sa promise on vient le dimanche
Mettre en son panier le fruit velouté,
Qu'avec le soleil enfante l'été.

 Apprêtez, fillettes, etc.

 Aimables cueillettes
 Des bois d'alentour,
 Gentilles fillettes,
 Fleurs et fruits d'amour,
Le cornemusier, assis sous un chêne,
Pour faire danser souffle à perdre haleine.
Laissez vos paniers au long des buissons,
Mais prenez bien garde à vos cotillons.

 Apprêtez, fillettes,
Vos petits paniers et vos corselettes,
Voici la saison des fleurs et des fruits.
La fraise est au bois à côté des nids ;
La cerise, aux champs, attend les cueillettes.
 O gué, les fillettes !
Voici la saison des fleurs et des fruits.

 Ermont, 1864.

LE SONNEUR DE MADRID

Au citoyen J. Bonifay.

Bandes noires, videurs de poches,
Noyez-vous dans vos bénitiers.
Au pays des gais muletiers,
La liberté se pend aux cloches.

Ah! ah!
Noyez-vous-y donc!
Din don.

La liberté sera marraine
Des poupenots nés en ce temps.
Elle en avait un tous les ans :
C'est bien dommage pour la reine.

Ah! ah!
Baptisez-les donc!
Din don.

Les rois auront beau se défendre,
Nous leur ferons toujours la loi.
La grosse reine est sans emploi :
Encore une couronne à vendre.

Ah! ah!
Mais venez-y donc!
Din don.

Gobeurs d'hostie et d'eau bénite,
Cafards dorés, gens à plumets,
Mangeurs d'impôts, pitres, valets
Qui prenez la femelle au gîte...

Ah! ah!
Déménagez-donc!
Din don.

Le peuple est la grande canaille
Qu'on corrige à coups de bâton,
Et, si l'on en croit les dit-on,
Sa colère est un feu de paille.

Ah! ah!
Eteignez-le donc!
Din don.

Si nos voisins, fiers d'une époque
Qu'on appelle quatre-vingt-neuf,
Essayaient de remettre à neuf
Leur pavillon qui tombe en loque...

Ah! ah!
Que l'on rirait donc!
Din don.

Ce n'est pourtant pas difficile
De rester le maître chez soi :
Quand le peuple se fâche, un roi
Ça fait son bagage et ça file...

 Ah! ah!
 Souvenez-vous donc !
 Din don.

Vous avez ri de nos poètes :
Mais ces amoureux du soleil
Vous ont prouvé par leur réveil
Qu'ils ne craignaient pas les tempêtes.

 Ah ! ah !
 Réveillez-vous donc !
 Din don.

On peut chanter des sérénades
Aux belles qu'on attend le soir,
Ça n'empêche pas de savoir
Danser aux sons des fusillades.

 Ah ! ah !
 Imitez-nous donc !
 Din don.

La liberté rend la jeunesse :
Sonnons, sonnons à tour de bras
Pour étouffer tous les sabbats
Des cloches qui sonnent la messe.

Ah ! ah !
Carillonnez donc !
Din don.

Amen pour la sainte boutique !
Je suis fort comme trois géants
Depuis un mois que je me pends
Aux cloches de la République !

Ah ! ah !
Ecoutez-les donc !
Din don.

Paris-Montmartre, 1868.

Éditeur : M. Bassereau, 240, rue Saint-Martin, Paris.

On se souvient des événements qui éclatèrent en Espagne en 1868 et à la suite desquels la reine Isabelle et ses Marforis durent prendre la poudre d'escampette.

Malheureusement, les prophéties de mon sonneur ne se sont pas réalisées. Un autre Alphonse a remplacé les Marforis.

TOINON-CABOCHE

Au docteur Goiset.

Figurez-vous une marmotte
Rouge comme le vrai drapeau,
Une paupière qui clignote
Et du sang jaune sous la peau.

Voilà Toinon-Caboche
Qui se traîne clopin-clopant,
Et qui n'a même pas en poche
Les cinq sous du vieux juif-errant.

Un front creusé comme une ornière,
Sur les tempes trois cheveux blancs,
Des yeux qui pleurent la misère,
Une joue et des trous dedans.

Voilà Toinon-Caboche
Qui se traîne clopin-clopant,
Et qui n'a même pas en poche
Les cinq sous du vieux juif-errant.

Un menton maigre, osseux qui danse
La Carmagnole avec le nez,
Un dos en forme de potence
Et les deux genoux couronnés.

 Voilà Toinon-Caboche
Qui se traîne clopin-clopant,
Et qui n'a même pas en poche,
Les cinq sous du vieux juif-errant.

Une voix triste et nasillarde,
Pleurant des ah! et des hélas!
Une vieille enfin qu'on regarde
En hurlant : Ça ne se doit pas!

 Voilà Toinon-Caboche
Qui se traîne clopin-clopant :
Prudhomme, gras comme une loche,
Boit, mange, chasse et vit content.

 Paris-Montmartre, 1882.

Editeur : M. Bassereau, 240, rue Saint-Martin, Paris.

TOURNE, TOURNE, MON MOULIN

A Abel Boisseau.

Tourne, tourne, mon moulin,
Sous tes grands rubans de lierre,
Tant que nous aurons du grain
Et de l'eau dans la rivière.
Tourne, tourne, mon moulin,
Va plus vite que la faim !

Tourne, tourne, mon moulin
Songe que ton bavardage
Promet la miche de pain
Aux enfants du voisinage.
Tourne, tourne, mon moulin,
Les enfants ont toujours faim !

Tourne, tourne, mon moulin.
Que la vieille qui mendie
Trouve son pichet de vin
Et ma huche bien garnie.
Tourne, tourne, mon moulin,
Les pauvres ont toujours faim !

Tourne, tourne, mon moulin.
Les méchants sont en grand nombre,
Mais souvent un peu de pain
Déride un visage sombre.
Tourne, tourne, mon moulin,
Le crime vient de la faim!

Tourne, tourne, mon moulin,
Pour apaiser tout le monde,
Car la guerre est en chemin
Quand tu dors une seconde.
Tourne, tourne, mon moulin,
On se bat quand on a faim!

Tourne, tourne, mon moulin,
A faire des étincelles!
Prends ta course à fond de train,
Car la famine a des ailes.
Tourne, tourne, mon moulin,
Va plus vite que la faim!

Petit-Bry, 1869.

Éditeur : M. Bassereau, 240, rue Saint-Martin, Paris.

SI VOUS M'AIMEZ !
BALLADE

A madame Dramard.

— Si vous m'aimez, m'a dit ma belle,
Assise sous les palmiers verts,
Allez chercher, amant fidèle,
La perle fine au fond des mers.
 Demain soir, j'en veux une
 Dont l'étrange couleur
 Mette l'envie au cœur
 D'Adji la brune...
 Pour lui ronger le cœur,
 Demain soir, j'en veux une !

— Si vous m'aimez, m'a dit ma belle,
En m'inondant de ses cheveux,
Allez chercher, amant fidèle,
L'étoile blanche au fond des cieux.
 Et soulevant mon voile
 Afin de l'y poser,
 Vous aurez un baiser
 Pour une étoile.
 Si tu veux ce baiser,
 Il me faut une étoile !

— Mais, si pour vous, m'a dit ma belle,
Trop profond est le fond des mers,
Trop haut le ciel, amant fidèle,
Tuez-vous sous les palmiers verts...
 Maudissant l'infortune,
 Je me tuerai demain,
 Mais avant, je viendrai,
 Ici, ma brune,
 Et je vous séduirai
 Au premier clair de lune !

Paris, 186 .

Éditeur : M. Bassereau, 240, rue Saint-Martin, Paris.

JEAN MARGOUSIN

Au citoyen Parlot.

Quand le fermier Jean Margousin
Partit pour le marché voisin,
La lune se mirait encore
Dans les flots noirs du grand étang,
Et le sonneur, guignant l'aurore,
Se réveillait en se grattant...
...Mais Jean Margousin, pour sa peine,
S'en reviendra sacoche pleine.

Quand le fermier Jean Margousin
Partit pour le marché voisin,
Il était sur sa poulinière,
Ayant en longe son baudet,
Faro devant, et par derrière
Sa pouliche qui gambadait...
...Mais Jean Margousin, pour sa peine,
S'en reviendra sacoche pleine.

Quand le fermier Jean Margousin
Partit pour le marché voisin,
Quatre grands bœufs, presque sans taches,
Le suivaient liés deux à deux.

Puis trente moutons et deux vaches
Quasi fortes comme ses bœufs...
... Aussi Margousin, pour sa peine,
S'en reviendra sacoche pleine.

Quand le fermier Jean Margousin
S'en revint du marché voisin,
La route du bois était sombre ;
Il était seul et trébuchait.
A chaque pas, prenant son ombre
Pour un voleur, il frissonnait !...
... C'est que Margousin, pour sa peine,
S'en revenait sacoche pleine.

Heureusement que Margousin
Se rendit au marché voisin
Sans emmener sa femme Ursule,
Sa fille Annette et son fils Jean,
Car je crois bien que, sans scrupule,
Le bonhomme en eût fait argent...
... Il eut grand'peur, il eut grand'peine,
Mais sa sacoche était si pleine !

Noisy-le-Sec, 1864.

Musique de Darcier. — Éditeur : M. Labbé, 20, rue du Croissant
Paris.

MUSE, REPRENDS TON VOL

A A. Royer.

 Comme un gai rossignol,
 Muse, reprends ton vol!
La loi devient plus charitable
Et nous promet des jours meilleurs.
Va, quoi qu'en disent les railleurs,
Le gouvernement est bon diable.

 O fille du printemps,
 Achetons des rubans!
Tu vas pouvoir, chère maîtresse,
Te parer de tes beaux atours,
Puisque l'on donne libre cours
A la liberté de la presse.

 Muse des malheureux,
 Plus de chants langoureux!
Que ta lyre, longtemps muette,
Réveille le peuple qui dort !...
Mais, chut! ne parlons pas trop fort,
Je vois un mouchard qui nous guette.

 O filles des Gaulois,
 Chantons à pleine voix

Que la liberté court le monde
Et que l'avenir est à nous!...
Chut! on pousse les verroux,
C'est le geôlier qui fait sa ronde.

 Muse sans feu ni lieu,
 Rêvant sous le ciel bleu,
Soulevons le masque du prêtre
Et dévoilons sa fausseté...
Mais, chut! voici l'autorité
Et la voiture de Bicêtre.

 O muse de l'honneur,
 Fille de la pudeur,
Faisons respecter la morale
Par les margots et leurs vauriens!...
Mais, chut! en voici les gardiens
Qui vont se soûler à la Halle.

 Muse de l'équité
 Et de la liberté,
Disons que la misère est grande
Et que le siècle tourne à mal...
Mais, chut! les gens du tribunal
Pourraient bien nous mettre à l'amende!

 O muse des faubourgs,
 Au bruit de cent tambours
Viens planter sur les barricades
Le drapeau des républicains...
Mais, chut! voici les assassins
Qui commandent les fusillades.

Comme un gai rossignol,
Muse, reprends ton vol !
Quand à la saison printanière,
L'oiseau redira ses chansons,
A pleine voix nous chanterons
Sans prendre garde au commissaire.

O fille du printemps,
Achetons des rubans,
Achetons les noirs pour la France,
Encore en deuil de ses revers.
Mais conservons les rubans verts
Que nous a laissés l'espérance.

Paris-Montmartre, 1868.

Éditeur : M. Bassereau, 240, rue Saint-Martin, Paris.

Le gouvernement impérial eut, à cette époque, des velléités de libéralisme incompatible avec son origine. On retapa les lois draconiennes sur le droit de réunion et sur la liberté de la presse, et bien des naïfs s'y laissèrent prendre.

La promulgation de ces fameuses lois ouvrit, à nouveau, l'ère des persécutions, des arrestations et des condamnations pour les orateurs des réunions publiques et pour les écrivains.

Ce libéralisme nous valut, à Vermorel et à moi, sept ou huit condamnations pour délits de presse, se chiffrant par des amendes énormes et deux ou trois ans de prison.

Le 4 septembre nous ouvrit les portes de Pélagie.

MUSIQUE

A mon ami Rouen.

Sapin qui chante
Des airs tristes qui font pleurer,
Sanglots d'une plaintive amante
Qui soupire sans espérer!
Herbe qui pousse et qui frissonne,
Roseau qui tremble et qui bourdonne...

C'est la musique des amours,
De nos cœurs et de la nature.
C'est l'éternel murmure
Et l'écho des nuits et des jours.
C'est la musique des amours :
O Marinette, aimons toujours!

Flot qui murmure,
Saule qui gémit quand le vent
Eparpille sa chevelure,
Ruisseau qui roule en serpentant,
Chansons d'oiseaux sous le feuillage,
Chêne qui gronde et bruit d'orage...

C'est la musique des amours,
De nos cœurs et de la nature.
 C'est l'éternel murmure
Et l'écho des nuits et des jours.
C'est la musique des amours :
O Marinette, aimons toujours !

 Chants de la plante,
Des blés qui font craquer le sol,
Bruissements de la sève ardente,
Chansons des nuits du rossignol,
Soupirs de tout ce qui bourgeonne,
Chants du printemps et de l'automne...

C'est la musique des amours,
De nos cœurs et de la nature.
 C'est l'éternel murmure
Et l'écho des nuits et des jours.
C'est la musique des amours :
O Marinette, aimons toujours !

 Cette musique
Amoureuse à rendre amoureux,
Simple, farouche et poétique,
Triste comme tes grands yeux bleus ;
Cette musique tendre et douce
Donnée à l'herbe, aux brins de mousse...

C'est la musique des amours,
De nos cœurs et de la nature.
 C'est l'éternel murmure

Et l'écho des nuits et des jours.
C'est la musique des amours :
O Marinette, aimons toujours!

Plus près encore,
O Marinette, approchez-vous!
Un bon baiser tendre et sonore,
Des mots bien pensés et bien doux ;
Cœur qui soupire, amour qui mine
Et chante bien dans la poitrine...

C'est la musique des amours,
De nos cœurs et de la nature.
C'est l'éternel murmure
Et l'écho des nuits et des jours
C'est la musique des amours:
O Marinette, aimons toujours!

Vallée d'Hyères, 1864.

Musique de Darcier. — Éditeur : M. Labbé, 20, rue du Croissant, Paris.

ALLONS FAIRE UN TOUR A LA BANQUE

Au citoyen Bouty.

Le travail manque !
Il est grand temps,
Les enfants,
D'aller faire un tour à la Banque.

Voilà des mois qu'on ne fait rien.
Cependant, comme un galérien
On arpente la capitale,
Et sans une croûte à ronger,
L'estomac bat la générale
A la porte du boulanger.

Le travail manque !
Il est grand temps,
Les enfants,
D'aller faire un tour à la Banque.

La faim a gagné les faubourgs ;
Ça ne peut pas durer toujours,
Car les femmes crieraient : Tant pire !
Quand nos enfants veulent du pain,

C'est pas possible de leur dire :
Nous vous en donnerons demain.

Le travail manque !
Il est grand temps,
Les enfants,
D'aller faire un tour à la Banque.

On jeûne et l'on est endetté,
Tout est au Mont-de-piété :
On couche à même la litière,
On a mis jusqu'aux draps de lit !
Et l'on a beau pleurer misère,
Les marchands ne font plus crédit.

Le travail manque !
Il est grand temps,
Les enfants,
D'aller faire un tour à la Banque.

Il paraît que les financiers,
Les commerçants, les usiniers
Sont logés à la même enseigne.
Ils font faillite à qui mieux mieux.
Les pauvres gens ! le cœur m'en saigne !
Si nous pouvions faire comme eux !

Le travail manque !
Il est grand temps,
Les enfants,
D'aller faire un tour à la Banque.

Ne serait-il pas plus moral,
Pour mieux remédier au mal,
De troubler un peu l'existence
Des crésus et des ripailleurs,
Qui condamnent à l'abstinence
La famille des travailleurs ?...

 Le travail manque !
 Il est grand temps,
 Les enfants,
D'aller faire un tour à la Banque.

En bonne comptabilité,
Il est de toute utilité
Qu'on nous ouvre un peu ce « Grand-Livre »
Pour que nous connaissions... en cas...
Ceux que nous faisons si bien vivre
Alors que nous ne vivons pas.

 Le travail manque !
 Il est grand temps,
 Les enfants,
D'aller faire un tour à la Banque.

Tous les gouvernements défunts
Ont bien contracté des emprunts.
Puisque la crise est générale,
Faisons notre emprunt ouvrier...
La *République sociale*
Signera les bons à payer !

Le travail manque.
Il est grand temps,
Les enfants,
D'aller faire un tour à la Banque.

Paris-Montmartre, 1884.

Éditeur : M. Bassereau, 240, rue Saint-Martin, Paris.

En 1848, les ouvriers firent à la République le sacrifice de trois mois de misère pour donner aux hommes du gouvernement provisoire le temps de s'installer aux affaires et de leur donner du travail.

Deux mois plus tard, on les récompensait de leur admirable dévouement à la République et de leur sacrifice surhumain en les massacrant dans les rues de Paris.

Voilà quatorze ans que les travailleurs de la République actuelle font le sacrifice d'attendre que les hommes qui se succèdent au pouvoir daignent s'occuper de leur misérable situation.

Aux cris de détresse que la faim leur a fait jeter de temps e temps, les dirigeants ont invariablement répondu par des menaces des déploiements de troupes et de police.

Cependant on sait en haut lieu que, depuis plus d'un an, cent à cent cinquante mille ouvriers de Paris ont à lutter contre le chômage, et que la situation est la même en province.

Néanmoins les dirigeants continuent leur petit train-train parlementaire et laissent le mal s'aggraver.

Aussi voit-on tous les jours des milliers de pauvres diables qui arpentent les rues de Paris cherchant du travail et du pain.

Qu'on prenne garde : les travailleurs pourraient bien se lasser d'avoir faim et d'aller en vain faire un tour à la grève et dans les ateliers, puisqu'on n'y embauche pas.

CHIEN D'TEMPS

A Mousseau.

Allons, Trompette, mon vieux chien,
L'temps a parfois d'mauvais's idées.
Voilà j'espèr' de bell's ondées,
Ça tombe comm' si ça n'coûtait rien !
Ah ! bah ! mouill'-nous comm' trois vieill's souches,
Comm' trois conscrits de vingt-cinq ans ;
Mais respecte au moins nos cartouches...
 Chien d'temps !

En route, en route, hé ! mauvais' troupe,
Nous n'arriv'rons pas pour la soupe.
 Chien d'temps !

Si l'on nous punit pour un jour
Que j' maraudons, c'est ben sévère !
Quand les Russ's nous laiss'nt à rien faire,
Faut ben s'battre avec leur bass' cour.
Fil' droit, Trompette, et du courage,
J'ai six canards qui m'batt'nt les flancs...
Ils étaient douze, c'est dommage !
 Chien d'temps !

En route, en route, hé! mauvais' troupe,
Nous n'arriv'rons pas pour la soupe.
 Chien d'temps!

J'allais pincer mes douz' canards
Quand j' vis paraître un' brune fille.
Mill' bomb's, elle était si gentille
Qu' ça m' fit lâcher les six gaillards.
J' voulais lui dir' : Foi d' militaire,
Les Français sont brav's et galants!
Mais la p'tite eut peur du tonnerre.
 Chien d'temps!

En route, en route, hé! mauvais' troupe,
Nous n'arriv'rons pas pour la soupe.
 Chien d'temps!

Au risque mêm' d'être éventré,
Je suivis la brune fillette,
Et dans la grang', mon vieux Trompette,
On s'est passé d' maire et d' curé.
Brave en amour, comme à la guerre,
Je n'ai pas compté les instants...
Ça s'ra d' ta faute, si j' deviens père.
 Chien d'temps!

En route, en route, hé! mauvais' troupe.
Nous n'arriv'rons pas pour la soupe.
 Chien d'temps!

Camisard, t'as pas l'air joyeux
De c' que l'orag' nous débarbouille :

C'est-y parc' que tu r'viens bredouille,
La gourde vide et l' ventre creux ?
On n' fait pas toujours de bonn's prises :
D'main, tu rattrap'ras les instants,
Et m'ssieurs les Russ's en verront d' grises !
 Chien d'temps !

En route, en route, hé ! mauvais' troupe,
Nous n'arriv'rons pas pour la soupe.
 Chien d'temps !

 Paris-Montmartre, 1866.

Musique de Darcier. — Éditeur : M. Labbé, 20, rue du Croissant,
 Paris.

LA BALLADE DU PAUVRE

A Charlotte Poulin.

Bonsoir, bonne fermière,
Bonsoir à vos petiots,
Bonsoir au grand Jean-Pierre,
Amour et bon repos.
Mais dans votre demeure
A-t-on quelque chagrin, ou bien,
Pourquoi si l'on n'a rien,
S'est-on couché de si bonne heure

Bien las de la journée,
Je venais, bonnes gens,
La bouche enfarinée,
Souper à vos dépens.
A votre bonne table,
Tous les lundis je viens m'asseoir,
Et pourquoi donc ce soir
Oubliez-vous le pauvre diable ?

Vos petits gars, ma mie,
N'aiment-ils plus autant
Le pauvre Jérémie
Qui les berce en chantant ?

M'ont-ils gardé rancune
Parce qu'un soir je leur ai dit
Que j'étais trop petit
Pour aller décrocher la lune ?

Je voulais, après boire,
Vous conter en chantant
La longue et vieille histoire
Du pauvre Juif-errant.
Dans cette nuit sans voile,
A part qu'il fait un froid de loup,
Faut-il, comme un hibou,
Que je chante à la belle étoile ?

J'entends, bonne fermière,
Les cris de vos marmots :
Le vieux porte-misère
A troublé leur repos,
Et vous venez joyeuse
Ouvrir à votre vieil ami...
Ah ! fermière, merci !
Soyez heureuse, bien heureuse !

Juvisy, 1865.

Éditeur : M. Labbé, 20, rue du Croissant, Paris.

RAGE D'AMOUR

Au citoyen Martelet.

J'ai vu sortir la nuit dernière
Dodu Bonbec de chez Manon :
Que le vent rase sa moisson !
Que l' feu dévore sa chaumière !
Que son vin se change en poison !
Qu'il s'en gave et roul' comme un' pierre
Au fond d'un trou dans la rivière,
Et qu' ça fass' rir' la bell' Manon !

Ah ! nom d'un nom ! que tout ça vienne
Et que s'en sauve qui pourra !
Ah ! nom d'un nom ! que tout ça vienne,
 Et qu'à ça n' tienne,
Qu'on fass' de moi tout c' qu'on voudra !

L'autr' jour, Bell'-Rose a sur sa bouche
Posé sa lèvre en la quittant :
Qu'il ait l' cauch'mar en y rêvant !
Qu'il donn' la gale à ceux qu'il touche !
Qu'un chien d' berger l' morde en passant !
Qu'il devienn' fou, cagneux et louche !

Que l' tonnerr' l'écras' comme un' mouche !
Et que la Manon rie en l' voyant !

Ah ! nom d'un nom ! que tout ça vienne, etc.

Hier, Friset l'a pris' par la taille
Et la Manon a r'çu sa fleur :
Qu'un' bêt' malsain' lui rong' le cœur
Et qu'il rôd' comme un rien qui vaille !
Que ses parol's sèm'nt le malheur !
Qu' sa cervell' brûl' comme un feu d' paille !
Qu'il meur' broyé dans un' tenaille !
Et qu' la Manon fass' bouche en cœur !

Ah ! nom d'un nom ! que tout ça vienne, etc.

Que les baisers des amoureuses
Ensorcell'nt tous les amoureux !
Que les étincell's de nos yeux
Marqu'nt sur le front tout's les trompeuses !
Qu'on sèm' des fleurs pour les heureux,
Et des chardons pour les moqueuses !
Que l' cœur de ces empoisonneuses
Soit rongé d'insect's venimeux !

Ah ! nom d'un nom ! que tout ça vienne
Et que s'en sauve qui pourra !
Ah ! nom d'un nom ! que tout ça vienne,
 Et qu'à ça n' tienne,
Qu'on fass' de moi tout c' qu'on voudra !

 Musique de Darcier

JE SUIS ÉLECTEUR

Au citoyen Louis Balin.

Gai chansonnier, ma guitare est à moi,
C'est tout mon bien sur cette terre,
Et me voilà, de par la loi,
L'égal de mon propriétaire !
Aussi, j'ai lu tous les noms ce matin
Des candidats qui convoitent la pomme.
Je suis Français, et puisqu'enfin
Il est un âge où l'on est homme...

Je suis électeur !
Ah ! quel bonheur !
Ah ! quel bonheur !
Je suis électeur !

Renseignons-nous, lisons tous les journaux,
Étudions la politique...
A bas les chansons, les rondeaux,
Mon éditeur et la musique !
En citoyen plein de sincérité,
Je veux agir selon ma conscience
Et voter pour un député
Digne de nous et de la France !

Je suis électeur !
　　Ah ! quel bonheur !
　　Ah ! quel bonheur !
Je suis électeur !

Je ne veux pas m'arrêter aux écrits,
　　Prospectus sots et ridicules
　　Dont on empoisonne Paris,
　　Pour amorcer les gens crédules.
Je veux connaître, en électeur prudent,
L'âge, l'esprit, la vie et la morale
　　Du candidat qui se prétend
　　Apte à décrocher la timbale !

　　Je suis électeur !
　　　Ah ! quel bonheur !
　　　Ah ! quel bonheur !
　　Je suis électeur !

Quinze journaux sont pour monsieur Machin,
　　Et quinze autres pour monsieur Chose.
　　L'un passe pour un vrai coquin
　　Et l'on dit l'autre un pas grand'chose
Chose en furie exécute Machin ;
Machin, en rage, éreinte monsieur Chose...
　　Pour qui voter ? Pour le coquin !
　　Mieux vaut encore un pas grand'chose...

　　Je suis électeur !
　　　Ah ! quel bonheur !
　　　Ah ! quel bonheur !
　　Je suis électeur !

Pour les débuts d'un jeune citoyen,
 La lutte est par trop acharnée,
 Et je crois que je ferais bien
 D'attendre une meilleure année.
Mais s'abstenir, ça n'est pas protester
Si je mettais : Vive la République !
 C'est ça, courons vite voter...
 Trop tard ! on ferme la boutique.

 Je suis électeur !
 Ah ! quel bonheur !
 Ah ! quel bonheur !
 Je suis électeur !

Chers députés, faites votre chemin ;
 Lisette a repris ma guitare
 Et va chanter dans mon jardin
 Où le soleil n'est point avare ;
Car sur la route où naissent nos moissons,
J'entends au loin comme un chant d'espérance.
 Vive Lisette et mes chansons,
 Le soleil et les vins de France !

 Je suis électeur !
 Ah ! quel bonheur !
 Ah ! quel bonheur !
 Je suis électeur !

Paris-Montmartre, 185...

POÉSIE ET LABOUR

Sans cess' le maîtr' pousse au labour,
Quand tout sur terr' pousse à l'amour...

Au citoyen P. Geofroy.

Holà ! mes bœufs, arrêtons-nous.
J'ai l' cœur en feu, je n' puis plus m' taire.
Ruminez, je vais m' mettre à g'noux
Pour s'mer des larmes dans la terre.
C'est p't-êtr' les larmes qui vienn'nt du cœur
Qui font pousser l'aubépin' blanche,
Et qu' le matin le saul' pleureur
En suspend mille à chaque branche...
Ah ! si mes larm's poussent un jour,
Qu'ça soit pour Jeanne un' fleur d'amour !

— Aign' donc, Jean, aign' donc, hue !
A qué pens's-tu, grand paresseux ?
 Tes bœufs
Vont minger l' bois de m'na charrue...
 — Hou la, hou ! mes bœufs,
 L' maître a dit : hue !
Fait's crier la charrue.
 Hou la, hou ! mes bœufs,
 Hue !

Holà ! mes bœufs et mes pensers :
Les bonn's larm's, c'est la source aux perles...
Les fleurs, c'est la s'menc' des baisers...
Les chalumeaux, c'est l' cri des merles...
L'épi qui pouss', c'est le berceau...
L'épi doré, c'est la jeunesse...
L'épi ventru port' son fardeau...
L'épi courbé, c'est la vieillesse...
Buissons sans nid, terr' sans soleil,
C'est moi sans Jeanne à mon réveil.

— Aign' donc, Jean, aign' donc, hue !
A qué pens's-tu, grand paresseux ? etc.

Holà ! mes bœufs... Enfant des champs
A qui l'on n'apprit point à lire,
J' dois étouffer tout c' que je r'ssens,
J'dois pleurer tout c'que j'voudrais dire.
C'est en plein' terr' qu' nous écrivons,
Nos chansons, c'est un nid dans l'herbe ;
Et nos livr's c'est, dans les moissons,
L' volum' d'épis qui fait un' gerbe.
J'ai plus d'amour qu'ell' n'a d'épis,
Jeann' qui sait lir' n' l'a pas compris.

— Aign' donc, Jean, aign' donc, hue !
A qué pens's-tu, grand paresseux ? etc.

Holà ! mes bœufs... L' printemps fleurit
Dans la poitrin' comm' dans la mousse ;
Chaque touff' d'herb' nous cache un nid,
L' soleil caress' la fleur qui pousse.

Mon gros bœuf noir s' déchir' le flanc,
L'air qu'on respir' vous donn' le rêve,
L'arbr' s' couronn' de rose et de blanc,
De fleurs qui naiss'nt quand vient la sève...
Mais rien ne pousse où j'ai pleuré,
J'aime trop Jeanne et j'en mourrai !

 — Aign' donc Jean, aign' donc, hue !
A qué pens's-tu, grand paresseux ? etc.

Holà ! mes bœufs... Entendre et voir :
L'oiseau s' blottit sous son plumage...
La louve hurle aux chants du soir...
Le sapin s' perd dans un nuage...
Le flot qui roul' berce les houx,
Le saule y baign' sa longu' chev'lure...
Pareils aux saul's, mes longs ch'veux roux
Pouss'nt comm' les plant's de la nature.
Sans cess' le maîtr' pousse au labour,
Quand tout sur terr' pousse à l'amour.

 — Aign' donc, Jean, aign' donc, hue !
A qué pens's-tu, grand paresseux ?
 Tes bœufs
Vont minger l' bois de m'na charrue.
 — Hou la, hou ! mes bœufs,
 L' maîtr' a dit : hue !
Fait's crier la charrue...
 Hou la, hou ! mes bœufs,
 Hue !

Musique de Darcier. — Éditeur : M. Labbé, 20, rue du Croissant.

COMME JE SUIS FATIGUÉ!

> Aux *Sans-Métier*, qu'on utilise à tout :
> à porter les fardeaux, à traîner la voiture, à casser les cailloux, à tourner la roue.
> C'est-à-dire aux milliers de parias qu'on désigne vulgairement sous le nom de manouvriers, d'hommes de peine, et qui sont en réalité beaucoup plus malheureux que les galériens et beaucoup plus maltraités que les bêtes de somme.

Mon père, un fils de la Bourgogne,
Solide et franc comme son vin,
 Mourut à la besogne,
D'un chaud et froid, dit le médecin.
Alors vous voyez la corvée
D'une veuve seule, ici-bas,
Avec quatre enfants sur les bras,
Qui lui demandent la becquée...

 Tout ça, ça n'est pas gai.
Oh! comme je suis fatigué!

A dix ans, je tournais la roue
Chez un cordier des environs.
 A cet âge où l'on joue
J'avais déjà des durillons...

Je fus berger, garçon de ferme,
Manœuvre, casseur de cailloux...
Des quinze heures pour trente sous
A se fatiguer l'épiderme...

 Tout ça, ça n'est pas gai.
Oh ! comme je suis fatigué !

Après ça vint le mariage,
La maladie et les enfants.
 Ajoutez le chômage,
Le pain cher et les accidents.
Enfin, quarante ans de misère
Ou l'on s'en va, tant bien que mal,
Du boulanger à l'hôpital,
De l'atelier au cimetière.

 Tout ça, ça n'est pas gai.
Oh ! comme je suis fatigué !

Vint ensuite la soixantaine,
Age où l'on n'est plus propre à rien
 Je suis homme de peine,
En bon français : un galérien !
Faut être honnête et se suffire
Avec cinquante sous par jour !
Cinquante sous, ça n'est pas lourd,
Mais soixante ans, c'est encor pire !

 Tout ça, ça n'est pas gai.
Oh ! comme je suis fatigué !

Pourtant j'en vois en ce bas monde
Qui s'en vont frais, joyeux, dodus
 Et la bourse bien ronde...
Où donc pêchent-ils leurs écus ?..
Ceux-là n'ont qu'à se laisser vivre
Et sans génie et sans effort.
Nous autres, c'es jusqu'à la mort
La guerre au pain, cher à la livre !..

 Tout ça, ça n'est pas gai.
Oh ! comme je suis fatigué !

J'ai vu dix fois des barricades,
Trois grandes révolutions.
 J'ai vu les camarades
Se battre comme des lions...
J'ai travaillé fête et dimanche,
Au chaud, au froid, à tous les temps,
Et n'ai pu mettre en soixante ans
Un morceau de pain sur la planche !

 Tout ça, ça n'est pas gai.
Oh ! que je suis donc fatigué !

Paris-Montmartre, 1880.

Éditeur : M. Bassereau, 240, rue Saint-Martin, Paris.

JE VAIS CHEZ LA MEUNIÈRE

Les gars de cheux nous,
Ont moins peur des loups,
Des loups,
Que des filles...

Et pourquoi, vraiment?
Nos filles, pourtant,
Nos filles
Sont gentilles...

C'est ben ce qui fait
Que nos grands benêts
Ont plus peur des filles,
Des filles
Que des loups.

A mademoiselle Amélie Hanser.

Sur le dos à Martin,
Je vais chez la meunière,
En suivant le chemin
Qui longe la rivière.
De l'échine à Martin
J'ai brossé la poussière.
Brillant comme un satin,
Je vais chez la meunière.

Brillant comme un satin,
Je vais chez la meunière:
Sans lui porter de grain,
Que diable y vais-je faire?

Le sorcier le plus fin
Ne s'en douterait guère.
Pour jaser du moulin,
Je vais chez la meunière.

Pour jaser du moulin,
Je vais chez la meunière.
J'ai mis mon sarrau fin,
Mon bonnet en arrière ;
Je rumine en chemin
A me tirer d'affaire.
Plus penaud que Martin,
Je vais chez la meunière.

Plus penaud que Martin,
Je vais chez la meunière,
Ayant plus de chagrin
Que d'eau dans la rivière.
Que ne suis-je en chemin
Tombé dans une ornière !
Sur le dos à Martin,
Je vais chez la meunière.

Sur le dos à Martin
Je vais chez la meunière,
Mon cœur, qui fait grand train,
Est lourd comme une pierre.
Va moins vite, Martin :
Tu fais trop de poussière.
Pour demander sa main,
Je vais chez la meunière.

Pour demander sa main,
Je vais chez la meunière ;
Mais voici le moulin
Dans ses rubans de lierre,
Et j'ai trop de chagrin
Pour me tirer d'affaire...
Le courage à demain,
A demain la meunière.

Château-Renard, 1864.

Éditeur : M. Bassereau, 240, rue Saint-Martin, Paris.

MOIS VENTRU

A l'ami Armand Richard.

Pan, pan, pan !
Le mois ventru, c'est le présent
Du soleil et de la rosée.
Pan, pan, pan !
La vigne est leur enfant
Pur sang.
Pan, pan, pan !
C'est la pressée.
Vive Bacchus et saint Vincent !
Pan, pan, pan !

Holà, Bacchus ! Holà, Grégoire !
Tous les piliers de cabarets.
Holà, nous tous qui savons boire
Sans chanceler sur nos jarrets !
Holà ! chantons comme des chantres
Qui boivent du matin au soir ;
Chantons en cerclant le pressoir
Et les muids, ronds comme nos ventres !

Pan, pan, pan !
Le mois ventru, c'est le présent
Du soleil et de la rosée, etc.

Comme les yeux des jouvencelles,
Comme la mousse en plein été,
Comme une branche de prunelles,
Le vin en robe est velouté.
Remplaçons sa robe vermeille,
Brodée au soleil du printemps,
Par nos pressoirs aux larges flancs,
Par nos tonneaux et la bouteille.

 Pan, pan, pan !
Le mois ventru, c'est le présent
Du soleil et de la rosée, etc.

Il faut que tout le monde vive ;
Mais l'oiseau n'en laissera pas :
Il fait ribote avec la grive
Et roule sous les échalas.
Apprêtons-nous pour les vendanges :
Sortons les bachoux, les paniers ;
Ouvrons les caves, les celliers ;
Préparons même jusqu'aux granges !

 Pan, pan, pan !
Le mois ventru, c'est le présent
Du soleil et de la rosée, etc.

Jeunes et vieux, buvons rasades :
Le vin rend les hommes gaillards.
A demain les douces œillades,
Les chants et les mots égrillards.

Pour vendanger les vins de France,
Il faut des gars et des lurons,
Des fillettes et des chansons,
Et des musettes pour la danse!

 Pan, pan, pan!
Le mois ventru, c'est le présent
Du soleil et de la rosée, etc.

Demain, à l'aube, les fillettes
Couperont la grappe à genoux,
Les vieux conduiront les charrettes,
Les gars porteront les bachoux.
A l'appel de nos vigneronnes,
Nous goûterons dans les sentiers,
Nous souperons dans les celliers,
Et danserons autour des tonnes!

 Pan, pan, pan!
Le mois ventru, c'est le présent
Du soleil et de la rosée.
 Pan, pan, pan!
 La vigne est leur enfant
 Pur sang.
 Pan, pan, pan!
 C'est la pressée.
Vive Bacchus et saint Vincent!
 Pan, pan, pan!

Noyen-sur-Sarthe, 1866.

Éditeur : M. Bassoreau, 240, rue Saint-Martin, Paris.

L'ENFANT PAUVRE

Au citoyen Alphonse Fournier.

Quelle horreur!
Je dédie cette chanson à un réprouvé, à un... disons le mot, à un forçat! Au citoyen Fournier, condamné par la justice bourgeoise à huit ans de travaux forcés!
Je l'ai connu lors de la grève des tisseurs qui éclata à Roanne en 1882.
Fournier, cependant, ne s'était pas fait remarquer parmi ceux qu'on appelle les violents. Lorsque la grève fut terminée, il chercha du travail et n'en trouva pas.
Se voyant repoussé de partout, ayant sa famille à soutenir, sachant qu'un M. Bréchard était le chef de la coalition patronale et, par contre, des affameurs, l'exaspération l'envahit ; il s'arma d'un pistolet, tira sur M. Bréchard et le manqua.
Mais la justice bourgeoise ne manqua pas Fournier!
Il avait à peine vingt ans.
Il appartient à la grande foule des martyrs obscurs, des exploités et des affamés.
Notre mauvaise organisation sociale et l'égoïsme des possédants ont fait du citoyen Fournier, l'ouvrier honnête et laborieux, un révolté, un exaspéré, un forçat!
Mais nous n'en sommes plus à compter les crimes qui se commettent journellement au nom de ce qu'on est convenu d'appeler l'ordre.
Cependant, si leurs facultés cérébrales et digestives le leur permettent, que les heureux et les indifférents méditent un peu le dernier couplet de la chanson que je dédie à mon camarade, le forçat Alphonse Fournier.

Les mains dans ses poches percées
 Et les coudes pareils,
Traînant des savates usées
 D'où sortent ses orteils;

Sans lit, sans pain, sans sou, ni mailles,
Il longe les vieilles murailles,
Claquant des dents et l'œil vitreux...

... Ah! vous ne savez pas, vous autres,
　　Qui n'êtes pas des nôtres,
Comme on a froid le ventre creux!

Il trotte, flairant une borne
　　Pour s'y croupetonner;
Un coin où l'ombre d'un tricorne
　　N'ira pas le gêner...
Il va passer une nuit blanche,
Avec la Morgue sur la planche,
Seul gîte ouvert aux malheureux...

... Ah! vous ne savez pas, vous autres,
　　Qui n'êtes pas des nôtres,
Comme on a froid le ventre creux!

Mais n'a-t-il pas une famille?
　　A quoi bon y penser :
On ne traîne pas la guenille,
　　Quand on peut s'en passer.
Et s'il s'en va, cherchant fortune,
Souper d'un maigre clair de lune,
C'est qu'on manque de tout chez eux...

... Ah! vouz ne savez pas, vous autres,
　　Qui n'êtes pas des nôtres,
Comme on a froid le ventre creux!

Et maintenant que l'on devine,
 Chez les bien élevés,
Pourquoi le jour où la famine
 Fait sauter les pavés,
Un enfant, la mine farouche,
Vient aussi brûler sa cartouche
En entonnant le chant des gueux!...

... Ah ! vous ne savez pas, vous autres,
 Qui n'êtes pas des nôtres,
Comme on a froid le ventre creux !

Londres, 1873.

Editeur : M. Bassereau, 240, rue Saint-Martin, Paris.

MA JEANNE

A Darcier.

Hé ! v'nez ici, les p'tits enfants !
Vous qui rôdez dans l' voisinage,
J'vais vous montrer dans l'bois sauvage
Des nids d' fauvett's et d' merles blancs.
J' vous donn', pour aller à la fête,
Des gros sous plein vos tabliers...
Ou ben j' vous pends aux peupliers !
J' prends des cailloux, j' vous fends la tête !

 Holà ! dit's-moi,
 Avez-vous vu ma Jeanne ?
 Jeanne,
 La fille à Marianne
 Jeanne,
 Quoi !
 Ma Jeanne
 A moi !

Hé, vous là-bas, louves et loups !
J'viens à l'affût, j'vous prends au piège,
Ou ben quand les bois s'ront blancs d'neige,
J'nourris vos p'tits, j'braconn' pour vous.

Toi qui nous fais manger d'la terre,
Avance ici, pèr' Mathurin !
N' l'as-tu pas rencontrée en ch'min,
Toi qu'as ton nid dans notr' cim'tière ?

 Holà ! dit's-moi,
 Avez-vous vu ma Jeanne ?
 Jeanne,
 La fille à Marianne.
 Jeanne,
 Quoi !
 Ma Jeanne
 A moi !

Hé ! toi, Fidèl', qu'elle aimait tant,
Toi, vieux, qui peux flairer sans peine
Un loup à mill' pas dans la plaine,
Pour qu'a t'répond' cherche en hurlant.
Hé ! précipic's de la vallée
Où j'allais lui couper des fleurs,
Quand l'amour chantait dans nos cœurs
Et les oiseaux sous la feuillée...

 Holà ! dit's-moi,
 Avez-vous vu ma Jeanne ?
 Jeanne,
 La fille à Marianne.
 Jeanne,
 Quoi !
 Ma Jeanne
 A moi !

Hé! toi, rivière où nous plongeons
Quand le chagrin nous martyrise,
C'est p't'-êtr' ben toi qui me l'as prise
Et qui la cach's sous tes grands joncs.
Et ben! c'est bon! J'brûl' ma chaumière,
J'coup' tout's les fleurs, je n'laisse rien...
J'emport' ma faux, j'emmèn' mon chien
Et j'y descends dans la rivière!...

 Fidèle et moi,
 J'y r'trouv'rons ben ma Jeanne,
 Jeanne,
 La fille à Marianne...
 Jeanne,
 Quoi!
 Ma Jeanne
 A moi!

Paris-Montmartre, 1864.

Musique de Darcier. — Éditeur : M. Girod, 16, boul. Montmartre
 Paris.

AU BOIS JOLY

A Hippolyte et Anatole Lionnet.

Au bois joly,
On s'en va cueillir la noisette,
Et l'on y prend de l'amourette.
Le chemin creux est si petit,
 Au bois joly !

Au bois joly,
En arrivant sous les feuillées,
Les filles sont comme endiablées.
Avec Suzon je suis ally,
 Au bois joly !

Au bois joly,
On entend plus le bruit des lèvres
Que le carillon de nos chèvres.
Tous les buissons cachent un nid,
 Au bois joly !

Au bois joly,
On voit plus de cornettes blanches
Que de rossignols sur les branches.
Ça sent si bon, c'est si gentil,
 Au bois joly !

Au bois joly,
L'herbe est douce et les fleurs sont belles,
L'amour embrouille les cervelles.
Tout vous enflamme et vous sourit,
Au bois joly !

Au bois joly,
Je veux dire à Suzon, ma mie,
Qu'il faut nous aimer pour la vie,
Puisque notre amour a fleuri,
Au bois joly !

Cueilly, 1865.

Musique d'Aristide Mignard. — Éditeur : M. Heugel et Cie, 2 bis rue Vivienne, Paris.

L'ANGELUS

Au peintre J.-F. Millet.

Forçats de la mine et mangeurs de terre,
Serfs de l'atelier, frères de misère,
Je vais vous conter, sans parler latin,
Ce que l'angelus nous dit le matin.

 Qu'il pleuve ou qu'il gèle,
 Lève-toi bétail,
 Quitte ta femelle
 Et cours au travail.
Le maître a le droit de faire son somme,
Il a des écus et tu n'en a pas.
Mais Dieu qui te guide et qui t'a fait homme,
Pour gagner ton pain t'a donné des bras !

Forçats de la mine et mangeurs de terre,
Serfs de l'atelier, frères de misère,
Je vais vous conter, sans parler latin,
Ce que l'angelus nous dit le matin.

 Debout dans la ferme,
 Courez au labour,
 Et travaillez ferme
 Tout le long du jour.

Ne gémissez pas si la tâche est lourde,
Si la terre est basse et n'est pas à vous :
Allez au ruisseau remplir votre gourde
Et bénissez Dieu qui veille sur nous !

Forçats de la mine et mangeurs de terre,
Serfs de l'atelier, frères de misère,
Je vais vous conter, sans parler latin,
Ce que l'angelus nous dit le matin.

 Homme de la mine,
 Saute à bas du lit,
 Homme de l'usine,
 Reprends ton outil.
Travaillez sans haine, honorez vos maîtres !
Si peinant beaucoup vous n'amassez rien,
Soyez sûrs qu'au ciel, où vont tous les êtres,
Dieu vous gardera votre part de bien !

Forçats de la mine et mangeurs de terre,
Serfs de l'atelier, frères de misère,
Je vais vous conter, sans parler latin,
Ce que l'angelus nous dit le matin.

 O vous, les minables,
 Les chercheurs de pain,
 Et vous, pauvres diables
 Qui pleurez la faim,
Mères allaitant, les mamelles vides,
Filles au teint blême et vieillards perclus,
Suivez, d'ici-bas, les sentiers arides.
Agenouillez-vous et priez Jésus !

Forçats de la mine et mangeurs de terre,
Serfs de l'atelier, frères de misère,
Disons tous ensemble : *Amen* au latin !
Assez d'angelus, sonnons le tocsin !

Paris-Montmartre, 1884.

Éditeur : M. Bassereau, 240, rue Saint-Martin, Paris.

Je ne connais rien de plus lugubre que le tintement monotone de l'angelus le matin !

Comme il dit bien aux uns : Misère, servitude, résignation.

Comme il dit bien aux autres : soyez heureux et dormez en paix ! On travaille pour vous.

Comme la cloche de l'angelus est bien la digne sœur de la cloche de l'usine et de l'atelier !

Depuis qu'elles existent, ces bavardes tapageuses qu'on a toujours poétisées n'ont cessé d'être les complices des ennemis de la raison, du progrès, de la justice et de la liberté.

Les cloches n'ont sonné pour le peuple que dans les grands jours : c'est qu'alors il sonnait lui-même !

LE CHIEN DU RÉGIMENT

RÉCIT DE BIVOUAC

A J. Perrin.

Il eut pour mère Martingalle,
Blessée à mort au champ d'honneur ;
Son père était un vieux vainqueur,
Dont l'habit à longs poils fut troué par la balle.
Sa mère, en vieux soldat qui connaît son métier,
Nous déposa le camarade
Dans un bonnet de grenadier,
Au milieu d'une fusillade.

Ran plan !
N'est-c' pas, tapin,
Que l'Obus, c'était un lapin ?
Ran plan,
Au champ !
Il valait bien un roulement,
L'Obus, le chien du régiment.
Ran plan !
Chut !..

Ce n'est rien : c'est le sergent qui tousse comme les habillés de soie de chez nous.....

C'est Fontalard-la-Cicatrice
Qui se chargea d'en faire un gas,
Et le petit ne mentit pas :
A dix mois et cinq jours, il faisait l'exercice.
Le soir, on l'envoyait rôder aux alentours
Pour n'en pas perdre la coutume;
Et le gaillard trouvait toujours
Où l'ennemi mettait sa plume.

Ran plan !
N'est-c' pas, tapin,
Que l'Obus, c'était un lapin ? etc.

Rien, c'est Dur-à-cuire qui r'vient de la maraude. Pann' de Russe ! il en a plein son sac.

Il mangeait bien un peu nos bottes,
Quand par hasard on en avait;
Bah ! l'Anglais nous dédommageait :
Il essuyait ses crocs sur leurs fonds de culottes.
Mais quand il faisait chaud comme dans un brasier
Et qu'on se taillait des doublures,
L'Obus n'était plus rancunier :
Il léchait toutes les blessures.

Ran plan !
N'est-c' pas, tapin,
Que l'Obus, c'était un lapin ? etc.

Rien, c'est des blessés qu'on porte à l'ambulance : quéqu's clampins qui n'savent pas avaler un' prune sans s'trouver mal...

C'est le jour d'une grande affaire
Que Fontalard le baptisa :
L'Obus, du latin, mords-moi ça !
Et du grec, as pas peur, c'est le fils de son père.
Quand dans la fusillade on gagnait le gros lot,
Qui n'a pas vu l'Obus en tête,
Toujours le premier à l'assaut
Et le dernier à la retraite ?

Ran plan !
N'est-c' pas, tapin,
Que l'Obus, c'était un lapin ? etc.

Attention ! C'est l' général qui passe. Il a r'gardé les anciens d'côté. C'est bon, ça chauff'ra d'main.

L'Obus avait, dans la mêlée,
Sauvé cinq ou six camaros,
Pris des poules et des drapeaux :
Il avait eu la peau deux ou trois fois trouée.
Tous, jusqu'au général, connaissaient ses exploits,
Et ses coups de crocs à la guerre ;
Et l'Obus n'avait pas la croix,
Quand tant de gens l'ont à rien faire !

Ran plan !
N'est-c' pas, tapin,
Que l'Obus, c'était un lapin ? etc.

Rien, c'est l' blanc-bec de colonel qui fait sa ronde. Ça sent la pommade à quinze pas ! Qu'on brûle du sucre !

9.

C'était un crâne et joli mâle,
Moitié barbet, moitié griffon,
Aux poils bronzés comme un canon,
Digne enfin de son père et de la Martingalle.
Homme ou chien, tôt ou tard, faut payer son écot :
L'Obus s'est fait graisser les bottes
Dans les plaines de Marengo,
Avec bien d'autres sans-culottes.

Ran plan !
N'est-c' pas tapin
Que l'Obus, c'était un lapin ?
Ran plan,
Au champ !
Il valait bien un roulement,
L'Obus, le chien du régiment.
Ran plan !
Salut !

Paris-Montmartre, 186...

Musique de Darcier. — Éditeur : M. Labbé, 20, rue du Croissant
Paris.

LA CHANSON DU SEMEUR

A Vialla.

Landéri lon la !
Je sème du blé, qui le mangera ?...

Est-ce encor le corbeau vorace,
Celui qui revient tous les ans
Se faire la panse bien grasse
Avec le blé des pauvres gens ?
Ah ! si c'est ça, mauvaise troupe,
J'en mettrai plus d'un dans ma soupe.

Landéri lon la !
Je sème du blé, qui le mangera ?...

Est-ce encor, comme de coutume,
Les bien-portants et fins matois,
Oiseaux à gros becs et sans plume
Qui ne font rien de leurs dix doigts ?
Alors que ce blé que je touche
N'ait pas d'épi sans sa cartouche !

Landéri lon la !
Je sème du blé, qui le mangera ?...

Si c'est vous, les infatigables,
Si c'est vous, les francs du collier,
Les affamés et les minables
De la terre et de l'atelier ?
Alors pousse comme de l'herbe !
O grain de blé, fais une gerbe !

Landéri lon la !
Je sème du blé, qui le mangera ?...

Est-ce les bandes affamées
Dont l'appétit nous guette encor ?
Est-ce les nombreuses armées
De tous les despotes du nord ?
Ah ! pour le coup, dans leurs entrailles,
O grain de blé, fais-toi mitrailles !

Landéri lon la !
Je sème du blé, qui le mangera ?...

Londres, 1876.

Musique de Marcel Legay. — Éditeur : M. Bassereau, 240, rue Saint-Martin, Paris.

Mon semeur est un brave homme : Il voudrait aussi que les peuples ne fussent plus divisés pour des questions de frontières.

Mais pour que *les peuples soient pour nous des frères*, comme l'a chanté Pierre Dupont, il faut qu'ils cessent d'être les esclaves des rois et des empereurs et qu'ils renoncent à les suivre dans leurs guerres de conquêtes et d'extermination.

Si je suis de ceux qui réclament l'armement du peuple, c'est que je veux que nous soyons à même de défendre nos libertés, tant que nous aurons des ennemis à l'intérieur et à l'extérieur.

Il faut désarmer tous ensemble ou pas du tout.

LE PLANT D'AMOUR

> V'là pas longtemps d'çà,
> La Périne
> Faisait triste mine,
> Lon lon la.
>
> Mais l'amour poussa,
> Et Périne
> Reprit belle mine...
> Et voilà !

A Gérault Richard.

Le sorcier de la Gavotte,
S'en allant au point du jour,
A semé du plant d'amour,
 O gué !
A semé du plant d'amour.
Il en avait plein sa hotte,
Il en a semé trois fois
Sur la route et dans les bois,
 O gué !
Il en a semé trois fois.

Avec la blanche aubépine
Et le nid de l'oiselet,
Aussi dru que le genêt,
 O gué !

Aussi dru que le genêt,
Le plant il a pris racine,
Aux racines sont venus
Des bouquets blancs et touffus,
<p style="text-align:center">O gué !</p>
Aux racines sont venus.

Au temps des rouges cerises,
Aux bouquets blancs et touffus,
Des fruits nouveaux sont venus,
<p style="text-align:center">O gué !</p>
Des fruits nouveaux sont venus.
Les promis et les promises,
Pour manger des fruits nouveaux,
Sont allés dans les bouleaux,
<p style="text-align:center">O gué !</p>
Pour manger des fruits nouveaux.

Avec les gars et les filles,
Le rossignolet chanta,
Des fruits nouveaux on goûta,
<p style="text-align:center">O gué !</p>
Des fruits nouveaux on goûta.
Ainsi que dans les charmilles,
Sur la route où l'on passait,
Tout le monde s'embrassait,
<p style="text-align:center">O gué !</p>
Sur la route où l'on passait.

Périne y fut la première,
Elle y fit bien des détours,

Et n'en sortit de trois jours,
O gué !
Et n'en sortit de trois jours.
Avec le goulu Jean Pierre,
Périne en a tant croqué,
Que sa cotte en a craqué,
O gué !
Que sa cotte en a craqué.

Plougastel, 186..

Air breton recueilli. — Editeur : M. Labbé, 20, rue du Croissant
Paris.

PAYSAN! PAYSAN!

A Tony Révillon.

Paysan ! Paysan !
Pour tant de fatigue et de peine,
Que mets-tu dans ton bas de laine,
 Bon an, mal an,
 Au bout de l'an?

Paysan ! aussitôt le jour,
La terre t'appelle au labour.
Sans geindre tu vas à l'ouvrage,
Que le temps soit mauvais ou beau.
Le soleil te brûle la peau,
Le froid te mord en plein visage.

Paysan! Paysan!
Pour tant de fatigue et de peine,
Que mets-tu dans ton bas de laine,
 Bon an, mal an,
 Au bout de l'an ?

Paysan! toujours au travail,
Après les champs, c'est le bétail :

Vite il faut faire la litière,
Donner l'herbe et le picotin,
Gaver les porcs, brosser Martin,
Puis c'est les vaches qu'il faut traire...

 Paysan ! Paysan !
Pour tant de fatigue et de peine,
Que mets-tu dans ton bas de laine,
 Bon an, mal an,
 Au bout de l'an ?

Paysan ! voici la moisson,
Coupe des blés et fenaison !
En automne, c'est la vendange
Et de la besogne à pleins bras.
On mange mal, on ne dort pas,
Et tout l'hiver faut battre en grange.

 Paysan ! Paysan !
Pour tant de fatigue et de peine,
Que mets-tu dans ton bas de laine,
 Bon an, mal an,
 Au bout de l'an ?

Paysan ! es-tu bien certain,
Quand va venir la Saint-Martin,
De pourvoir aux frais de l'année ?..
N'as-tu pas peur qu'un Harpagon
Ne t'expulse de la maison
Où toute ta famille est née ?

Paysan! Paysan!
Pour tant de fatigue et de peine,
Que mets-tu dans ton bas de laine,
 Bon an, mal an,
 Au bout de l'an?

Paysan! tu n'es sûr de rien,
Les usuriers guettent ton bien;
Il a grêlé, c'est mauvais signe!
Demain, vaches, chevaux, ânon,
Peuvent tous mourir du charbon...
Un insecte a rongé ta vigne!

Paysan! Paysan!
Pour tant de fatigue et de peine,
Que mets-tu dans ton bas de laine,
 Bon an, mal an,
 Au bout de l'an?

Paysan! tu baisses le dos
Sans espérance et sans repos,
Depuis janvier jusqu'en décembre;
Et tout courbé sur tes genoux,
Sec comme une branche de houx,
Tu meurs perclus de chaque membre.

Paysan! Paysan!
Pour tant de fatigue et de peine,
Que mets-tu dans ton bas de laine,
 Bon an, mal an,
 Au bout de l'an?

Paysan ! un peu d'union :
La grande Révolution
A voulu que tu sois un homme.
Si l'on veut encore une fois
Te traiter comme au temps des rois,
Réveille-toi, Jacques Bonhomme !

Paysan ! Paysan !
Pour tant de fatigue et de peine,
Que mets-tu dans ton bas de laine,
Bon an, mal an,
Au bout de l'an ?

Paysan ! songe à l'avenir,
Le vieux monde est près de finir.
Si tous ceux qui piochent la terre
Donnaient la main aux artisans,
Nous pourrions voir avant dix ans
La République égalitaire !

Paysan ! Paysan !
Pour tant de fatigue et de peine,
Que mets-tu dans ton bas de laine,
Bon an, mal an,
Au bout de l'an ?

Paris-Montmartre, 1867.

Éditeur : M. Bassereau, 240, rue Saint-Martin, Paris.

MAM'ZELL' ROSE

A L. Poulin père.

Aussi vrai que j' m'appell' Poinchoux,
Entre nous,
Micloux,
Mam'zell' Rose,
Eh ben, vrai, c'est un' pas grand'chose!

Elle est comm' nous des paysans,
Et quand on s' sent un peu d'courage,
On n'doit pas connaîtr' d'autre ouvrage
Que d'soigner sa vigne et ses champs.
On a beau m'dir' qu'elle est fluette
Et qu'elle a d'l'ordre et du bon ton,
Qu'elle est ben douce, ben proprette,
Et qu'a soign' ben son pèr' Simon;
Mais moi, j'aim' mieux un coup d'binette,
Qu'cent coups d'balai dans la maison!

Aussi vrai que j' m'appell' Poinchoux,
Entre nous, etc.

Quand elle a tout rangé chez eux,
Qu'elle est pincée et bichonnée,

Mam'zell' s'en va faire sa tournée
Et soulager les malheureux ;
A fil' pour eux la s'maine entière,
Leux taill' des rob's pour leux enfants,
Leux donn' du bois, des pomm's de terre,
De la tisane et des vêt'ments ;
Ça fait qu' l'argent que gagn' son père
Sert à nourrir des fainéants !

Aussi vrai que j' m'appell' Poinchoux,
 Entre nous, etc.

J' veux ben qu'on aim' les animaux,
Mais faut pourtant pas qu'ça nous gruge ;
Et leux maison, c'est le refuge
Des chiens, des chats et des oiseaux.
Les malheureux puis'nt dans leux grange,
Les animaux dévor'nt leux bien ;
Aussi l'on dit : c'est un p'tit ange,
Et l' pèr' Simon un bon chrétien.
Tout ça, c'est beau, mais tout ça mange,
Et v'là tout, ça n' rapporte rien !

Aussi vrai que j' m'appell' Poinchoux,
 Entre nous, etc.

Nous deux, Micloux, j'avons d' l'argent
Et les plus bell's ferm's du village ;
Je l'ons d'mandée en mariage,
Et j'ons été r'fusés nett'ment.

Ah dam! nous, j'sentons l'écurie,
J' somm's des croquants et des lourdauds;
Elle aim' ben mieux l'fils à Julie,
Il est pâle et sait d' jolis mots !
Eh ben, c'est bon, qu'on les marie,
Y n' manqu' pas d' fill's dans nos hameaux!

Aussi vrai que j'm'appell' Poinchoux,
 Entre nous,
 Micloux,
 Mam'zell' Rose,
Eh ben, vrai, c'est un' pas grand' chose!

Rosny-sous-Bois, 1866.

Musique de Darcier. — Éditeur : M. Labbé, 20, rue du Croissant, Paris.

JEAN RAT

A E. Mathon.

Un chapeau gris de l'an quarante,
Une veste en peau de mouton,
Un brin de culotte indécente,
Nouée aux flancs par un cordon;
Les pieds fourrés dans des galoches
Qui tiennent par des fils de fer...
Les bras pendants, le nez en l'air;
Rien dans les mains, rien dans les puches...
 Voilà
 Jean Rat.

Vivant d'un os ou d'une croûte,
Il va tout droit et n'importe où,
Flânant le jour sur la grand'route,
Dormant le soir dans quelque trou;
Les nuits d'hiver tendant sa voile
Sur le fumier d'un maraîcher,
Les nuits d'été, sur le plancher,
A l'hôtel de la belle étoile...
 Voilà
 Jean Rat.

On ne saurait dire son âge :
Il a soixante ou cent-vingt ans.
Est-ce un coquin de bas étage,
Un freluquet de l'ancien temps?
Est-ce le vice ou la bêtise,
Est-ce un philosophe, un rêveur?
Je ne suis pas son confesseur,
Que voulez-vous que je vous dise...
 Voilà
 Jean Rat.

Cueilly, 1881.

Éditeur : M. Bassereau, 240, rue Saint-Martin, Paris.

LE CAPITAINE « AU-MUR »

Au citoyen J. Allemane.

Au mur !
Disait le capitaine,
La bouche pleine
Et buvant dur,
Au mur !

— Qu'avez-vous fait ? — Pardon, mon brave,
Vous avez faim, vous déjeunez,
Vous ne voulez pas être esclave
Ni conduit par le bout du nez.
Tout ça, c'est bien, et c'est d'un homme !
Mais si l'on m'occit, mon ami,
Dès lors que nous pensons tout comme,
Vous devez l'être aussi.
Comprends-tu ma logique ?
Vive la République !

Au mur !
Disait le capitaine,
La bouche pleine
Et buvant dur,
Au mur !

— Qu'avez-vous fait? — Je suis des vôtres,
Je suis vicaire à Saint-Bernard.
J'ai dû, pour échapper aux autres,
Rester huit jours dans un placard.
— Qu'avez-vous fait? — Oh! pas grand'chose,
De la misère et des enfants.
Il est temps que je me repose,
 J'ai soixante-dix ans.
 Allons-y tout de suite
 Et fusillez-moi vite.

 Au mur!
Disait le capitaine,
 La bouche pleine
 Et buvant dur,
 Au mur!

— Qu'avez-vous fait? — Voici deux listes
Avec les noms de cent coquins :
Femmes, enfants de communistes,
Fusillez-moi tous ces gredins!...
— Qu'avez-vous fait? — Je suis la veuve
D'un officier mort au Bourget...
Eh! tenez, en voici la preuve :
 Regardez, s'il vous plaît...
 — Oh! moi je porte encore
 Mon brassard tricolore.

 Au mur!
Disait le capitaine,

La bouche pleine
Et buvant dur,
Au mur !

— Qu'avez-vous fait ? — Quatre blessures,
Six campagnes et deux congés !
Je leur en ai fait voir de dures !
Je suis Lorrain... Ils sont vengés !
— Moi, j'étais dans une ambulance :
Les femmes ne se battent pas...
Et j'ai soigné sans différence
Fédérés et soldats.
— Moi, je m'appelle Auguste,
Et j'ai treize ans tout juste !

Au mur !
Disait le capitaine,
La bouche pleine
Et buvant dur,
Au mur !

— Qu'avez-vous fait ? — Oh ! je suis morte !
Un soldat, sans doute enivré,
A tué mon père à la porte,
Et mon crime est d'avoir pleuré !...
— Qu'avez-vous fait ? — Sale charogne !
Fais-moi vite trouer la peau,
Car j'en ai fait de la besogne
Avec mon chassepot.
Et d'un', tu vois la lune !
Et d' deux : viv' la Commune !

Au mur!
Disait le capitaine,
La bouche pleine
Et buvant dur,
Au mur!

Londres, 1872.

Éditeur : M. Bassereau, 240, rue Saint-Martin, Paris.

Beaucoup de ceux que le hasard ne fit pas tomber sous la coupe des bourreaux qui ordonnaient les massacres entre la poire et le fromage, furent, comme les citoyens Allemane, Brissac, Humbert et tant d'autres, envoyés au bagne.

Les générations futures auront peine à y croire !

Des républicains éprouvés, des hommes honnêtes, des ouvriers laborieux qui avaient lutté pour le salut de la République, pour la cause du droit et de la justice, furent accouplés à des scélérats de grands chemins et à des escrocs de la finance.

Ces titres qui les honorent devaient les désigner tout particulièrement à la férocité des dignes exécuteurs des basses-œuvres des Thiers et consorts.

Beaucoup sont morts là-bas, coiffés du bonnet de forçat, des suites des mauvais traitements qu'ils subissaient et, aussi, de colère et de désespoir.

Pour ceux-là, le bagne aura été leur Panthéon !

Quelques-uns nous sont revenus et ont repris courageusement leur poste de combat pour délivrer tous ces forçats volontaires qui traînent leur boulet d'usine en usine, de manufacture en manufacture.

CHAGRINS D'AMOUR

A Riasse.

Cruelle, sais-tu qu'il est en ce monde
Des chagrins d'amour qu'on n'apaise pas,
Et que bien souvent, dans la nuit profonde,
On rêve aux heureux qui s'en vont là-bas?
Ton cœur te dit-il qu'il est en ce monde
Un amour qui veille et baise tes pas?

Ce profond amour, derrière ton ombre,
S'attache à tes pas, pensif et rêveur,
Semant ton chemin de baisers sans nombre
Et dévorant seul sa lente douleur.
Mais tu n'entends pas derrière ton ombre
La chanson d'amour que chante mon cœur.

Mais ne craignez plus, je n'en veux rien dire,
En ce temps affreux le monde en rirait.
De ce mal, hélas! j'aime le martyre
Et nul ne saura jamais mon secret.
Mais pour que ton cœur n'ait rien su te dire,
Il faut qu'il soit mort ou qu'il soit muet!

Paris-Montmartre, 1868.

Musique de Marcel Legay. — Editeur : M. Bassereau, 240, rue Saint-Martin, Paris.

MOIS FRILEUX

A l'ami Barral.

Digue din don !
On sonne, sonne à tour de bras
Toutes les cloches des villages.
Ah ! bon sang ! que de mariages !
 Digue din don !
Ah ! que de messes, que d'antiennes !
Le mois frileux a fait des siennes :
Le bedeau sonne à tour de bras !
 Digue din don !
 Ah ! ah !
 Digue din don !

On a fini d'emplir la grange,
Les blés nouveaux sont au moulin ;
On a fini de la vendange,
En futaille on a mis le vin.
Adieu l'ombrage et les cueillettes,
Le gai soleil et le ciel bleu ;
Les grands garçons et les fillettes
Vont se blottir au coin du feu.

Digue din don!
On sonne, sonne à tour de bras,
Toutes les cloches des villages, etc.

Les fleurs sont mortes dans la plaine,
Le curé fait rentrer du bois.
Les moutons ont tapis de laine,
Le berger souffle dans ses doigts,
Ses grands chiens noirs ont fait peaux neuves.
Auront bien froid les pauvres gens,
Auront bien froid toutes les veuves,
Les oiseaux et les mendiants.

Digue din don,
On sonne, sonne à tour de bras,
Toutes les cloches des villages, etc.

Les petits gars de nos fermières
Ont mis du foin dans leurs sabots.
Là-bas, nos pauvres lavandières
Ont de la glace à leurs museaux.
Dans l'âtre, où les sarments pétillent,
On entend la bise gémir
Et les grillons qui s'égosillent
A nous empêcher de dormir.

Digue din don!
On sonne, sonne à tour de bras,
Toutes les cloches des villages, etc.

De paille on tapisse l'étable
Pour veiller à côté des bœufs ;
Le fermier, parfois charitable,
Y laisse entrer un malheureux !
Les poules ne pondent plus guère,
Les coqs cessent de surveiller ;
Et la fouine, armée en guerre,
Monte à l'assaut du poulailler.

 Digue din don !
On sonne, sonne à tour de bras
Toutes les cloches des villages, etc.

Les gars rougeauds vont à la danse,
Couverts d'une peau de mouton ;
Les gueux s'en vont, sans espérance,
Humant du froid à plein poumon.
A la messe, les demoiselles
Vont couvertes d'un bon manteau ;
Les pauvrettes restent chez elles,
Les doigts gelés sur leur fuseau.

 Digue din don !
On sonne, sonne à tour de bras
Toutes les cloches des villages, etc.

C'est décembre à la barbe grise
Qui nous dit son âge en passant ;
De ses poumons nous vient la bise,
De ses cheveux le givre blanc :

Passe, vieillard, car sur sa route
Si le printemps te rencontrait,
Il te rajeunirait sans doute,
Mais son soleil t'aveuglerait!

 Digue din don!
On sonne, sonne à tour de bras
Toutes les cloches des villages.
Ah! bon sang! que de mariages!
 Digue din don!
Ah! que de messes, que d'antiennes!
Le mois frileux a fait des siennes :
Le bedeau sonne à tour de bras!
 Digue din don!
 Ah! ah!
 Digue din don

Chelles, 1865.

Éditeur : M. Bassereau, 240, rue Saint-Martin, Paris.

MON PAUVRE ANTOINE

Au citoyen J.-B. Périn.

Debout à la pointe du jour,
Pendant douze mois de l'année,
Il bûche comme un sourd
Pour le pain de sa maisonnée...
Les autres, pendant ce temps-là,
Font leur somme à pleine paupière,
Et quand ils mettent pied à terre,
Le pauvre Antoine est las déjà.
　　Ah ! que t'es couenne,
　　Mon pauvre Antoine !

Il déjeune, en un tour de main,
D'un mauvais verre de piquette
　　Et d'un morceau de pain,
Parfumé d'ail ou de civette...
Les autres, devant un chapon,
Du vieux bordeaux ou du bourgogne,
Qui rougit auprès de leur trogne,
Sont attablés jusqu'au menton.
　　Ah ! qu' t'es couenne,
　　Mon pauvre Antoine !

Il habite un mauvais taudis
Où sa maisonnée enfouie
 Comme un tas de souris
Se dispute l'air et la vie.
Les autres ont trent'-six maisons,
A trent'-six places différentes,
Beaucoup d'air, du soleil, des rentes,
Et des fleurs en toutes saisons.
 Ah! qu' t'es couenne,
 Mon pauvre Antoine!

Il se croit fait pour la douleur,
Pour le travail, pour la besace.
 Las d'être au monde, il meurt,
Et ses enfants prennent sa place...
Les autres meurent gras à lard,
Laissant de quoi rouler voiture
A leur digne progéniture,
Qui se croit d'une pâte à part.
 Ah! qu' t'es couenne,
 Mon pauvre Antoine!

Londres, 1874.

Éditeur : M. Bassereau, 240, rue Saint-Martin, Paris.

UN DE MOINS!

VOEUX DE MATELOTS

A O. Métra.

Nous coulons comme un vrai galet,
Ventre de chien! vieille carcasse!
A pas besoin de gobelet,
Nous allons boire à la grand' tasse.
 Un de moins!...
 Ho! hiss! ho!
— Qu'on m'en sauve! et, sur les cailloux,
Je vais pieds nus à Notre-Dame...
— Moi, je m'enrôle aux gabelous...
— Et moi, je ne bats plus ma femme..
 Ho! hiss! ho!
Potence à l'ail! hé! timonier,
Viens boire un coup, c'est le dernier.

 Ho! hiss! ho! du courage,
 Et pas d' clampins...
 Malheur! de vieux lapins
 Ne font pas naufrage
 Comme des galopins!

La lune a mis son éteignoir,
Le diable a mangé les étoiles.
Piaillards, faites-vous un mouchoir
Avec ce qui reste des voiles.
 Un de moins!...
 Ho! hiss! ho!
— Qu'on m'en sauve! et, foi de Breton,
Je mange un Anglais sans moutarde...
— Je me fais moine ou marmiton...
— J'épouse la vieille camarde...
 Ho! hiss! ho!
Boyaux d'acier, boîte à malheur!
Les requins nous font bouche en cœur.

 Ho! hiss! ho! du courage, etc.

Cagne! on danse sans violon...
Mais c'est égal, ça me dépite,
Nous ferons de mauvais bouillon,
Elle est trop grande, la marmite!
 Un de moins!...
 Ho! hiss! ho!
— Oh! qu'on m'en sauve! et mes enfants
Broderont un voile à la vierge...
— Pour qu'il brûle pendant dix ans,
Je lui fais fabriquer un cierge...
 Ho! hiss! ho!
Ciel de papier! Soleil fourbu!
La carcasse a bougrement bu...

 Ho! hiss! ho! du courage, etc.

Gale à Caïn! mille sabords!
Les requins ont mangé la quille.
On a signé nos passeports,
Qui veut écrire à sa famille?...
 Un de moins!...
 Ho! hiss! ho!
— Qu'on m'en sauve! et je fais serment
De mendier ma vie entière...
— Je ne bois plus, foi de Normand!...
— Tout mon or sera pour ma mère!...
 Ho! hiss! ho!
Cornes de bœuf! moi, les enfants,
Je prends la lune avec les dents!

 Ho! hiss! ho! du courage,
 Et pas d' clampins...
 Malheur! de vieux lapins
 Ne font pas naufrage
 Comme des galopins!

Honfleur, 1865.

Musique de Darcier. — Éditeur : M. Labbé, 20, rue du Croissant,
 Paris.

LES GUEUX

Air : *Les Gueux*, de Béranger.

 Les gueux, les gueux
 Sont des gens heureux :
 Ils s'aiment entre eux,
 Vive les gueux.

A mon ami Achille Delcourt.

> Les gueux, les gueux
> Sont des malheureux :
> S'ils s'aimaient entre eux,
> Tout irait mieux.

On n'en est plus aux rengaines,
Aux refrains de l'ancien temps,
Car le sang bout dans nos veines
Et nous sommes mécontents !

> Les gueux, les gueux
> Sont des malheureux :
> S'ils s'aimaient entre eux,
> Tout irait mieux.

Les gueux sont nombreux en France,
Mais ils ne comptent pour rien,
Car ils ont maigre pitance
Et les autres vivent bien.

 Les gueux, les gueux
 Sont des malheureux :
 S'ils s'aimaient entre eux,
 Tout irait mieux.

Las d'ensemencer la terre,
De fabriquer des outils,
Ils récoltent la misère
Et de bons coups de fusils.

 Les gueux, les gueux
 Sont des malheureux :
 S'ils s'aimaient entre eux,
 Tout irait mieux.

Ils fabriquent pour leur maître
Des habits et des souliers ;
Mais ils n'ont rien à se mettre,
Et leurs enfants vont nus pieds.

 Les gueux, les gueux
 Sont des malheureux :
 S'ils s'aimaient entre eux,
 Tout irait mieux.

Pour tous ces gueux à plat ventre,
L'amour même est hors saison,
Car lorsque la misère entre,
L'amour quitte la maison.

 Les gueux, les gueux
 Sont des malheureux :
 S'ils s'aimaient entre eux,
 Tout irait mieux.

On leur prône la patrie,
La gloire et la charité,
Pour qu'ils supportent la vie,
Le jeûne et la pauvreté.

 Les gueux, les gueux
 Sont des malheureux :
 S'ils s'aimaient entre eux,
 Tout irait mieux.

Pour bien finir leur carrière,
Lorsqu'ils sont vieux et fourbus,
Il leur reste la rivière
Ou la corde des pendus.

 Les gueux, les gueux
 Sont des malheureux :
 S'ils s'aimaient entre eux,
 Tout irait mieux.

Mais un beau jour la famine
Les chassera de leurs trous
Pour danser la capucine
Et faire comme les loups!

Les gueux, les gueux,
Sont des malheureux :
S'ils s'aimaient entre eux,
Tout irait mieux.

Paris-Montmartre, 1884.

Éditeur : M. Bassereau, 240, rue Saint-Martin, Paris.

Je rappellerai ici ce que je dis dans ma préface à propos de deux chansons de Béranger, qui eurent un immense succès : *Dans un grenier qu'on est bien à vingt ans* et *Les Gueux*.

Je soutiens que c'est faire de l'esprit aux dépens des souffrances du peuple que de lui dorer ainsi les misères qu'il endure.

Non, l'amour et la gaieté ne sont pas, comme il le dit, les hôtes habituels des mansardes et des greniers; et, s'il est vrai *qu'on peut bien manger sans nappe* et que *sur la paille on peut dormir*, je crois qu'on ne mange pas plus mal sur une nappe et qu'on n'en dort pas moins bien dans un bon lit.

Et, si les gueux s'aimaient, comme l'a prétendu Béranger, ou comprenaient, ce qui vaudrait mieux, il est bien certain que tout irait mieux pour eux.

CHANSON D'AMOUR

A madame Macé-Montrouge.

Dans le courant de l'autre année
J'avais de la joie à plein cœur,
Je chantais toute la journée,
Ma vie était comme une fleur.
J'allais au vent comme à la pluie,
Je riais, je me portais bien.
Au jour d'aujourd'hui je m'ennuie,
Je n'ai plus de courage à rien.

Jamais je ne faisais la moue,
Au petit jour j'étais debout ;
J'avais la santé sur la joue
Et j'étais forte comme tout.
Je vous portais comme une plume
Une hottée, un sac de grain ;
Mais maintenant je me consume :
C'est trop lourd, un cœur en chagrin !

Comme on a des peines sur terre !
Avant j'étais bien n'importe où.
Avec du pain et de l'eau claire,
J'aurais bien vécu dans un trou.

Que je voudrais être hirondelle
Pour me cacher dans quelque coin...
Mais si j'emportais sous mon aile
Mon cœur, je n'irais pas bien loin...

L'angélus sonne trop bonne heure...
Le travail, c'est bien ennuyeux...
Les nuits sont longues quand l'on pleure
Et le grand jour fait mal aux yeux...
Ah! j'ai trop mal, qu'on m'en délivre;
Vivre ainsi, c'est des jours perdus.
A quoi ça me sert-il de vivre,
A quoi, puisqu'il ne m'aime plus!

Avant j'avais dans la poitrine
Des frissons doux comme un velours...
Maintenant, j'ai mauvaise mine
Et je dépéris tous les jours.
A bout de peine et de souffrance,
Meurt-on d'amour quand on est las?...
Je vis avec cette espérance:
Quel malheur si l'on n'en meurt pas!

Londres, 1874.

Éditeur : M. Bassereau, 240, rue Saint-Martin, Paris.

LA VIEILLE A LA MARMOTTE

Au citoyen E. Vaughan.

Elevée au faubourg,
Elle est peuple comme la rue ;
Et quoiqu'elle fut très courue,
Elle n'eut qu'un amour.
Moins on est riche,
Moins on est chiche :
Aussi, de vingt à quarante ans,
Elle eut sa douzaine d'enfants,
La vieille à la marmotte
Qui trotte
Avec sa hotte.

Son vieux est au dépôt
Dans un des trous de Montparnasse.
Le pauvre homme était moins tenace,
Il est parti plus tôt.
Et, de sa graine,
Sur la douzaine,
Comme on avait eu faim chez eux,
Elle en a sept avec son vieux,
La vieille à la marmotte
Qui trotte
Avec sa hotte.

10.

Les plus durs à mourir,
Qu'elle a sauvés de la famine,
Ont un grand trou dans la poitrine
Et du monde à nourrir.
 On ne peut guère
 Aider la mère,
Mais pourtant on fait ce qu'on peut !
Et puis, elle mange si peu,
 La vieille a la marmotte
 Qui trotte
 Avec sa hotte.

Les membres rabougris,
Le teint jaune, la peau ridée,
Le dos courbé sous sa hottée,
 Elle arpente Paris,
 Criant à peine :
 Cresson d'fontaine !...
Car, le cœur plein de tous ses morts,
Elle vend la santé du corps,
 La vieille à la marmotte
 Qui trotte
 Avec sa hotte.

Londres, 1874.

Musique de Marcel Legay. — Éditeur : Société Anonyme, 7, rue d'Enghien, Paris.

AUX LOUPS

> Au citoyen *Bahonneau* et à tous les bons camarades de Trélazé qui savent, par expérience, combien le pain est dur à gagner et qui sont las de voir une poignée de parasites vivre grassement aux dépens des travailleurs qui meurent à la peine...
>
> Oui, mais...
> Ça branle dans le manche.
> Ces mauvais jours-là finiront,
> Et gare à la revanche
> Quand tous les pauvres s'y mettront.

Avec sa neige froide et blanche,
La terre est d'un pâle de mort;
Le loup, tortillant de la hanche,
Fait la chasse au gibier qui dort.
 Vite, un bon feu de paille,
 Ou gare à la volaille!...

Eh! oh! eh! les gens de chez nous!
 Aux loups! aux loups!..

Nous sommes sous la République,
Mais tout est encore à changer.

On fait beaucoup de politique
Et nous n'avons pas à manger...
 Tout ça, c'est pas nature
 Et le peuple murmure !..

Eh ! oh ! eh ! les gens de chez nous !
 Aux loups ! aux loups !..

Plus de piquette dans la cruche,
Plus de laine pour les fuseaux,
Plus de farine dans la huche,
Plus de chansons pour les berceaux.
 Si triste est la demeure
 Que la marmaille en pleure !

Eh ! oh ! eh ! les gens de chez nous !
 Aux loups ! aux loups !..

Il faut payer l'air qu'on respire,
Payer, payer, toujours payer !
On gruge, comme sous l'empire,
Le paysan et l'ouvrier...
 Et, quand l'ouvrage manque,
 C'est du plomb qu'on nous flanque !

Eh ! oh ! eh ! les gens de chez nous !
 Aux loups ! aux loups !..

La haute clique fraternise,
On conspire au Palais-Bourbon ;

Et le peuple qu'on tyrannise
Sert encor de chair-à-canon !
 Nous pleurons la misère,
 Et l'on parle de guerre !..

Eh ! oh ! eh ! les gens de chez nous !
 Aux loups ! aux loups !..

Il est visible que les traîtres,
Qui pressurent les pauvres gens,
Nous préparent de nouveaux maîtres
Pour nous reculer de cent ans...
 On bat la générale !...
 Vive la Sociale !

Eh ! oh ! eh ! les gens de chez nous !
 Aux loups ! aux loups !..

Trélazé-Malaquais, 1884.

Éditeur : M. Bassereau, 240, rue Saint-Martin, Paris.

TABLE

—

La Chanson...	5
Bon voyage...	23
Abstinence (L')...	40
Ah! le joli temps!..	188
Aimez-vous!..	146
Allons faire un tour à la Banque	274
Amours d'un grillon (Les).............................	198
Amour de ma mie (L').................................	236
Angelus (L')...	308
Au bois joly...	306
Aux loups!..	351
Au secours!...	177
Ballade du pauvre (La)................................	281
Bande à Riquiqui (La).................................	83
Bonheur (Le)..	62
Bonhomme Misère (Le)................................	239
Bonjour à la meunière.................................	182
Bonjour, printemps.....................................	112
Branche de mai (La)...................................	193
Capitaine Au-Mur (Le).................................	329
Casse-Grain...	144
Catherine..	205
Chagrins d'amour.......................................	333
Chanson d'amour.......................................	347

Chanson d'avant-poste (La)	154
Chanson du fou (La)	67
Chanson du semeur (La)	315
Chante-Malheur	223
Chien d' temps	278
Chien du régiment (Le)	311
Comme je suis fatigué!	291
Connais-tu l'amour?	47
Coquette (La)	213
Dansons la Bonaparte	70
Dansons la Capucine	43
Dernier morceau de pain (Le)	218
Diable (Le)	158
Eau va toujours à la rivière (L')	32
Empereur se dégomme (L')	115
En coupant les Foins	86
Enfant pauvre (L')	300
Fanchette	164
Fileuse (La)	101
Fleuraison (La)	234
Fleurs et fruits	253
Folies de mai	35
Forêt (La)	89
Fournaise	76
Français, réveillez-vous donc!	172
Grive (La)	208
Gueux (Les)	343
Invasion (L')	161
Javotte	128
Jean Margousin	266
Jean Rat	327
Je suis électeur	285
Je vais chez la meunière	294
Lettre à Mignon	185
Liberté, Égalité, Fraternité	231
Machine (La)	73
Magloire	58

Ma Jeanne...	303
Mam'zell' Rose...	324
Manette...	96
Marjolaine (La)..	37
Meunière et le meunier (La).......................	51
Mignon..	81
Mois frileux..	334
Mois ventru..	297
Mon homme...	201
Mon pauvre Antoine.................................	338
Mon pauvr' petiot....................................	175
Monsieur Gros-Bonnet..............................	53
Moulin noir (Le)......................................	166
Muse, chantons les oiseaux et les fleurs.......	29
Muse, reprends ton vol.............................	268
Musette ensorcelée (La)............................	138
Musique..	274
Neige et bois mort...................................	228
Ne plaignons plus les gueux.......................	125
Notre bon seigneur..................................	141
Nourrice à Pierrot (La)..............................	248
Nous n'irons plus au bois..........................	226
O ma France!...	98
O mon marteau!......................................	220
Pauvre Gogo (La)....................................	56
Paysan! Paysan!......................................	320
Pimperline et Pimperlin............................	109
Plant d'amour (Le)..................................	317
Pleurette (La)...	131
Poésie et labour......................................	288
Quand j' marierai ma fille.........................	203
Quand nos hommes sont aux cabarets.........	196
Quatre-vingt-neuf!...................................	179
Que de peine et mourir.............................	48
Que la terre a de bonnes choses..................	246
Rage d'amour...	283
Ronde du printemps (La)..........................	169

Sainfoin (Le)	119
Saint Médard et saint Vincent	215
Sans la nommer	122
Semaine sanglante (La)	134
Si vous m'aimez	264
Sœur Anne	210
Sonneur de Madrid (Le)	256
Souris (Les)	105
Souvenance	103
Temps des cerises (Le)	243
Toinon-Caboche	260
Tourne, tourne, mon moulin	262
Traîne-Misère (Les)	93
Un de moins	340
Vieille à la marmotte (La)	34
Vieille chanson	79
Vive l'empereur !	149
Volontaires (Les)	251
Vrai Noël (Le)	64

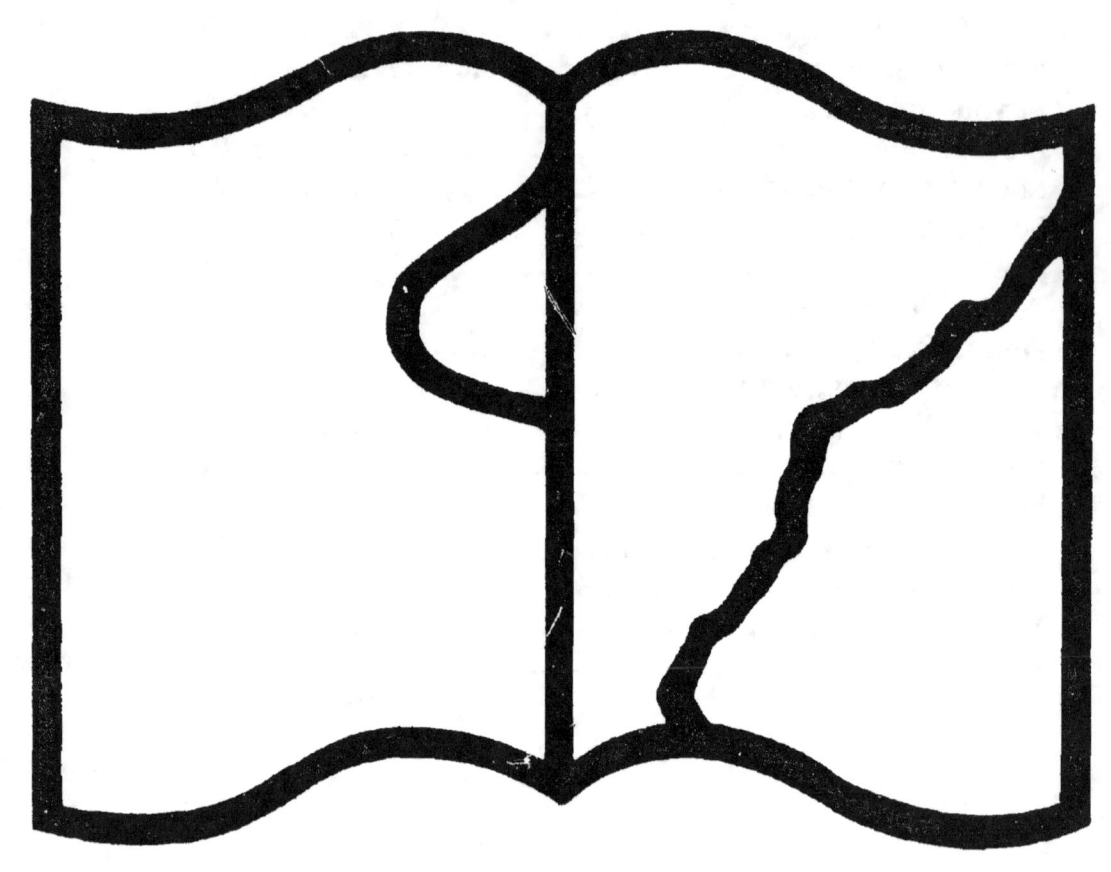

Texte détérioré — reliure défectueuse

NF Z 43-120-11

www.ingramcontent.com/pod-product-compliance
Lightning Source LLC
Chambersburg PA
CBHW071615220526
45469CB00002B/355